U0040016

黃金之葉

行進於知識的密林裡，
途徑如此幽微。
我們尋覓一些參天古木，作為指標，
我們也收集一些或隱或現的黃金之葉，引爲快樂。

黃金之葉
27

Net and Books 網路與書
朝向新建築
Vers une architecture

作者：勒‧柯比意（Le Corbusier）
翻譯、解讀：林貴榮
翻譯、審訂：詹文碩
責任編輯：丁名慶
美術設計：簡廷昇
內文排版：藍天圖物宜字社

出版者：英屬蓋曼群島商網路與書股份有限公司台灣分公司
發行：大塊文化出版股份有限公司
臺北市105022松山區南京東路四段25號11樓
www.locuspublishing.com
TEL：（02）87123898　FAX：（02）87123897
讀者服務專線：0800-006-689
郵撥帳號：18955675　　戶名：大塊文化出版股份有限公司
法律顧問：董安丹律師、顧慕堯律師
版權所有　翻印必究

總經銷：大和書報圖書股份有限公司
地址：新北市新莊區五工五路2號
TEL：（02）89902588（代表號）　FAX：（02）22901658
製版：瑞豐實業股份有限公司

初版一刷：2023 年 10 月
初版二刷：2023 年 10 月
定價：新台幣 480 元
ISBN：978-626-7063-44-6

Printed in Taiwan

勒·柯比意
朝向新建築

林貴榮建築師———翻譯、解讀　　詹文碩———翻譯、審訂

Le Corbusier
VERS UNE ARCHITECTURE

勒·柯比意基金會（Fondation Le Corbusier）
主席 Brigitte Bouvier
推薦

　　勒·柯比意是二十世紀最重要的建築師之一，他在整個職業生涯中發表過許多理論著作，促成建築領域重大變革。其中，《朝向新建築》這份宣言奠定了現代建築的基礎，而後者將改變我們的城市、我們的住居、我們的生活。

　　這或許就是為何，在出版一個世紀之後，這本靈光四射、策略明確的作品——將強而有力的遠見卓識、實實在在的寫作才華、老練絕倫的宣傳藝術集於一身——分毫未損地保有依舊能對我們提出詰問的力量？

　　建築不再一定得是「量體在光線底下結合，並精妙、適當和出色地互動來產生」，但它希望自身依然蘊涵觸動人心的力量。建築所體現的改變人類生活的雄心壯志可能永難實現，但無所謂。重點是人對建築的渴求。若以「將這份渴求轉譯為圖像與文字」這件事來說，《朝向新建築》比其他作品都做得更好。建築指明了一個方向、一條路徑，以之朝向新建築。

　　我衷心祝福這部《朝向新建築》的中譯本獲致它應得的成功，也希望它能啟發新一波的使命與志業！

布麗吉特·布維耶

（江灝／譯）

Le Corbusier, un des architectes les plus importants du XX^e siècle, publia tout au long de sa carrière des ouvrages théoriques pour révolutionner l'architecture. Parmi eux, *Vers une architecture* est le manifeste qui posa les bases de l'architecture moderne, celle qui devait transformer nos villes, nos maisons et nos vies .

D'où vient qu'un siècle après sa publication, ce texte à la fois inspiré et stratégique, au croisement d'une vision puissante, d'un authentique talent d'écrivain et d'un art consommé de la publicité, ait conservé intact le pouvoir de nous questionner ?

L'architecture n'est plus forcément «le jeu savant, correct et magnifique des volumes assemblés sous la lumière», mais elle se veut encore capable d'émouvoir. L'ambition de changer la vie des hommes qu'elle incarne ne sera peut-être jamais atteinte, mais qu'importe. Seul compte le désir d'architecture. *Vers une architecture* a su mieux que d'autres traduire en images et en mots ce désir. L'architecture indique une direction, un acheminement. Vers une architecture.

Je souhaite à cette édition de *Vers une architecture* tout le succès qu'elle mérite, qu'elle inspire de nouvelles vocations !

Brigitte Bouvier

Directrice
Fondation Le Corbusier

法國在台協會（Bureau français de Taipei）
學術合作與文化處處長 Cécile Renault
推薦

感謝林貴榮建築師致力於對「建築在我們都市生活中所扮演的角色」這一課題的思考、行動與反省，台灣的讀者大眾從此得以更充分全面地認識這位現代建築之父。勒‧柯比意是法國最偉大的建築師之一，同時也是一名無畏於挑釁的理論家、哲學家及造形藝術家。他高瞻遠矚，早在 1930 年代就設計出花園露台，遠早於今日盛行的綠化屋頂——藉以回應下面這個問題：「閒置所有屋頂的都會面積，將其當成瓦片和星星對話的專用地，這不是有違邏輯嗎？」

今日，城市面對氣候危機的迫切適應過程，證明了他的想法依然站得住腳……

我盼望這篇「宣言」能夠激勵今日與明日的建築師們實地去踏訪勒‧柯比意的作品，尤其推薦我個人的心頭好——馬賽公寓。

展卷愉快！

雷詩雅

（江灝／譯）

Grâce à Lin Quey John et son attachement à la pensée, à l'action comme à la réflexion sur le rôle de l'architecture dans nos vies de citadins, le public taïwanais peut désormais faire plus ample connaissance avec le père de l'architecture moderne. Le Corbusier fut l'un des plus grands architectes français, mais aussi un théoricien n'ayant pas peur de la provocation, un philosophe, un plasticien. Visionnaire, il conçut dès les années trente des terrasses jardin, bien avant les toits végétalisés qui fleurissent aujourd'hui, pour répondre à la question : «N'est-il pas contraire à la logique que toute la surface d'une ville reste inutilisée et demeure réservée au dialogue avec les étoiles?»

De nos jours, l'indispensable adaptation des villes à la crise climatique lui donne encore raison...

J'espère que ce Manifeste donnera aux architectes d'aujourd'hui et de demain l'envie d'arpenter à leur tour les œuvres de Le Corbusier, et notamment mon coup de cœur, la cité radieuse à Marseille.

Bonne lecture !

Cécile Renault

Conseillère de coopération et d'action culturelle
Bureau français de Taipei

Le Corbusier
VERS UNE ARCHITECTURE

目錄

解讀者前言

與一百年經典對話

<div align="right">

文／林貴榮

</div>

　　2023 年是勒‧柯比意《朝向新建築》出版一百周年，這份有如來自外星的驚世宣言，如何改變了這個世界？

　　建築之戲劇性＝人類身為宇宙一份子、活在宇宙中的戲劇性。

<div align="right">

──節錄自〈羅馬的啟示〉

</div>

　　一百多年前，一個來自瑞士西北部鄉下的年輕人，原本在家鄉拉紹德封（La Chaux-de-Fonds）學習錶殼雕刻，後來轉向學習建築。他沒有受過正規的建築教育，而是經由旅遊、觀察、實習，學到了活生生的建築。

　　1908 年，他來到巴黎奧古斯特‧佩雷（Auguste Perret）建築師事務所工作。除了實習當代鋼筋混凝土的新技術之外，也學習數學與靜力學。1910 年，他展開了為期一年的德國之旅，來到德國彼得‧貝倫斯（Peter Behrens）事務所。後來，貝倫斯成為最著名的德國工藝聯盟（Deutscher-Werkbumd）成員之一。工藝聯盟也就是德國包浩斯（Bauhaus）的前身，所倡導的標準化與工業化的觀念，更成為他日後思考的主要方針。

　　貝倫斯對他的影響很深，當年德國工藝聯盟對於「大量生產」的概念，啟發了他的建築理念。先前只由藝術角度而培養出來的感性世界，從此開始

注入了理性思考。

除了探索了鋼筋混凝土技術，他對知識的渴求仍未得到滿足。於是，他前往義大利托斯卡尼、德國及東方遊歷。在這一趟旅程，他吸納了中古歐洲、伊斯蘭文明的精萃，影響了他的一生。

當時，巴黎主流的建築文化，受到「藝術學院派」勢力的掌控。然而，身處於變動劇烈的二十世紀初，又在激進建築先鋒佩雷的事務所裡工作，他不斷學習，也不斷反問：「我如何認同自己？」

他獨自住在巴黎第七區的閣樓中，過著波西米亞式的藝術家生活。他閱讀尼采的《查拉圖斯特拉如是說》（*Ainsi parlait Zarathoustra*），與歷史哲學家赫南（Renan）的《耶穌的一生》（*La Vie de Jésus-Christ*）。這些書籍的共通點，是構想了一個先知為主角，並闡揚預言者的存在。

這種文體，後來也影響了他寫作的風格。尼采的名句「成為你自己」（Become who you are）也成了他的座右銘。

他感受到，人生的價值，就是追求神性的自我與存在的奧妙，為了創造藝術，人必須忍受痛苦。這樣的信念，使他失去了一般人追求生活舒適的興趣，轉而投身於尼采式的、個人歷史感的使命中。

他就是被稱為「現代建築的旗手」的瑞士裔法國建築師，勒·柯比意（Le Corbusier, 1887-1965，本名查理－愛德華·讓納雷 Charles-Édouard Jeanneret）。

在 1920 年，這位來自瑞士的小人物「讓納雷」，正式改名「勒·柯比意」，逐漸成為影響歐洲建築界的要角。

常見的照片中，勒·柯比意總是炯炯有神，配上獨特的黑框眼鏡，具有天生的大師氣質。那幾條刻在額上的抬頭紋，讓他的眼神更有力量。在照片中很難覺察，他的一隻眼睛已經失明幾十年了。

來自外星的建築人

學建築的人，如果不認識勒·柯比意，就像學藝術的人，卻不認識畢卡

索一樣。

打從一開始，勒‧柯比意便發現了自己真實的本性。終其一生，他為了打破當時社會制約的鎖鏈，不斷藉著擁抱前瞻性的思潮，來塑造他自己。

在引領前衛風潮的巴黎，現代建築運動從法國「美好年代」（La Belle Époque）以來，一直基於法國藝術學院的傳統，強調延續古典建築形式美學的教育理念，使得追求古典樣式表現的「折衷主義」成為建築美學的主流。

這位來自瑞士的年輕建築師，卻主張建築必須回應社會需求，同時建築形式也應該忠實表現新的材料與工程技術，完全揚棄學院派建築美學，而勇於追求一種「新建築」。

1921 年，他開始在《新精神》（L'Esprit Nouveau）這本雜誌上發表一系列文章，寫下一種對某種現實（也包括風險）意識的清晰辯論和確認。

他似乎不屬於地球上的任何一個人，有人稱他是「二十世紀初最偉大的建築外星人」。

勒‧柯比意無所不用其極地鼓吹他自己的思想，表現出一種傳播建築信仰的渴望，這是源於他個人信念的力量，他把自己當成一個顛覆時代的力量。

但是，首先他得先顛覆自己，並在巴黎的困境中奮戰。

「新精神」之路

1923 年，勒‧柯比意三十六歲，他把發表在《新精神》這本雜誌上的十二篇討論建築議題的文章集結起來，再加上〈新建築或革命〉一章，出版了他最富煽動性、影響最廣的書《朝向新建築》。這本書的法文原名是 Vers une Architecture。

在這本書的第二章〈量體〉篇，他開宗明義講到：「工程師根據計算，運用幾何形體，讓幾何學滿足我們的視覺，用數學充實我們的心靈；他們的作品正通往偉大藝術的康莊大道。可惜當今的建築師竟已不再創作簡單的形體。」

身處於現代建築運動萌芽的時空背景下，這本書選擇性地繼承了西洋建

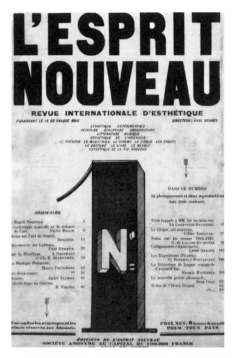

1920 年《新精神》雜誌首刊封面。林貴榮攝。

築美學的某些觀點,卻用「新語彙」來詮釋這些建築美學的原則。勒‧柯比意很清楚地表達了他對巴洛克風格、藝術裝飾運動,甚至於歷史樣式的厭惡。同時,在當時工業起飛的大時代中,他更是毫不掩飾,表明他對於工程師的能力及作品的極度欣賞。

《朝向新建築》全書主要分成三大綱要:

第一綱要,是以「量體、立面、平面」這三個面向,作為送給建築師們的三項提醒。

第二綱要,是以「郵輪、飛機、汽車」三個案例,主要提醒業主與建築師諸公,雖然有眼睛,卻看不見建築的本質。

第三綱要,是以「羅馬的啟示、平面的錯覺、純粹的心智產物」這三章,引導建築師朝向新建築的真諦。

每個篇章,勒‧柯比意都駁斥了「折衷主義」和「裝飾藝術」的當代趨勢。

他極力鼓吹一種「新精神」，認為這種新精神將從根本上改變人類的生活方式。這種新精神是源自於工業時代對於「功能」的需求，為建築帶來重生，並產生基於純粹形式的新美學。

這本書是 20 世紀最重要的建築論述，勒‧柯比意主張，建築不應該再模仿已經失去現實生活意義的古代形式。他傾注了滿腔熱血，熱切希望這個世界回到真正的建築源頭。

在〈視而不見的眼睛……〉章節，勒‧柯比意的探索充滿了獨到的「觀察」，以及對「體驗」的強調，這種方法同樣經歷了一個訓練的過程，可以追溯到青少年時期跟隨其父親登山，教導他要努力地觀察大自然、地平線、光線等，後來在機械鐘錶行業學習中，又強調對機器結構的細緻觀察。

機器時代的衝擊

而回到勒‧柯比意的早年，機器時代帶來了前所未見的轉變。例如生產的工業化、量產的預製構件，汽車、郵輪、飛機，精密的大砲、齒輪、打字機等，這些新產物也帶來了新的生活型態和世界觀。

當時，他既認同這些新精神，又緬懷傳統和手工藝。成為一種分離甚至矛盾的情結。只有當機器、歷史與自然之間取得適當平衡，才能避免社會混亂，也才能突破和領悟其中的深層邏輯。

勒‧柯比意指出，當時建築師那雙「視而不見的眼睛」，看不到郵輪的創作帶給建築師的靈感。他說：「當前所有地面上的住宅，都還是過時世界觀的渺小縮影。反之郵輪則是實現依循新精神的世界所邁出的第一步。」（摘自〈郵輪〉篇）

1912 年，巨輪鐵達尼號沉沒慘劇發生，卻沒有削減這個時代對郵輪的喜愛，特別是創造輪船機械的工程師們，仍然熱衷於製造這種巨大的航行機器，讓地上的大教堂也相形失色。

書中的插圖，特別以拼貼的方式，將巴黎凱旋門、歌劇院以及聖母院大教堂的圖片，與一艘英國居納航運（Cunard Line）所屬，可搭載三千六百人，

本書中「規準線」的計量單位＝馬賽公寓的模矩。林貴榮攝。

名爲阿基達尼亞號（Aquitania）的豪華客輪並列融合，用以突顯巨輪宏偉的尺度。

　　他認為，郵輪猶如「海上宮殿」，與傳統的經典建築相比，仍然具有睥睨群雄的氣勢，那是一種建築的新造形，是對令人窒息的傳統樣式的解放。

　　在本書出現的經典名言，就是在郵輪篇的「住宅是居住的機器」（Une maison est une machine à habiter.）。

　　他提醒我們，假如暫時忘掉郵輪是一件通工具，改以另一種新視角來看待它，我們會感受到它是結合膽量、紀律、和諧，以及寧靜、活力與剛硬之美的傑作。

　　他認為，一個認真嚴謹的建築師，也就是一個有機體的創造者，如果以專業的眼光來審視它，將會從郵輪身上體會到一種解放，讓他從長久以來可恨的枷鎖中解脫。

英國建築評論家彼得‧雷納‧班罕（Peter Reyner Banham, 1922-1988）認為，本書是唯一能夠入選 20 世紀偉大文學作品的建築著作。

被誤解的「機器美學論」

很可惜的是，由於時空背景的差距，以至於許多建築人實在是誤解了一百年前勒‧柯比意提出「機器美學論」的初衷。

我們要知道，勒‧柯比意提出這句口號的時空背景，是第一次世界大戰結束之後的法國。當時，法國正是迫切需要更多高品質、精確且經濟實惠的住宅。

可惜，讀過此書，又能瞭解其真義的人並不多。大多數的引用，都是斷章取義，也如瞎子摸象，誤解其意。甚至有人認為他是個人英雄主義的藝術天才，沒有什麼理論思維，不值得學習。也有人以形而上的機械造形，來詮釋他的思想行為。這實在是很大的誤解！

「居住機器」的真正涵義是什麼？

「居住的機器」（une machine à habiter.）這個關鍵詞，20 世紀初在全球引起軒然大波。在本書中，他又不斷地將建築物與郵輪、飛機、汽車相比較，令人對於勒‧柯比意的機械觀點留下了過度深刻的印象，誤以為早年的勒‧柯比意是機能主義者及機械風格的擁護者。

作為鐘錶匠的兒子，精密的機械鐘錶是他對機器的始終印象。因為機械鐘表透過將零件融合在一個有限空間，以實現一定的功能，同時具有精確、可測量等普世價值。因此，他將鐘錶的運轉，類比和引申為更複雜的宇宙秩序，給「住宅是居住的機器」的實用主義蒙上了一層更巧思的意義。

對勒‧柯比意來說，這是一種核心的探索方法和思想技能，且其運行遵循嚴密的邏輯和規律，就像人類生活在遵循一定法則的宇宙中。

英國人克提斯（William J.R. Curtis）所著的《勒‧柯比意理念與造形》（*Le Corbusier Ideas and Forms*），給了這句住宅經典名言一個中肯的評語，他解

釋了「une machine à habiter」這句話，其實本意是透過比例、精確的空間，摒棄無聊的裝飾及無意義的習性，所形成一種生活的「器具」。

在1943年巴黎出版的《勒‧柯比意與建築學院大學生的對談》（*Entretien avec les étudiants des écoles d'architecture*）書中，勒‧柯比意自己也親自為這句話作了解釋，應該最能理解他的本意。

他說明，這句話所指的機器（法文：machine），源自於拉丁文及希臘文的字源「巧思」（artifice）及「裝置」（device），也是「器具」（instrument）的意思。「巧思」與「器具」的涵義，足以澄清他的論點。我們必須知道這一點，才能正確的解讀他的「機器」比喻。

在法文中，機器的零件稱 pièce，而法文房間的數目（單位）也是同一個字，住宅有多少 pièce，就是有多少房間的意思。所以，勒‧柯比意用機器來比喻住宅，也是有相同的意涵。

勒‧柯比意不斷收集和融合眾多的歷史、形式、幾何、原型與精神等，然後將其與機器美學、標準化思想、大規模生產模式，以及與機器原理相符的現代生活方式，例如對運動健康的崇拜、浴室的休憩躺椅、屋頂露台花園、日光浴平台、水平式的絕佳視野等結合。這就是「機器」使「自由」成為無限的可能。

勒‧柯比意在本書所指的「machine」，在涵義上，不僅單純指著世俗所謂的機器，而是以機器為範例，引申為一切居住的本質，應該本著工程師製造機器的嚴謹標準，「依經濟法則的啟發和數學計算的引導，引領我們與宇宙的法則相互契合，進而達到和諧。」（摘自〈工程師的美學與建築〉）

同樣的，勒‧柯比意講飛機，意義也不在於造形的創造，而是要我們曉得，不應該把飛機看成是一隻鳥或一隻蜻蜓，而應該視為是「飛翔的機器」。

飛機的意義，在於能「掌握問題、陳述問題、解決問題」的整個邏輯過程。他要人們以建築的觀點來觀察「飛機創造者的精神狀態」。他相信，一旦住宅建築的問題能夠被陳述出來，最後一定能找到解決的方法。

勒‧柯比意把住宅和機器加以類比，他的本意，實在是期望建築的品質

能像古希臘雅典神廟般的精確，又能像現代機器一樣，可以被迅速且系統化地大量製造。

然而，他也提醒，萬物都要以「藝術」作為終極的目標。

「透過細部處理，建築師更像是位雕塑家。這時，我們就可以區分是哪位藝術家。」勒‧柯比意認為，雖然建築師必須學習工程師的精神，但是在進行建築造形設計時，「工程師的身分就逐漸淡化了。」他對於建築師，實在是愛之深、責之切，一面挖苦諷刺建築師，最終卻還是認為，只有建築師才有能力去完成令人心動的作品。

「新建築」宣言

人類史上第一部建築的宣言書，是上帝的《十誡》。柏拉圖稱「上帝是萬物的建築師」。

公元前一世紀，古羅馬軍事工程建築師維特魯威（Vitruvius）所寫的《建築十書》可稱為第二部建築宣言書，他說，建築的三大要素是「實用、堅固、喜悅」。

1923 年，在法國巴黎，勒‧柯比意完成了《朝向新建築》。這個時代的建築宣言書，非本書莫屬。

本書描述建築最經典的名言，我認為是這句話：

「建築是藝術的極致，它臻至柏拉圖式的理型，是數學秩序、哲學思辨，並藉由動人的比例令人感知和諧。這才是建築的終極意義和目的所在。」（摘自〈飛機〉篇）

他說：「建築師藉由對各種形體的安排，實現了一種秩序，而該秩序是建築師純粹的心智產物；他用形體深刻地影響我們的感官，激發我們對造形的情感；他建立起建築元件之間的關係，喚起我們內心的深層共鳴，並彰顯創造出隱約和世界秩序相互呼應的秩序，進而啟動了我們心智的起伏震盪。

於是，我們體驗到了『美』。」（摘自〈工程師的美學與建築〉）

國內外有關勒‧柯比意的書不勝枚舉。他本身也勤於表達理念，自己出版的著作，就超過五十本以上。

細究起來，為數甚多的出版物中，大多數是作品選輯，其中少數介紹他的理念，卻也語焉不詳。這也就是為什麼，今天的年輕建築師對他的作品耳熟能詳，對他所重視的精神，卻極少了解。

我認為其中的原因是，對於勒‧柯比意這樣創造了很多經典性作品的人，我們常常只注意他的作品、研究它的作品，卻忘記了他的思維的存在價值。我們應從勒‧柯比意身上吸收的並不僅僅是形式，更多的是那種不可見的知識，並嘗試去做出更新、更符合其精神內核的事物。

一個屬於建築的新思維已降臨了，建築師們應從古老的夢想中醒來，「新建築」的革命宣言，已經敲響了巨鐘。

為什麼是「朝向新建築」？

如同勒‧柯比意在 1924 年本書〈第二版引言〉中所述：「本書採用的筆觸是極為諷刺的。實則，當建築仍深陷垂死時代中，在令人無法忍受的破舊觀念限制之下，我們又怎能以優雅不帶情緒的方式談論新時代精神及其所產生的建築呢？」

勒‧柯比意的思路敏捷，文筆也非常特殊，他大量運用類似「斷奏」的手法，有許多跳躍式的表達，又帶有「高盧主義」（Gallicanisme）風格，兼具有「宣言式」的性質。

由於文化的差異，我們就算是閱讀法語原文，多少都有些費解。誠然，這本書原本是寫給法國讀者的，書中的一些觀點，顯然對英美或東方人，需要花更多的心力，才能明白他的真意。

目前本書的中文譯本，書名有《走向新建築》或《邁向建築》等。如果深究法文書名，就會發現，本意並沒有「走」或「邁」的動作之意。

法語單詞「vers」有多種含義，但也可以用作類似拉丁詞根的比喻。通常，

它指的是「靠近」某物。有「朝」或「向」的意思。其朝向的方向，通常指大致的方向，並不是很明確。在本書中，它是一個「朝向」某物的向量——在這種情況下，朝向一種未來的目標前進。

所以，本書的書名，我們採用了「朝向」這個譯法，翻譯法文的 vers。

另外，關於書名到底有沒有「新」這個字？

學建築的人，如果不認識勒・柯比意，就代表根本不認識「新建築」。在 1923 年，法文初版的封面上，就標示出，該書是彙集了《新精神》的文章。

在本書〈第二版引言〉，勒・柯比意特別提及：「更重要的是，新建築能否帶給人們耳目一新的滿足感（un sentiment neuf）。這種新感受從何而來？那是因為新時代（Époque neuve）的建築意識在歷經長時間的醞釀後，終於萌芽綻放。」

如〈給建築師諸公的三項提醒〉此章節舉巴黎奧賽（Orsay）堤道火車站和大皇宮為例，在勒・柯比意眼中，就不屬於「建築」。換言之，沒有達到他心中標準的建築物，都被認為「不是建築」。

如果我們在這本書的書名上，不明確標示出「新建築」，那麼，從古至今，「建築」本來就存在，我們又要如何區別書名的原意，到底是指要朝向哪個建築呢？

有一位建築師兼畫家，弗里德里克・埃切爾斯（Frederick Etchells），他在 1927 年的英文譯本，將書名訂為 *Towards a New Architecture*，他在其中插入「新」一詞，是刻意而關鍵的。

勒・柯比意用法文寫作，用詞遣字非常嚴謹，如果是中文譯名為「朝向建築」，法文應加上陰性定冠詞 la 或 l'（在母音前）即為"Vers L'Architecture"，與原法文書名不符，故不合宜。

本書書名法文 *Vers une architecture* 如果直譯，應該是《朝向一種建築》，但是在翻譯成華語時，為了傳達原意予專業建築界，就不一定需要完全按照字面直譯。

在本書的章節中，出現了無數的「新」（nouveau）字。當今新建築有各

種無限可能的面向，勒・柯比意的意圖很清楚，就是要推翻「舊」思維，讓建築朝向他心中的一種「新」方向。

　　所以，本書的書名，為了正本清源，決定採用《朝向新建築》。

為什麼是「勒・柯比意」？

　　至於，作者 Le Corbusier 的名字，中文又該如何翻譯？那更是眾說紛紜！

　　Le Corbusier 這個名字來自法語，是其家族中從法國阿爾比（Albi）遷到瑞士侏儸（Jura）地區的一位先祖的名字。這是勒・柯比意為了榮耀他祖母系的姓氏 Lecorbésier，分成（Le）及（Corbusier）兩部分而用在他自己的名字裡。

　　1920 年，他與藝術家阿麥第・歐獎方（Amédée Ozenfant）共同撰寫了一份名為〈後立體主義〉（Aprés le Cubisme）的宣言後，綜合種種因素，選擇了這些名稱，從此成為他的署名。

　　「勒・柯比意」是他自創的筆名，又是一具防護罩和一種自編自導的手法，都是依當時實際需要時創造出來的。前面加一個法文陽性定冠詞（Le）有其特殊意義，勒（Le）一般人不敢自稱（中文譯名積非成是，常常不加「勒」這個字），這個定冠詞用於表示特定的人，因為這樣，可以使他本人成爲顯著的典型目標或重要模範，似乎係經過數千年的經濟史所造就出來的。（註：*Le Corbusier and The Tragic View of Architecture* by Charles Jencks）

　　對於這個名字，他有時會開玩笑地，把它說成「烏鴉」（法文：Corbeau），並在他的一些作品中畫上烏鴉圖像，或者在給朋友的信件底部簽名。

　　而這隻烏鴉，有時會表現出貓頭鷹的氣息。這個名字翻譯成英文，就是「像一隻烏鴉」（Like a crow）。

　　「Le Corbusier」這個名字，是在 1920 年才浮出檯面的。那時，正是他試著要將自己在《新精神》這本雜誌中，用此名代表建築師的身分。其實，即使是他最熟識的朋友，也幾乎不知道他的本名叫「查理－愛德華・讓納

雷」。他的妻子或親友，也都是用勒‧柯比意稱呼他。

　　歷年來，這個名字的中文譯名，有「勒‧柯必意」、「柯比意」、「勒‧柯布西耶」，此譯名較接近法國音譯。

　　至於「柯布」（Corbu），這並不是他被廣泛認可或接受的名字，且尊稱現代建築大師也不太適合用暱稱。

　　勒‧柯比意刻意自創內含其先祖個性化的名字，有趣地轉變成一個法文陽性定冠詞（Le）。所以，我尊重作者的原創的全名，不能只翻譯半個名字，省略 Le，只稱「柯比意」。

　　我贊同漢寶德前輩在 1964 年出版的《建築與計劃》雜誌中，最先採用「勒‧柯比意」的譯名，這個譯名現在也被台灣建築界所慣用。因此，本書尊重 1923 年初版原作者自己一生中的法文署名及法國建築界的法語稱謂，將作者姓名的中譯，正名為「勒‧柯比意」。

永遠的建築傳教士

　　《建築師之夢》這幅繪畫，是 1840 年從歐洲移居美國的浪漫主義風景畫家托馬斯‧科爾（Thomas Cole）在紐約城北的山丘，用畫筆勾勒的夢境。畫中，有一位建築師作了一個夢。在夢中富麗堂皇的客廳裡，窗簾拉在一邊，他自己斜躺在巨型圓柱的頂端，俯瞰海港。

　　那位建築師在夢醒之後，也許會發現自己走進了一場真正的噩夢，因為現實世界比油畫更荒誕如夢。

　　就如本書在一百年前出版時，有建築學者曾感嘆說：「當今的人，讀這本書，會覺得像作一場噩夢。……我們用不著大驚小怪。一切構成我們現代文明的發明創造，都曾經引起同樣的恐慌。」

　　本書是勒‧柯比意對建築師們的挑戰。

　　作為一位建築師，為了眾多建築師而寫作，勒‧柯比意是帶著遺憾，而不是帶著憤怒寫作。

　　他不是建築野獸派，而是一位建築革命家，而且絕對是一位十分嚴謹的

巴黎高等藝術學院，原巴黎第九建築學院 UPA9 校址。林貴榮攝。

思想家。

　　作為一個關切偉大時代使命的前衛者，勒‧柯比意在本書中痛批法國學院派建築。也難怪，在我負笈法國學習建築時，才驚訝的發現，法國的建築界至今竟然完全漠視勒‧柯比意的存在，這與法國文化部在海外為他宣傳所造成的印象是完全不同的。

　　我在母校巴黎 UPA9 的建築學院求學時，有幸受教於讓‧傑內（Jean Jenger）院長，他曾經擔任勒‧柯比意基金會的主席長達八年之久。他整理了勒‧柯比意一生的書信集，讓我們更了解這位現代大師的人格特質。

　　對勒‧柯比意來說，大海就是原動力的具體印象，藉由穿透他身體的每一細部，來刺激所有的想像力。1929 年在從南美到歐洲的遠洋郵輪上遇見約瑟芬‧貝克（Josephine Baker）後，他畫了這位著名女演員的裸體素描。他是天秤座，星座的特徵包括浪漫迷人、輕浮、善於交際和優柔寡斷。

　　如此著名，然而卻又如此神祕，如此令人難以捉摸，甚至是有些羞澀的，充滿了複雜性與矛盾性。傳教士般的煽動性，更增添了他身上的神祕色彩，

我們很難簡單地定義這樣一種特異的個性。

他引發的，是一場觀念的革命，也反映著現實中的革命。因此，本書的結尾一章叫作〈新建築或革命〉，源於他相信高效能的工業化建築是避免基於階級的革命的唯一途徑。

勒‧柯比意念茲在茲的，回到了人道主義的建築問題：「家─住宅─建築」對於現代工人的重要性，後面又談到了知識分子。

這是革命，建築觀念的一場大革命。他給予了這場革命最鮮明的自覺意識，和比較完備的理論體系。

其實，勒‧柯比意的一生，都在不斷地修正著他自己的思想體系，本書就是這個思想體系的起點。其中，最深層的革命精神，那種「新精神」，從未改變。

他不斷戰鬥，推翻舊的，樹立新的，因為他深知，建築遠不只是居住的機器，而應該是人類精神的瑰寶。他後來的很多作品，正展現了人的想像力所能達到的最高程度，它們是不可複製的，與自然和歷史深深地融為一體。

這也就是為什麼，2018 年威尼斯雙年展金獅終身成就獎的得主，英國建築評論家肯尼思‧布萊恩‧弗蘭普頓（Kenneth Brian Frampton）在 1980 年出版《現代建築史》（*Modern Architecture: A Critical History*）書中，稱勒‧柯比意稱為 20 世紀現代建築的「種子和主角」。

「而革命是可以避免的。」這是勒‧柯比意發自內心深處，在最後一章提出的振聾發聵的號召。

勒‧柯比意的追悼會上，法國前文化部長喬治‧安德烈‧馬爾羅（Georges André Malraux）就曾這樣宣告：「勒‧柯比意一生有很多對手……，但是，沒有哪一位像他那樣，長久以來招致各方的攻擊，也沒有哪一位像他那樣堅定而有力地倡導建築的革命。」

審譯者序

勒・柯比意、建築、翻譯與民主

文／詹文碩

　　五歲的我第一次站在巴黎聖母院前說：「媽媽，這裡的房子好醜，都沒有顏色！」。那是八〇年代台灣流行「815 水泥漆」的時期，廣告中每棟建築都色彩繽紛，像極了彩虹或幼兒園的壁畫，多鮮豔！反觀巴黎的名勝卻是石材的白色、灰色……難怪小男孩生平第一次對偉大建築的評語如此貶抑，讓媽媽不知翻了多少白眼。

　　轉眼間二十年過去了，學成搭機返鄉的我，從窗邊望著桃園國際機場四周五顏六色的鐵皮屋，不禁心想：「台灣的建築怎麼那麼醜！」當時哪裡想得到，又二十年後，自己有幸參與當代建築理論經典的翻譯？更沒想到，翻譯過程中還發覺，勒・柯比意竟然同意我五歲時的見解：「大教堂其實並不特別地美」（〈量體〉），心中那位五歲的小朋友，彷彿在向我吐舌頭挑釁：「早跟你說了吧！」

　　正因過往在台法兩國，累積的點滴建築情感，義無反顧也滿腔熱血地投入本書的翻譯／審訂工作，總期待能為台灣的建築美學（影響我們每天的視覺享受）盡一份力。萬萬沒料到，這卻是踏入痛苦深淵的第一步。因為本書付梓，至少得集結三種專業：建築、出版和翻譯，完全體現了台灣人文社科翻譯的困境：吃力不討好，非常艱難且動輒得咎。

　　何況勒・柯比意何許人也？他可是被同業視為「危險的論述派、懶惰蟲、

腦殘、固執和死古板」（〈規準線〉）的建築界理論泰斗與哲人。作者的法文不僅和現代法文有落差、有「時代感」，而且往往有種「眾人皆醉我獨醒」的自負、「雖千萬人吾往矣」的勇氣和「我說了算」的霸氣教條語氣，例如這句：「住宅是居住的機器」。彷彿真理在此，懂不懂、能不能譯，是你家的事……

然而可別以為勒・柯比意只是如此，1920 年代的他可是意氣風發的年輕前衛激進分子，為了革新建築，諷刺刀刀見骨，往往令學院派恨得牙癢癢，也讓讀者與譯者莞爾：「裝滿吊飾的大吊燈，〔……〕，大到占滿房間的整個中央，還有蒼蠅在上面大便非常難以保養。晚上還會讓你的眼睛很痛。」（〈飛機〉）皮笑肉不笑的法式幽默與反諷，譯者如果直譯，不就成了傻子、千古罪人？

勒・柯比意為文一百年後的今天，物換星移，某些技術當然已經過時；然而作者的許多概念卻仍處處影響我們，例如：採光通風、鋼筋混凝土、高架建築、量產化住宅、工業標準化營建以至於居住正義……這樣的思想大家，叫他勒・柯比意或者柯比意其實不重要；翻譯的重點在於精準、忠實地傳遞其思想精隨，讓台灣建築界學子吸收消化，播下的種子才能開花結果，讓我們每天多一點賞心悅目，少一點視覺創傷。而愈是艱澀的學問，愈要親切易讀（但不是簡化）的譯文來服務讀者，這也是本書翻譯最難的地方。

你說〈新建築或革命〉？看到這樣的結論標題，讀者或許以為作者危言聳聽，或自命不凡以救世主自居。不過別忘了，1920 年代是歐洲剛歷經一次世界大戰（1914-1918），正努力站起重建，卻危機四伏的年代：1917 年共產革命才剛推翻俄羅斯末代沙皇建立蘇聯，1929 年的經濟蕭條又讓通貨膨脹、民不聊生，間接促成納粹法西斯主義興起，以致於二次世界大戰的人類浩劫……

勒・柯比意正是看到了這些，並反求諸己：一個建築師，能為世界做什麼，好避免革命爆發？他的答案是用一輩子，站在自己的崗位上盡力，構想出能讓世人安身立命的住宅，建造一般人能「安居」所以「樂業」於是不想

革命的房子；捨棄宮殿式炫富（也讓人仇富）的封建建築，讓住宅民主化，符合自由民主的社會與時代精神。這是化思想為行動的知識分子典範，也是實踐自由、平等、博愛。

　　今日的挑戰或許不同，卻又隱約有若干相似。我們也站在自己的崗位上，用翻譯的一字一句，搭建知識的一磚一瓦，換取在視覺、造形和機能上更美好的台灣建築，讓美麗的島嶼擁有美好的建築，為其增色而非將其破壞，也讓居住的美感與正義，成為你我的日常。

2023・9・1 於台北

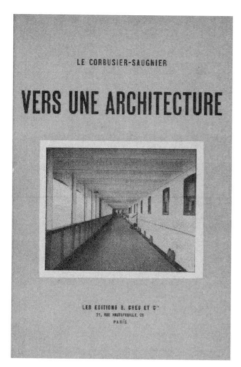

1923 年出版的《朝向新建築》封面。

第二版引言

本書的第一版在不到一年前問世，適逢人們對建築事物的極大興趣正在各地被喚醒。本書主要的章節內容，曾經在《新精神》（L'Esprit Nouveau）雜誌以文章的形式發表，其內容猶如對時下人們進行了一項突擊普查：人們開始說話了，開始喜歡談論，甚至熱衷於談論建築。這樣的興致，實則來自於社會深層的變動。舉例來說，在 18 世紀，也曾激起過對建築的普遍熱情：資產階級人士設計建築物，高階官員同樣也鍾情於此，如布隆德爾（Blondel）設計的聖丹尼斯門（la Porte Saint- Denis）和克勞德·佩侯（Claude Perrault）設計羅浮宮的東廊（la Colonnade du Louvre）也都是如此，頓時，法國境內布滿了見證當時這種精神的作品。

這本書所造成的回響，不僅止於專業人員，同時也及於普羅大眾，恰恰證實了新的建築循環已經來臨。大眾對於建築工作室裡的技術話題不感興趣，僅僅關心新建築能否給他們帶來更多舒適感，畢竟在其他領域（比如汽車旅遊、郵輪觀光等）此種享受已經略略顯出端倪。更重要的是，新建築能否帶給人們耳目一新的滿足感。這種新感受從何而來？那是因為新時代的建築意識在歷經長時間的醞釀後，終於萌芽綻放。

何謂嶄新的時代？那是百廢待舉的心靈地域和建造自身住宅的迫切需求。一幢住宅是一種人為的域界，環抱地護著我們，將我們與需要對抗的自然現象隔離開來，賦予人類人文的環境。滿足本能的渴望，實現自然的功能，這就是「建築」！建築不僅僅是專業的技術性工作，更是關鍵時期中，共同理念的率性表現，是共同理念為時代中所有行為賦予秩序的模式之表現。

因此，建築成為反映時代的鏡子。

當今建築所關注的房屋，是一般而平常的住家，供普通而平常的人使用。建築因而捨棄宮殿式設計思維，這是時代的標誌。

為普通人，「為所有的人」，研究一般人的住宅，方能找回人的尺度，

找回根本的需求、根本的功能、根本的情感，也就是重新找回以人為本的建築基礎。這就是了！這就是重中之重，是建築的一切。人們摒棄了浮華，讓這莊嚴的時代到來！

<center>✲✲</center>

　　本書採用的筆觸是極為諷刺的。實則，當建築仍深陷垂死時代中，在令人無法忍受的破舊觀念限制之下，我們又怎能以優雅不帶情緒的方式談論新時代精神及其所產生的建築呢？

　　因而理所當然，為了掙脫沉重壓迫的鉛衣，就要射出箭矢刺穿它，用錐子突破那沉重的外衣。突破。在這裡穿個孔，在那裡挖個洞。於是乎我們見到了令人窒息的鉛衣之外的景色。挖出洞來，看見窗外遠景，這是有效的、有用的策略。我之所以執著於這個策略，只因它幾乎是唯一可行的策略。

　　正值本書即將再版之際，我本當對其進一步補充，繼續擴大挖洞突破，讓本書更完善。但如此一來無異於另寫一本書。因此我決定不再修訂，而是另外寫兩本書：《都市學》（*Urbanisme*）和《今日裝飾藝術》（*l'Art décoratif d'aujourd'hui*），有如為本書添加了左右兩翼，它們將和再版的《朝向新建築》，同時由一家出版社出版。這兩本書也是我過去一年在《新精神》雜誌上，所發表的文章集結。這本雜誌把現代的多元面向同時並呈，描繪出清晰協調又令人信服的當代形象。而這剛強堅定的形象，喚起我們的同理與認同，引發我們參與合作的意願，也激勵我們手心合一有效率地工作。

　　如此一來去年出版時孤軍奮戰的《朝向新建築》，如今兩翼都有了堅強的後盾得以繼續邁步向前，一翼是關於都市的建築現象，確立了建築應有的立足點；另一翼則是人們慣用「裝飾藝術」這個辭不達意的字眼來指稱的一切：一種片刻不離、舉手投足間持續存在的建築精神，讓我們得以恣意領受感官知覺的魅力，同時還能堅守一種陽剛的尊嚴。

<div align="right">1924 年 11 月</div>

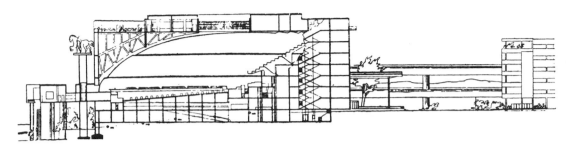

勒‧柯比意與皮野‧讓納雷（Pierre Jeanneret）。

萬國宮。
大會議事廳剖面圖。

溫 度
—— 第 三 版 出 版 序

　　1924 年，在世界各國「建築所關注的房屋，是一般而平常的住家，供普通而平常的人使用。建築因而捨棄宮殿式設計思維，這是時代的標誌」。（〈第二版引言〉）

　　由世界各國人民集結成立的國際聯盟（Société des Nations），試圖在新精神的標誌下，規畫大戰後（審譯按：第一次世界大戰）的發展。這位於日內瓦的機構正在茁壯成長、發揮功效、提出構想；然而這麼重要的組織，卻棲身在克難搭建的建築中。

　　1926 年：國際聯盟向全世界鄭重宣告，將舉辦「萬國宮」的設計競圖，並擬訂了詳細的計畫書，要求建築師提出精確有效的設計方案。計畫書由負責執行業務的主管提出，設計的重點是快捷、精準，又富有效率的辦公空間。研讀這份計畫書，可以明確感受到自己身處 20 世紀；此一「宮殿」的設計係以行政效率為依歸，不再是為了華麗的排場，確實是歷史性的轉變。但這樣的壯舉，卻有一事聽起來格外突兀，那就是計畫書的標題，竟然沿用「宮殿」（Palais）這個字眼。這樣的用詞顯得含糊曖昧。難道宮殿式建築仍舊陰魂不散，試圖借屍還魂？或者國際聯盟意欲為這過時陳腐的辭令，注入新意涵呢？

　　1924 年我們曾寫下：「為普通人，『為所有的人』，研究一般人的住宅，方能找回人的尺度，找回根本的需求、根本的功能、根本的情感，也就是重新找回以人為本的建築基礎。這就是了！這就是重中之重，是建築的一切。人們摒棄了浮華，讓這莊嚴的時代到來！」（〈第二版引言〉）

　　1921 年，在《新精神》雜誌創辦期間，構成本書的第一批文章刊載時，建築仍處處受到學院派精神的豢養，因而對現代性的出現感到困惑質疑，迴避著新技術帶來的駭人後果；當時的建築，仍然執著於為空間「披戴外衣」。

　　但是六年後的今天，也就是 1928 年 1 月 1 日，現代的房屋已成為各國建築師都必須面對的真正核心問題。藉由現代住宅計畫、現代技術和現代組織力的通力合作，在世界各地為現代人，創造出符合時代的住宅。

　　真的是如此嗎？

　　工具住宅或者說「居住的機器」（machine à habiter）已經變成常態了嗎？即便居住的機器已經存在，人們嚮往的居住方式究竟為何？是要回到過去，還是回應今日的需求？答案尚未明確。儘管人們的確開始重視衛浴設備，然而我們心中的理念是否已經清楚成形，甚至被表現出來？很遺憾地，一點也不！在我看來，我們仍眷戀著往昔的觀念，無法大刀闊斧除舊布新。1926 年，十四位知名建築師在斯圖加特（Stuttgart）建造了魏森霍夫（Weissenhof）花園城市，揭示了新技術工法的存在，展現一種美學新風潮，

卻讓大眾裂解為兩個對立的陣營，恰恰彰顯出現代平面尚未被普遍接受的事實。至於我自己則得力於新技術所賦予的極大自由，試圖發覺、預見新的平面。當一個社會的演化已經穩定成形並且達到平衡，這時代就會產生符合該時代的住宅平面。而今顯然尚未達到此階段。

本書曾主張「居住的機器」此一革命性觀點，有幸獲得有識之士的認可。然而當我們進一步主張這台機器可以是一座宮殿時，卻使得剛被說服的這一群人對我們嗤之以鼻。實則這裡說的宮殿，已經被賦予嶄新的面貌。我們主張的「宮殿」概念，是指組成一棟房子的每個構件，經由良好的整體布局，可以形成感動人心的關係，並藉以揭示一個偉大高貴的意圖，而這意圖也就是我們所倡議的「建築」。對於那些現在一心一意投入解決「居住的機器」問題的人所宣稱的：「建築在於提供服務」，我們的回應是：「建築在於感動人心」。於是，我們被輕蔑地貼上了「詩人」（審譯按：指不切實際）的標籤。

<div align="center">✻✻</div>

一棟住宅／一座宮殿。我們原想將最熱情的行動專注在這項當代任務上。

1926 年，國際聯盟恰巧號召來自世界各地的建築師，徵求一座宮殿的設計方案。

我們隨即調整形成如此的概念定位：**一座宮殿／一座住宅**。該徵選計畫是如此精確，以至於引導我們形成此概念。對於日內瓦而言，想要的是一座規模龐大的行政大樓[1]。

這不正是「為普通人、為所有的人，研究一般人的住宅」，不正是「找回人的尺度，找回根本的需求、根本的功能」嗎？這不就是重新找回根本的情感嗎？也就是重新找回以人為本的建築基礎，不是嗎？

1　《一幢住宅／一座宮殿：建築一致性的追尋》。新精神叢書，克赫出版社（Editions Crès et Cie）。

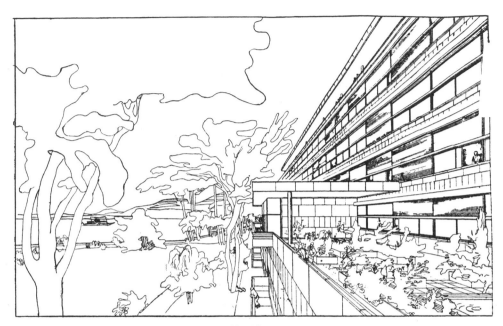

勒·柯比意與皮野·讓納雷。　　　　　**萬國宮。**
辦公大樓。

建築的情感，「是藉由量體在光線底下結合，並且精妙、適當和出色的互動來產生」。

（這也正是我們在 1921 年《新精神》中宣示的建築運動的隅石。）

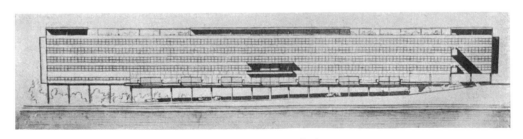

辦公大樓正面，底層架空。

勒‧柯比意與皮野‧讓納雷。　　　　　　　萬國宮。
　　　　　　　　　　　　　　　　　　　議事廳前的堤道。

☆☆

　　我們剖析一座宮殿的宗旨，是要為「所有一般人」提供精準的機能。也
就是找回人的尺度、根本的功能等。於是我們專注於分析，樂於使用來自花

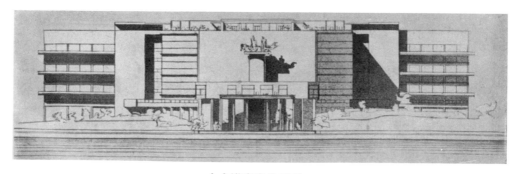

大會議事廳的正面。

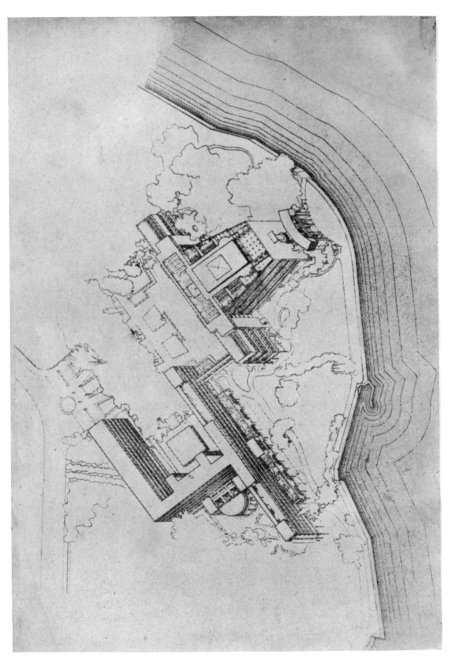

萬國宮。

左側為祕書處、小型委員會及圖書館之大樓；
右側為大廳、大型委員會及理事會之大樓。

勒‧柯比意與皮野‧讓納雷。

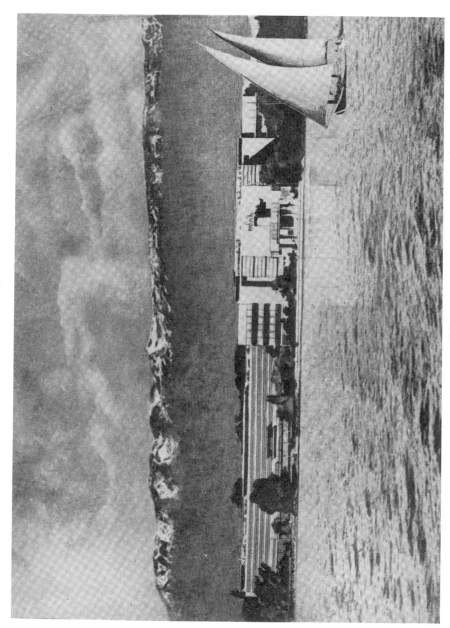

位於日內瓦的萬國宮計畫

國際建築競圖首獎。

從湖面面望向萬國宮的景觀示意圖。

勒・柯比意與皮野・讓納雷。

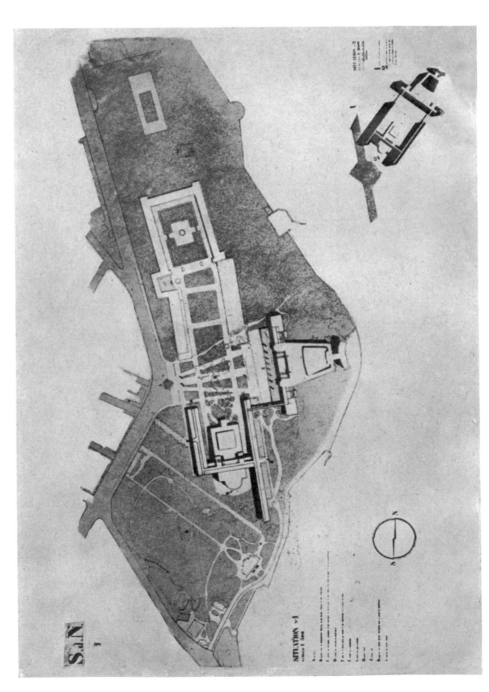

萬國宮之平面配置及東側的未來擴建圖。

勒‧柯比意與皮野‧讓納雷。

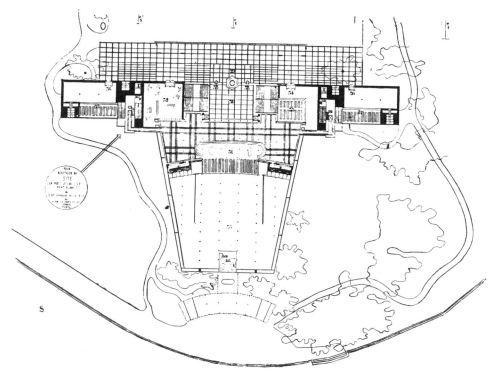

大會議事廳建築——入口堤道與前廳。

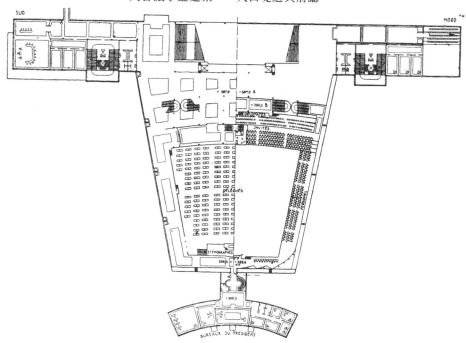

大會議事廳——中介過渡空間，理事會主席辦公室。

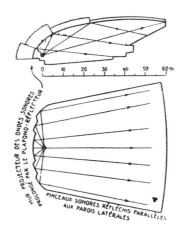

大會議事廳的形式，無論是其平面與剖面設計，皆完全依循聲學設計，為的是引導聲波、使其放大和傳導，而不至於有回音或讓最遠處的與會者聽不見。

大會議事廳的龐大結構與聲學所要求的形式，達成完美的組合，提供了一個大膽且具有最大經濟效益的解決方案。

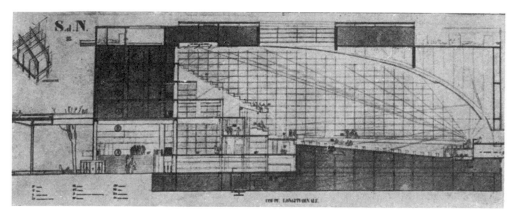

主要大廳剖面圖，詳盡完整的細部，有如一幅解剖圖：
一切都設想周到。沒有任何留給偶然的空間。

園城市、豪門住宅和出租房屋的同一批元素，來建造一座理想的宮殿。夢想著此平面計畫，我們試圖本著崇高的設計意圖，亦即透過宏偉的意圖去感動人心，用規畫賦予各個活潑有生產力的構件之間的秩序。

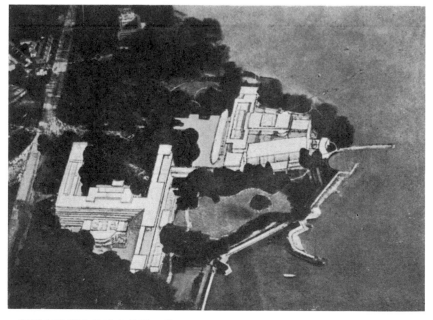

萬國宮建築完全融入基地環境之中，未曾破壞甚且維護著美好的自然景觀。

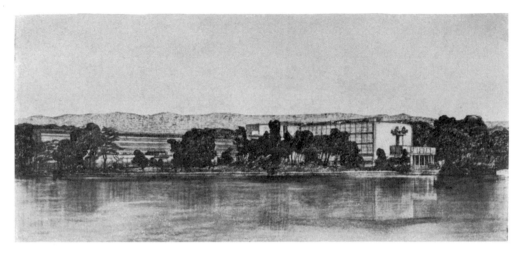

建築群的幾何形體與基地的豐富自然景觀相得益彰。

　　本著這個理念，我們忠於建築專業職責，向日內瓦競圖當局提交了一座現代化宮殿的設計。

　　沒想到此舉竟引發輿論一片譁然！首先是學院派動員所有資源極力反對

底層架空的建築方案，解決了尖峰時期的大部分車流量問題。

日內瓦，萬國宮。

最後由內諾（Nénot）、伯羅吉（Broggi）、瓦果（Vago）等人贏得設計案的首獎。這是理性的挫敗！萬國宮不再是工作的機器，而是不折不扣的陵墓。學院派大獲全勝！

所引發的爭議。他們大陣仗地向日內瓦遞送了十來公里長（審譯按：又臭又長）的計畫，內容無非是些陳腔濫調的冷飯熱炒。這時輿論也來參一腳卻只彰顯了一件事：這個世界顯然不如我們以為的那樣先進；這個充斥政治正確和鄉愿的所謂「上流社會」，期待的是一座宮殿，而唯有蜜月旅行時前往王子、紅衣主教、總督或國王的國家，期間所紀錄的圖像，才符合他們心目中的宮殿形象。

　　真是可悲：現代社會正在經歷一場徹底的變革；機器改變了一切；百年來，進步的速度驚人；舊時代的帷幕早已拉下，將人們與過去的習俗、方法和工程永遠斷開；在我們面前展開的是廣闊的空間，整個世界也迫不及待地迎向未來。然而，國際聯盟卻反倒選擇退回時代的帷幕後。

<div align="center">✥</div>

　　我們原以為《朝向新建築》已經完成它的使命。以為本書作為一個宣言，曾風行一時並已達到目的可以退場了。然而 1927 年 12 月 22 日，國際聯盟評審的決定，突顯了現實的情況，也量出了這時代的真實溫度。

　　奈諾（Nénot）先生身為建築師、學院院士、藝術學院院長和巴黎索邦大學的建造者，也是參加國際聯盟設計競圖的最終獲勝者，他的話再次確認了當今社會的溫度。

　　他在 1927 年 12 月 24 日接受《不妥協者報》（l'Intransigeant，審譯按：法國 1880-1948 出刊的晚報，立場偏保守極右）的採訪時宣稱：「我為藝術感到高興；法國設計團隊（原文就是這麼說的；那來自巴黎的其他參賽建築師團隊呢？都被無視了嗎？審譯按：這是勒‧柯比意內心的 OS）當初參加徵選的目標，就是要挫敗野蠻的建築風潮。這裡所稱的野蠻，是指近幾年在東歐和北歐日益猖獗的某種建築流派……它們否定了歷史上所有的美好年代，更藐視了一般所認知的常識和高雅的品味。今天，野蠻派屈居下風，真是太好了。」

　　正因為這樣的時勢，《朝向新建築》仍然得繼續積極動員奮戰。在德國、英國和美國的翻譯本接續出版之際，這本宣示書將持續負重前行。

　　可嘆光陰飛逝，而這份宣言卻仍然適用於當前的時局。

<div align="right">1928 年 1 月 1 日</div>

編按：全書中「審譯按」皆由譯者詹文碩先生撰寫。

競賽評審總監的最後作品：巴黎聖奧古斯丁廣場（place Saint-Augustin）新三軍俱樂部（Cercle Militaire）。

這位藝術學院的教授，勒馬赫斯季耶（Lemaresquier）先生成功以慣用「技倆」，讓勒・柯比意與皮野・讓納雷原先已獲得多數評審青睞的設計案，與其他八個方案同分，以致最後落選。

總 論

工程師的美學與建築

工程師的美學與建築，是相互依存、互相連結的兩件事。

前者，正全面發展。後者，卻很可惜地，正在衰退。

工程師受到經濟法則的啟發和數學計算的引導，正引領我們與宇宙的法則相互契合，進而達到和諧。

建築師藉由對各種形體的安排，實現了一種秩序，而該秩序是建築師純粹的心智產物；他用形體深刻地影響我們的感官，激發我們對造形的情感；他建立起建築元件之間的關係，喚起我們內心的深層共鳴，並彰顯創造出隱約和世界秩序相互呼應的秩序，進而啟動了我們心智的起伏震盪。於是，我們體驗到了「美」。

給建築師諸公的三項提醒

量體

眼睛是為觀賞光線下的各種形體而存在。

基本的形體是美的，因其清晰的本質易於識讀。

可惜當今的建築師竟已不再創作簡單的形體。

工程師根據計算，運用幾何形體，讓幾何學滿足我們的視覺，用數學充實我們的心靈；他們的作品正通往偉大藝術的康莊大道。

立面

量體，是由各立面所包覆，而立面是依據形體的準線和基線予以分割，由立面賦予量體其獨特性。

偏偏當今的建築師卻畏懼立面的幾何構成。

然而現代營建的重大問題，都必將以幾何學為基礎解決。

工程師遵循計畫書的嚴格條件要求，反倒習於運用形體的準線和基線，也因而能創造出一目瞭然而令人印象深刻的造形。

平面

平面是元生器。

少了平面，設計就陷入失序凌亂，並充滿獨斷性。

平面本身便蘊藏著感受的本質。

明日的重大課題是解決共同需求，我們因而必須再次審視平面的問題。

欲進入現代生活，必要條件是用嶄新的平面來設計住宅與都市。

規準線

論建築必然的起源。

秩序的必要性。

規準線是避免獨斷任性的保障，是心靈滿足的依歸。

規準線不是祕方萬靈丹，而是一種方法工具。

選擇適用的規準線及其運用方式，是建築創作本身的一部分。

視而不見的眼睛……

郵輪

一個偉大的時代剛剛開始。

四周瀰漫著一種新精神。

具有新精神的作品大量出現；其中尤以工業產品居多。

建築因為墨守成規而快要窒息。

那些所謂的傳統「風格樣式」都是謊言。

風格是由統一的原則賦予一個時代所有作品的生命力，它是時代獨特精神的產物。

我們的時代每天都在形塑自己的風格。

可惜的是，我們那視而不見的眼睛，卻猶如盲了而無從辨識它。

飛機

飛機是一種尖端產品。

飛機帶給我們的啟示，在於如何運用邏輯明確闡述問題而後將其解決。

目前住宅的問題還沒被明確闡述，甚至還沒被提出來。

當前建築的現狀，難以滿足我們的需求。

其實，居家住宅的標準早就存在了。

工程力學本身便蘊藏經濟法則的成分，會針對不同解決方案進行篩選。

住宅是居住的機器。

汽車

想要追求完美，必先試圖確立標準。

帕德嫩神殿就是根據既定標準建造而成的傑出作品。

建築是根據標準行事。

標準是邏輯、分析和深入研究的產物。唯有在正確闡明的問題之上才能確立標準，並藉由試驗得到確認。

建築

羅馬的啟示

建築，就是利用原始材料，創造出令人感動的關係比例。

建築超乎功能性的事務之上。

建築是造形藝術。

建築蘊含條理有序的精神、一致的意圖及對和諧比例的敏銳；建築就是處理「數量」相關的問題。

（審譯按：建築師的）激情能活化沒有生命的石材，使其發揮戲劇性的效果。

平面的錯覺

平面的發展是由內而外；外觀是內部空間形成的結果。

建築的元素是陽光和陰影、牆體和空間。

賦予空間秩序就是為目標排序，幫不同意圖分類。

人類是用距離地面一百七十公分的眼睛來看建築。因此建築的目標都必須要能被肉眼看見，所有意圖都必須考量建築元素來闡明。假如意圖超出了建築語彙的範圍，就會產生平面的錯覺，並因為錯誤的觀念或虛榮心作祟，而違反平面的原則。

純粹的心智產物

細部設計是建築師的試金石。

由此可以區別，他到底是一位藝術家，抑或是單純的工程師？

細部裝飾設計是自由不受任何約束發揮的。

它無關乎習俗、傳統、建造方式或功能需求等問題。

它是純粹的心智產物，召喚的是造形藝術家。

量產化的住宅

一個偉大的時代剛剛開始。

四周瀰漫著一種新精神。

工業化的趨勢彷彿河流奔向出海口般，勢不可擋，為我們帶來了合適的新工具，以因應新精神所帶動的新時代。

經濟法則必然支配著我們的行動，驗證著我們的思維。

住宅的問題是時代的問題。當今社會的平衡有賴於它獲得解決。在革新的時期，建築的首要任務，是重新檢視修正關於住宅的價值觀及所有組成構件。

「量產化」建立在分析與實驗的基礎之上。

工業應該妥善處理住宅的問題，讓所有住宅構件得以標準化、量產化。

我們必須樹立量產化的心態，包括：

「建造」量產化住宅的心態。

「住進」量產化住宅的心態。

「設計」量產化住宅的心態。

假如從人們的心靈中剔除那些根深蒂固又迂腐的住宅概念，單純從客觀和批判的角度看待問題，就會得到「住宅即工具」的結論。屆時，住者有其屋的量產化住宅，比起從前的住宅不知要健康（且道德）多少倍，也因為成為伴隨我們一生工作的工具，而顯得更美好、更有美學意涵。

此外，住宅之美也將來自藝術美感賦予其精密而純淨的有機元件之活力。

新建築或革命

在工業的各個領域，人們都提出了新問題，並發明能解決它們的工具。如果把現狀拿來與過去相比，就會意識到發生了革命。

營建業已經開始標準化量產建築構件；面對新的經濟需求，整體和細部的構件都已經問世，兩者都產生了顯著的效益。如果把現狀拿來與過去相比，就會意識到企業的方法與規模都發生了革命。

過去的許多個世紀裡，建築歷史的發展，只在「結構」和「裝飾」上緩慢地演變。但是，近五十年以來，鋼鐵和混凝土的應用所帶來的成果，揭示了建造能力的大幅提升，也使得建築的法則受到強烈衝擊。

如果與過去比較，就會發現諸多過去的「風格樣式」已不具意義，一種屬於這時代的「風格」卻已建立，這就是革命。

————

我們的心靈已經有意無意地認清這些事實，新的需求也有意識或無意識地產生了。

社會運作的齒輪，受到強烈震撼，正在兩項結果之間搖擺不定：是創造一個歷史性的重大進程，或者是引發一場大災難？

所有生物最原始的本能，是確保自己的棲身之所。然而，當今社會的各個階層，無論是工人或知識分子，卻都沒有適合的安身立命之所。

於是，如今建築的問題已經成為平息當今社會動盪、恢復其平衡的關鍵：新建築，或革命。

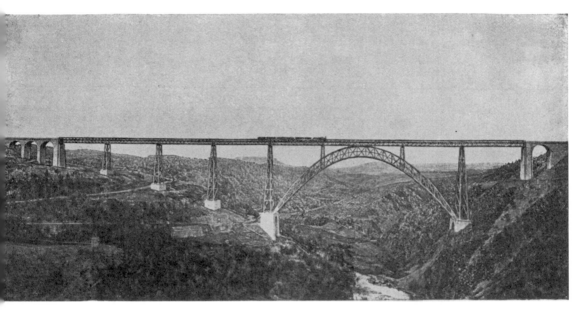

加哈比高架橋（艾菲爾，工程師。審譯按：巴黎鐵塔總工程師）。

工 程 師 的 美 學
與 建 築

工程師的美學與建築，是相互依存、互相連結的兩件事。

前者，正全面發展。後者，卻很可惜地，正在衰退。

工程師受到經濟法則的啟發和數學計算的引導，正引領我們與宇宙的法則相互契合，進而達到和諧。

建築師藉由對各種形體的安排，實現了一種秩序，而該秩序是建築師純粹的心智產物；他用形體深刻地影響我們的感官，激發我們對造形的情感；他建立起建築元件之間的關係，喚起我們內心的深層共鳴，並彰顯創造出隱約和世界秩序相互呼應的秩序，進而啟動了我們心智的起伏震盪。於是，我們體驗到了「美」。

　　工程師的美學與建築，是相互依存、互相連結的兩件事。

　　前者，正全面發展。後者，卻很可惜地，正在衰退。

————

　　這其實是個道德問題。在此謊言是不可容忍的。因為人們會在謊言中滅亡。◆a

　　建築是人類最迫切的需求之一，因為住宅是人類為自己製造且不可或缺的首要工具。

　　人類的器具裝備，標誌著各階段的文明：石器時代，青銅時代及鐵器時代。而工具是藉由逐步改良進化的；由每個世代的努力積累而成。工具也是進步最直接、最立即的展現方式；是人類必備的良伴，也是助其解放的利器。人們會把那些過時的工具，當作破銅爛鐵丟棄，例如：手銃、蛇砲、馬車及老舊的火車頭。汰換過時的工具是健康的行為，不只是精神健康的標誌，還是道德的表現：我們無權用不良的器具製造出劣質的產品，也無權因為使用不良的工具而虛耗精力、健康和勇氣。不適用的工具本該被丟棄汰換。

◆a
本章作為本書的第一個章節，也是本書各章節重點簡述。勒‧柯比意開宗明義，直接對於當時建築界盲目追求「風格樣式」提出抨擊。他說這是關乎道德責任。在本書末寫給老師的信中，他曾提起，初到巴黎曾感受到建築界存在一些道貌岸然的騙子。不難想像，他宣示追求真理、真誠地活著。偽善是令他無法忍受的謊言。

（本書有◆符號的邊欄文字皆為林貴榮建築師的解讀）

———

　　偏偏人們依然住在陳舊的住宅裡，從來沒有想過改良住宅來滿足自己的新需求。從古到今，人們最關心的都是自己的居所。在這種強烈的情感的驅使之下，人們甚至開始迷信崇拜住宅，將其視為神聖不可侵犯的典型。看看人們對斜屋頂的迷戀就知道了！甚至還發明了一眾「家神」（審譯按：如地基主、土地公……）。然而任何宗教都是建立在一些教條之上。這些教條不會變，但是文明會變；於是，過時的宗教慢慢腐朽變得只剩下空殼，最終歸為塵埃。反觀住宅卻仍一成不變。多少個世紀以來，人們對住宅的宗教崇拜根深蒂固。儘管如此，住宅也終將衰退落伍垮下。

———

　　一個奉行某種宗教卻不信仰它的人，無疑是個懦夫，他是不幸的。居住在有損身心健康、不適宜的房子裡，我們也是不幸的。命運使然，我們已經成了懶得遷徙的動物，但不適居住的房子卻像肺病一樣啃噬著久坐不動的我們。再過不久就會需要很多療養院來醫治我們。想想，我們還真是可憐。當前的居所令人反感，於是人們從住宅裡逃出來，寧願泡在咖啡廳或舞廳，或者只能愁眉苦臉窩在屋裡，像一群可憐的動物。我們變得毫無鬥志好憂鬱。

———

　　工程師正製造出屬於這時代的工具。唯獨住宅和那些破爛的小會客室沒有與時俱進。

———

　　法國有一所專門培養建築師的國立建築學院。在所有國家也都有各種國立、省立或市立的建築專門學校，用虛幻的言語來迷惑年輕人，教他們馬屁精那套粉飾太平、虛偽奉承的本領。好一所國立建築學院！

　　工程師的心態健康有魄力、積極能幹，既有操守也快樂。可是，建築師卻毫無任何憧憬又遊手好閒，不是愛臭屁就是抑鬱寡歡。這是因為再過不久他們就會無事可做了。畢竟我們再也沒有經費去豎立那些不合時宜的歷史紀念碑了（審譯按：暗指所有落伍的建築）。此時此刻，我們需要洗心革面。

　　工程師正在醞釀這樣的新局面，他們也將建造房子。

───────

　　「建築」依然有其價值。它是令人讚賞，最美好的一件事。幸福的人才能造就建築，而建築也成就了人們的幸福。

　　有「建築」存在的城市，才是幸福的城市。

　　「建築」存在於電話機中，也存在於帕德嫩神殿（Parthénon）中。要是它能存在於我們的房子裡，該有多好！房子組成了街道，街道又組成了城市，而一座城市是具有靈魂的個體，它有感覺、能受苦，也懂得欣賞。要是「建築」也存在於所有的街道及城市中，該有多好！◆b

───────

　　這樣診斷下來，事實很清楚。

　　工程師是在做「建築」，因為他們運用從自然法則中推導出來的數學知識進行計算，藉由他們的作品，我們感受到了和諧。工程師也的確擁有自己的美學，因為他們在計算的時候，必須描述方程式中的一些項目，在這當下，審美品味就產生了。此外人一旦進行計算，就會進入一種純粹的精神狀態，在此狀態下，其審美品味是安穩成熟而可靠的。

　　建築師自那些猶如培育出藍色繡球花、綠色菊花和劣質

◆b
勒・柯比意認為，「建築」的意義，存在於帕德嫩神殿，這是一個最高典範。在本質上，它是具有機能性的，而仍然是由宇宙間各種和諧所構成，這樣的和諧，與人類心靈中的軸線是一致的。

蘭花的溫室一樣的學校畢業，走進這座城市，心態上簡直就像乳商在販售摻了硫酸或毒藥的牛奶一樣。

然而到處都有人仍然相信這些建築師，就像盲目相信所有醫生一樣。人們說：房子總該造得堅固吧！既然如此，總該找專家職人（homme de l'art，審譯按：直譯為「擁有技藝之人」，這裡是反諷地指稱建築師）吧！ 那麼什麼又是技藝呢？

按照《拉胡斯百科大辭典》（Encyclopédie Larousse）的寫法，技藝就是應用知識，將某種概念具體化的能力。然而現今具備相關知識，知道如何將房子造得穩固，也知道要讓住宅保暖、通風，為住宅照明的是工程師而不是建築師。難道不是嗎？

診斷的結果如下：

工程師依據知識，按部就班指明了方向，也掌握了真理。

建築作為一種追求造形情感的學問，也應該在自己的領域內按部就班，運用可以觸動我們感官、滿足我們視覺欲望的元素，並且安排它們的相對位置，讓它們的精緻或粗獷、騷亂或平靜以及無趣或有趣，在視覺上明顯地刺激我們。而這些元素不管是造形或形體，都是眼睛可以清楚看到，心智也能衡量的東西。這些形體（球體、立方體、圓柱體、水平的、垂直的、傾斜的……等等）無論是粗獷原始還是精緻富巧思、柔軟還是粗暴，都在生理層面刺激震盪著我們的感官。受到激發我們更容易領悟一些超脫於原始感動之外的東西。某種關係比例由此產生，影響了我們的意識，並帶我們進入愉悅的境地（因為與主宰我們一切行為的宇宙定律和諧一致）。在此情況下，人可以充分地展現他記憶、分析、思辨和創造的天賦。

只可惜當今的建築，已經不再記得它的本源了。

建築師還是喜歡沿用各種風格樣式（styles），或者熱衷於討論各種結構系統。而他們的業主和一般民眾，也仍按照世俗的視覺習慣來感受，並憑藉著不足的知識體系，來理解建築藝術。外面的世界，早已由於機器的使用，而在外觀和功用上有了急劇轉變。我們也擁有了全新的視野，過著嶄新的社

交生活。唯獨房屋卻沒有跟上這步伐。◆c

———

因此，現在有必要重新審視房屋、街道和城市的問題，並讓建築師和工程師攜手面對。

對於建築師，我們給了三項提醒：

「量體」（Volume），是我們藉以感知和度量的要素，它最直接也全面地影響我們的感官。

「立面」（Surface），猶如形體的外包裝，它可以弱化或強化形體帶給我們的感受。

「平面」（Plan），是量體和立面的元生器（générateur），也是界定所有元素，使其拍板定案不可更改的要件。◆d

此外〈規準線〉這一章，也是為建築師寫的。文中指出讓建築師運用前面所說的感官數學計算，獲得關於秩序之有益感知的手段之一。◆e

在此，我們希望揭示出一些事實，這遠比通篇論述「石材的靈魂」更有價值。我們也謹慎地限制自己停留在建築相關之物理、知識的範疇以內。

當然，我們並沒有忘記房屋裡的居民和城鎮裡的市民。我們清楚知道，建築之所以沉淪至此，相當程度應歸咎於那些業主，畢竟是他們命令、選擇、刪改並支付設計酬金。

針對他們，我們寫下了〈視而不見的眼睛……〉這一章。◆f

那些嘴裡說著：「哎呀，請你見諒！我只是一名商人，完全不懂藝術，不過就是個土包子」的大實業家、銀行家和商人，我們見得可多了。對此，我們極力反駁道：「你們把

◆c
勒·柯比意基於「真實」的道德中心思想，並在本章的標題圖片以設計巴黎鐵塔的艾菲爾工程師於 1885 年完工的加哈比高架橋為例，說明工程師應用經濟法則與工程力學正朝向新的美學。相較下，他認為建築師仍在抄襲傳統樣式，也藉此強烈抨擊當時法國高等藝術學院的建築教育的保守與虛偽。
其時，工業革命已逾百年，新的建築材料與建築技術已經為新建築提供了物質基礎，不過這樣的技術大多是應用在橋梁、糧倉、廠房或大型博覽會場，可惜當時建築師仍被困在折衷主義的歷史渦流中。

◆d
工程師與建築師有所不同。前者依據知識，認清方向，掌握真諦，正在製造屬於這時代的工具，拋棄其餘。有此行動，表示道德的健康。勒·柯比意認為，我們不該使用不良的器具而耗費精力、健康和勇氣。
他提醒建築師應用「量體」、「立面」、「平面」表達意識，激發對於造形的熱情，建立起和宇宙的和諧關係，喚起內心共鳴。

◆ e
勒‧柯比意「規準線」的理論，起源於人類的本能，是維持環境秩序的方法，他認為，這比他年輕時壯遊歸來所辦「石材的靈魂」藝術展的評論更有價值。

◆ f
勒‧柯比意斥責當時的建築師對工業及其產品所代表的精神及意義，故意視若無睹，特別寫下〈視而不見的眼睛……〉。
他特別指出，郵輪、汽車與飛機這三項工業產品，不僅能看到面對機械問題和機械製品的優越性能，而且將機械提升到道德、情感和美學的高度，喚起了一種新的時代精神。

全部精力都放在宏偉的目標上，製造屬於這時代的工具，並且在全世界創造大量的美麗事物，每一件都完全符合經濟法則，把數學計算與大膽想像結合在一起。看看你們所做的這一切，確切地說，正是美。」

然而我們也看到了，同一群實業家、銀行家和商人，工作之餘待在家裡的時候，家中的一切似乎都和他們的為人相左：狹小的空間裡充塞著各種無用的物品，還有諸多虛假的奧布松（Aubusson，審譯按：著名王室紡織廠）花毯、秋季沙龍，以及各種風格樣式的裝潢和廉價可笑的小擺設，讓整間房子籠罩著令人作嘔的氣息。這些在商場叱吒風雲的朋友們，在家裡卻彷彿處處受限而尷尬，就像關在籠子裡的老虎一樣束手無策；顯然他們在工廠或銀行裡還能過得快活些。因此，我們要為這些製造出郵輪、飛機和汽車的人爭取，祈求建築也能更健康、更符合邏輯、更大膽、更和諧及更完善。

以上種種都是淺顯易懂的道理，任何人都能懂也該努力實踐。事實上，建築界的洗心革面、除舊布新，已經刻不容緩。

最後，在談論了那麼多穀倉、工廠、機器和摩天大樓之後，談論建築會是一件令人愉快的事情。**建築**是一種藝術，是一種情感現象，它超然於「建造」的問題之上。「營建」的目標是堅固耐用，而「建築」的目的卻是創造感動。

當建築作品在我們內心發出的迴響，暗自與宇宙間我們承受、認可也欣賞的自然法則相呼應時，對建築的情感就產生了。當形成某種比例的時候，我們就會被這件作品征服。建築就是一種關乎「比例」的事物，它是「純粹的心智產物」。◆ g

———————

如今，繪畫已經領先其他藝術形式。

是繪畫首先與時代形成了和諧共鳴[1]。現代繪畫已經不限於牆上的掛畫、壁毯或瓶瓶罐罐上的畫飾。它為自己設置了一個豐富、充實的框架，不再只是供人消遣的視覺重現技藝，而是發人省思的藝術形式。藝術的宗旨不再是為了講故事，而是誘發人們沉思。在每日辛勤工作之後，省思一番總是好的。

一方面，多數人正期待找到適合的居所，這可是迫在眉睫的問題。

另一方面，積極果敢行動又深思熟慮的領導者（審譯按：少數菁英），也需要安靜可靠的庇護所來靜靜思索，這對於菁英分子而言，是不可或缺的健康關鍵。

各位畫家和雕塑家，你們是當今藝術的尖兵，忍受著太多的嘲弄，也遭受到太多的冷落。既然如此，那就動手清潔你們的房子，跟我們一起合力重建城市吧。如此一來你們的作品將能夠符合時代的框架，你們也能在所到之處獲得肯定和理解。須知建築確實需要你們的關注。請你們好好留意建築的問題。

◆g
勒·柯比意認為，建築除了回應機能和當時的工程技術外，更需具備令人感動的造形元素。建築的最高境界，就是藝術。

如果機械的和形而上的爭論涉及理論的話，則支援的社會觀念更是如此。對於柏拉圖式的哲學家、帝王等，他們的地位已經由我們這些現代的開明工商人士取代。

一方面，大多數人們正在尋找合適的居所，這個問題迫在眉睫。而另一方面，創業者、執行者、思考者或領導者，需要安靜且舒適的庇護所，來沉思默想。

他認為，繪畫已經與時代形成和諧共鳴，因此呼籲當時的藝術家鬥士來參與新建築運動，重建新城市。

他也認為，建築具有更嚴肅的使命，建築的客體使得建築足以觸發最劇烈的本能，產生雄偉壯麗的感受；另一方面，建築的抽象性則激發了最高雅的智能。

1　這裡指的是立體主義和後續相關研究帶來的重大演變，不是近兩年來，畫壇一些畫家因為畫賣得不好就灰心喪志，甘願受到一群毫無素養、又缺乏感性的藝評家之影響洗腦，而自甘墮落的可悲沉淪（1921）。

比薩。

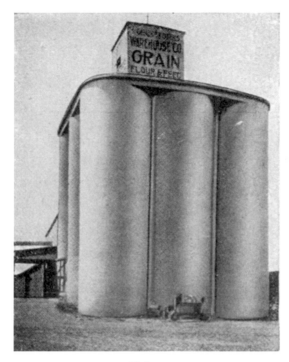

穀倉。

給建築師諸公的三項提醒

｜

量體

眼睛是為觀賞光線下的各種形體而存在。

基本的形體是美的，因其清晰的本質易於識讀。

可惜當今的建築師竟已不再創作簡單的形體。

工程師根據計算，運用幾何形體，讓幾何學滿足我們的視覺，用數學充實我們的心靈；他們的作品正通往偉大藝術的康莊大道。

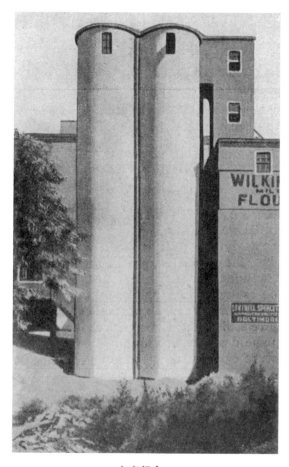

小麥穀倉。

　　建築跟各種「風格樣式」沒有任何關係。就建築而言，路易十四、十五、十六式，或哥德式等風格樣式，就像插在婦女帽上的羽毛一樣，有時漂亮，有時不漂亮，僅此而已。

　　建築的宗旨何其嚴肅，既能昇華現實，又能客觀觸動人類最原始粗獷的本能，並以其抽象性，動員人類最高階的能力。建築的抽象性之所以如此特殊而美好，是因為它儘管立基於質樸的事實之上，卻可以將事實心靈化，畢竟這些質樸的事實，不過是內在思想的實體化，是潛在想法的象徵。質樸的事實，只有被人賦予「秩序」後，才有可能跳脫思想成為獨立的存在（審譯按：

根據柏拉圖實在論，思想、想法才是永恆不滅的存在，感官世界萬物只是其實體化複製品，有生有死不能恆存；設計產生的秩序屬於想法的一種）。建築所激發的情感，係來自那些無可避免、不可推翻，如今卻已被遺忘的物理條件。

　　量體和立面，是建築表現的要素。而量體和立面，是由平面來界定的。因此，平面是建築的元生器。言及於此，缺乏想像力的人恐怕只能自求多福了！

第一項提醒：量體

　　建築是藉由量體在光線底下結合，並且精妙、適當和出色地互動來產生。

　　我們的眼睛是為了觀看光線下的各種形體而存在；明暗對比顯現出各種形體，如：立方體、圓錐體、球體、圓柱體和稜錐體，都是光線可以充分顯現的**基本形體**；這些形體的形象非常明確、具體且毫不含糊。正是基於上述

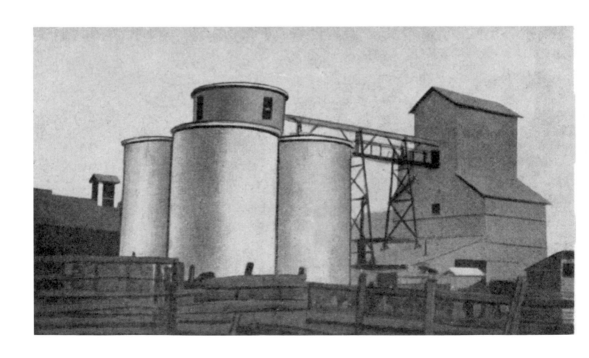

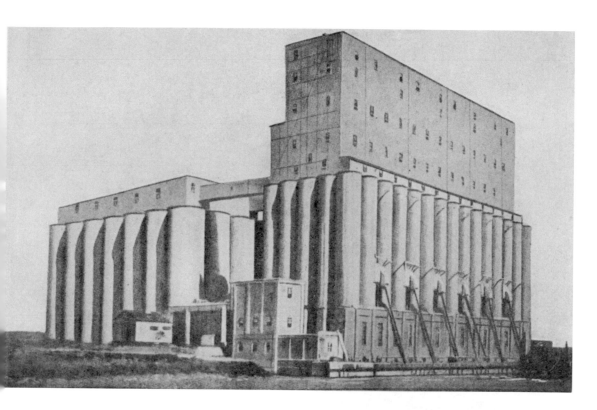

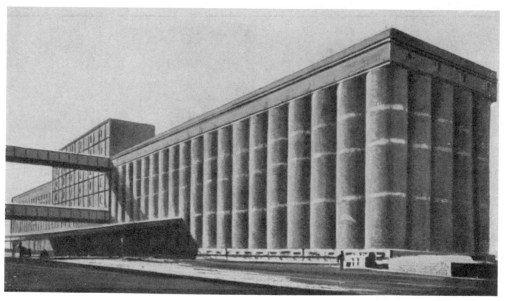

加拿大小麥穀倉及升降機。

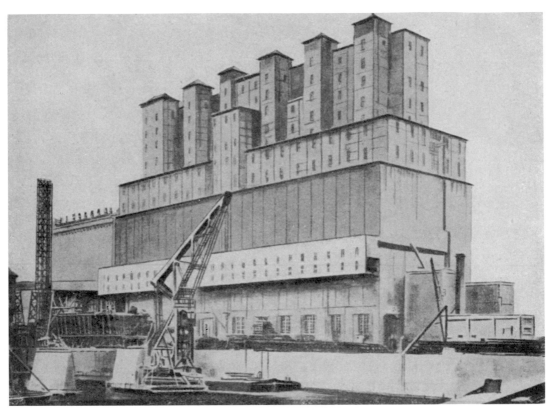

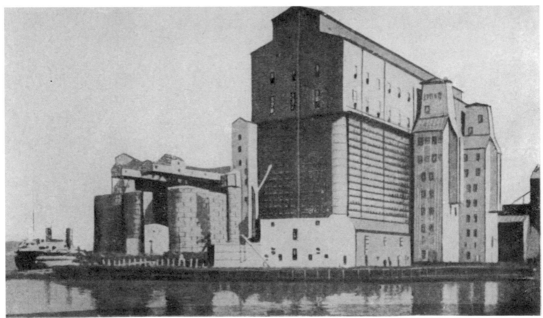

美國小麥穀倉及升降機。

原因，所以基本形體是美的形體，甚至是最美的形體。這點是毫無疑義的，不論孩子、野人或形而上學者都會認同。這就是造形藝術的本質。

　　埃及、希臘和羅馬的建築，就是稜柱體、立方體、圓柱體、三面角錐體，或球體等基本形體的建築，例如：埃及金字塔，路克索（Louqsor）神廟，雅典帕德嫩神殿、羅馬競技場和哈德良別墅（Villa Adriana）。

　　而哥德式建築基本上不是以球體、圓錐體和圓柱體為基礎。只有大教堂的中殿是採用簡單的形體，而且還是次等的複雜十字交叉拱的幾何形體。鑒此，大教堂其實並不特別地美，以致我們往往得為其尋找造形以外的主觀因素作為補償，才能引發興趣。舉例來說，我們對大教堂之所以感興趣，是由於它是人類為了解決一道難題而想出來的巧妙答案。可惜這個難題的題目本身就寫得差強人意，因為它並無法從重要的基本形體中衍生出來。

　　「大教堂（La cathédrale）不是一件造形作品，而是一齣戲劇：它象徵的是人類與重力的對抗，是情感層面的知覺。」

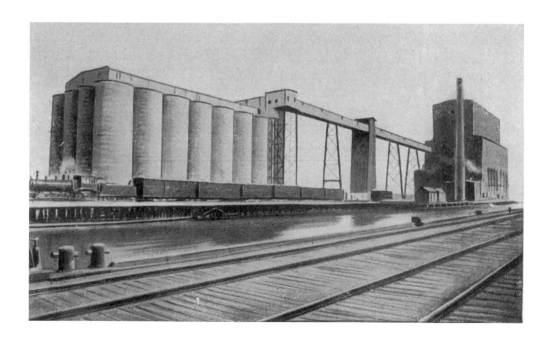

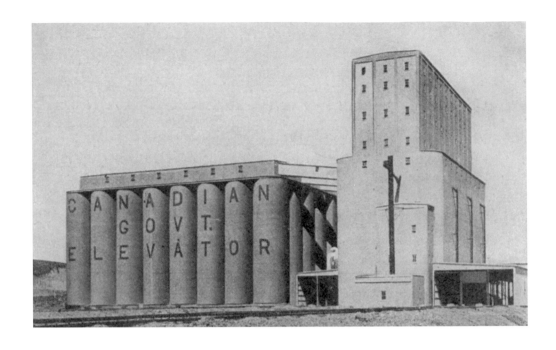

　　金字塔、巴比倫城塔（Tours de Babylone）、撒馬爾罕城門（Portes de Sammar-Kant）、帕德嫩（Parthénon）神廟、羅馬競技場、萬神殿（Panthéon）、加爾大橋（Pont du Gard）、聖索菲亞大教堂（Sainte-Sophie de Constantinople）、君士坦丁堡（Constantinople，今伊斯坦堡）的清真寺、比薩斜塔（Tour de Pise）、布魯乃列斯基（Brunelleschi，義大利文藝復興早期的知名建築師與工程師）和米開朗基羅設計的穹頂、皇家橋、榮軍院（Les Invalides）等，都是建築。

　　巴黎奧賽堤道火車站（Gare du quai d'Orsay，審譯按：現為奧賽美術館）和大皇宮（Grand Palais，審譯按：現在是巴黎大皇宮美術館）卻不屬於建築。

　　當今的建築師毫無**基本量體**的概念，因為學校裡從來沒有人教他們這些。於是，他們迷失在誤人的平面圖當中，只會賣弄蔓藤花紋形式的裝飾圖騰、壁柱和鉛皮屋脊，在毫無生氣的死胡同裡打轉。

　　反觀當今的工程師不追逐虛幻的建築風潮，只是單純地根據數學計算的

結果（而數學是從主宰宇宙的法則中導出）和有機元件的概念。他們使用了基本元素，並依照規則讓這些元素互相協調，引發了我們內心深處對建築的感動，從而使人類的創作與普世秩序產生了共鳴。

　　照片中是美國現代穀倉和工廠的實例，它們出色地預示了新時代的來臨。美國工程師正運用他們的計算邏輯，輾壓奄奄一息的舊建築。◆a

◆a
勒‧柯比意認為，建築有著更嚴謹的目的，能夠實現崇高性，並有其自身的抽象本性。

1910 ～ 1920 年是歐洲建築或藝術概念開始回應抽象理論的時代，人們企圖找到抽象的美。這個抽象的美，除了挑戰感知之外，也挑戰人們的心智。

他主張，最簡單而純粹的形體是最美的，因為這些形體清晰而明確，沒有任何的曖昧。埃及、希臘、羅馬的建築，皆是由簡單形體所組成，所以它們能感動人心。

本章用了很多圖片，以美、加等國的穀倉和工廠為案例。當初有這麼多的工業建築，不是由設計師、藝術家、建築師為主導，而是由工程師根據工廠需要的使用法則來設計，不追求虛幻的建築風潮。

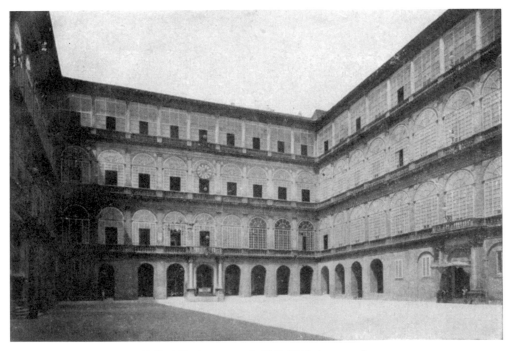

伯拉孟特（Bramante）與拉斐爾（Raphael）

給建築師諸公的三項提醒

＝

立 面

量體，是由各立面所包覆，而立面是依據形體的準線（les directrices）和基線（les génératrices）予以分割，由立面賦予量體其獨特性。

偏偏當今的建築師卻畏懼立面的幾何構成。

然而現代營建的重大問題，都必將以幾何學為基礎解決。

工程師遵循計畫書的嚴格條件要求，反倒習於運用形體的準線和基線，也因而能創造出一目瞭然而令人印象深刻的造形。

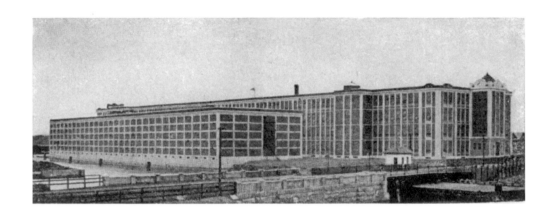

　　建築跟各種「風格樣式」沒有任何關係。就建築而言，路易十四、十五、十六式，或哥德式等風格，就像插在婦女帽上的羽毛一樣，有時漂亮，有時不漂亮，僅此而已。

第二項提醒：立面

　　建築是藉由量體在光線底下結合，並且精妙、適當和出色地互動來產生。既然立面包覆著量體，建築師的職責之一，就是讓立面生動起來，同時又不能使其變成像寄生蟲般，喧賓奪主吞噬量體、剝奪量體被看到的權利。很不幸，這種情況目前卻不斷出現。

　　要保留量體在光線下的耀眼形體，同時讓立面負擔功能性的任務，建築師必須認知到分割立面的線條，正是形體的*準線和基線*（審譯按：生成和突顯形體的線條）。換言之，一棟建築的構成，不論是神殿或工廠，都可以把

它想成是在建造一棟房屋。在多數情況下，神殿或工廠的立面，不過就是一面牆上開了一些洞充當門窗孔洞；這些孔洞往往破壞了形體，然而設計者應試圖讓它們反過來為形體服務，將形體彰顯出來。如果說建築的主要形體是

球體、圓錐體和圓柱體，那麼這些形體的基線和準線的根源，就是純粹的幾何學。偏偏幾何學的應用卻讓當今的建築師嚇得手足無措。如今的建築師缺乏膽識，造不出像義大利的佛羅倫斯彼提宮（palais Pitti）和巴黎的里沃利街（rue de Rivoli）那樣的建築；只能造出巴黎的哈斯帕伊大道（boulevard Raspail）。（審譯按：彼提宮和巴黎里沃利街旁的建築都有許多圓拱幾何圖形，

但哈斯帕伊大道是典型的 19 世紀後半奧斯曼建築。）

現在，讓我們將上述觀察套用在實際需求的層面上：

我們需要依據用途合理規畫都市，並且讓其量體是美的（都市規畫）。我們需要城市的街道乾淨，房屋符合居民居住的需求，用量產化的思維來組織工地；同時，整體的構思要宏偉，建築的群體要平靜安詳，並因良好的設計和執行而富含魅力，讓人心嚮往之。

為簡單基本形體原本素雅的立面設計裝飾，等於讓立面和量體之間互相搶奪目光：這是設計意圖上的矛盾，結果就像哈斯帕伊大道那樣不堪。

為複雜且富有協調性的量體設計立面造形，卻是一種調整活化，讓量體依然居於首要地位：一個罕見的例子，是曼薩爾（Mansart，法國建築師，1598-1666）設計的巴黎榮軍院建築群。

這時代和當代美學所面臨的所有問題，無論是街道、工廠、百貨公司等建築，或者未來以綜合型態，亦即其他時代未曾有過的整體框架，出現的所有問題，都指向一個答案：簡單量體的重建與回歸。立面不僅要根據實際的需要來開鑿窗洞，還得利用簡單形體上的基線和準線來突顯量體。美國工廠的實際案例中，量體的準線和基線彷彿一面棋盤或鐵網，規範著建築的走向。反觀建築界卻仍懼怕幾何學！

當今的工程師不追逐虛幻的建築風潮，只遵循計畫書嚴格條件的要求，反倒習於運用量體的準線和基線；他們不僅指引出一條明路，也創造出一目瞭然的造形，讓我們的視覺得到平靜，心智也滿足於幾何所帶來的樂趣。

正是工程師所設計的工廠，令人欣慰地預示了新時代的來臨。◆a

今日的工程師發現，伯拉孟特（Bramante，義大利文藝復興時期著名建築師，1444-1514）和拉斐爾（Raphaël）許久以前遵循的原則，與自己正應用的原則沒有兩樣。

―――――

備註：請聽取美國工程師的建議。然而，千萬要提防美國「建築師」的錯誤示範。證明如圖：

◆a
勒・柯比意認為，建築師必須要讓量體在陽光下顯露出建築的壯麗。可是另一方面，又要依其實用功能，為建築提供視覺秩序上的美感。

形體與立面是同時存在的。形體被立面所包覆，建築立面的構想，利用所創造的「準線」和「基線」來找尋主要矩形部分的對角線。透過平行或垂直相交，來規範立面線條。

這種準線和基線的規範方法，在立面的設計中，扮演基本的重要角色，創造出建築物量體的獨特性。

他提醒建築師向工廠學習。工廠的功能需求，直接表現在量體立面的分割，去除虛偽的裝飾，除了開窗的功能需求，及立面虛實的整合，形成的幾何量體，建築師必須重新回應這個立面上的問題。工程師已經做完成基礎的量體構造，可是工程師不是建築師，建築師除了必須處理現代營造的問題，也應該用幾何學去解決藝術美學的問題。

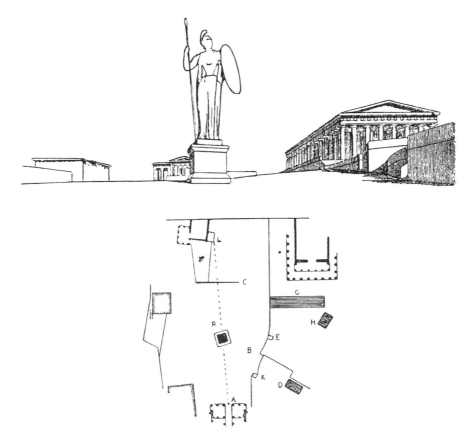

給建築師諸公的三項提醒

III

平面

雅典，衛城。

從山門望向帕德嫩神殿、厄瑞克忒翁神殿（Erechtéion）和雅典娜神像（Athéna）的景象。別忘了，衛城的地勢起伏頗大，巨大的高低差被拿來形成建築雄偉的基座。建物之間看似垂直其實不然的視覺錯覺，讓景觀更豐富而微妙；建物非對稱的量體，營造出強烈的韻律節奏。整體景觀規模宏偉、富有彈性、頗具張力，視覺上非常犀利敏銳，而且氣勢磅薄。

平面是元生器。

少了平面，設計就陷入失序凌亂，並充滿獨斷性。

平面本身便蘊藏著感受的本質。

明日的重大課題是解決共同的需求，我們因而必須再次審視平面的問題。

欲進入現代生活，必要條件是用嶄新的平面來設計住宅與都市。

建築跟各種「風格樣式」沒有任何關係。

它是抽象的，亦即動用人類最高階的思考能力。建築的抽象性之所以如此特殊而美好，是因為它儘管立基於質樸的事實之上，卻可以將事實心靈化。質樸的事實，只有被人賦予「秩序」後，才有可能跳脫思想成為獨立的存在。

量體和立面，是建築表現的要素。而量體和立面，是由平面來界定的。因此，平面是建築的元生器。缺乏想像力的人恐怕只能自求多福了！

第三項提醒：平面

平面是元生器。

當觀察者將視線望向由街道和房屋組合成的基地環境，他會受到聳立四周的量體所帶來的視覺衝擊。如果量體是明確的，沒有受到不當的扭曲破壞；如果量體組合的規畫布局呈現出清晰的節奏，而不是雜亂無章的堆疊；且空間和量體之間的關係合乎恰當的比例；那麼人類的眼睛會把彼此協調的感受傳遞給大腦，心靈也會從中得到高層次的滿足：這就是建築。

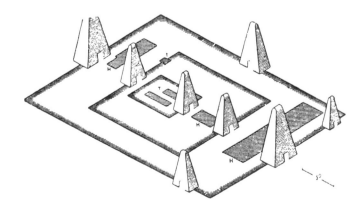

印度教廟宇形制。塔群在空間裡形塑出節奏。

進到內部空間，眼睛觀察著牆體和拱頂的各立面；穹頂界定了空間，拱頂展開了立面；柱子和牆壁依照合理的規律互相搭配。整個建築結構從地基建起，並按照平面圖中寫在地面上的準則發展：美麗、多樣的形體，以及一致的幾何原則。

和諧的情感被深刻地傳達出來：這就是建築。

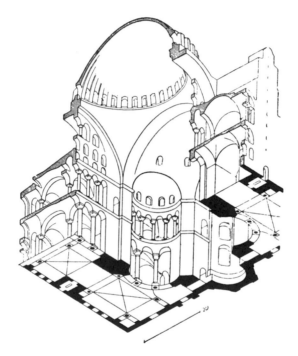

君士坦丁堡的聖索菲亞教堂（Saint-Sophie de Constantinople）。平面影響著整體結構：幾何法則與其模組化的排列組合，在建築物的各處發展。

平面是基礎。少了平面，就沒有偉大的意圖和表現，也沒有節奏、沒有量體，更談不上一致性。少了平面，建築就會予人無法忍受的感覺：畸形、貧乏、失序和獨斷。

平面的創作需要極為活躍的想像力，也需要最嚴謹的紀律。正因為平面主導著一切，所以平面的制定是最關鍵的時刻。畫平面不像畫聖母像，不是

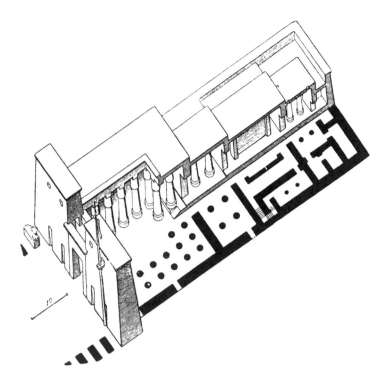

底比斯神殿（Temple de Thèbes）。平面依循人流的中軸線而組成：
人面獅身像的走道、塔樓、列柱中庭、聖殿。

好看就好；畫平面是嚴謹的抽象化，是視覺上枯燥乏味的代數化。然而數學家的工作，畢竟是人類心智的最高活動表現。◆a

　　規畫是給原本雜亂的元素賦予秩序，一種可以察覺理解的節奏，讓它以同樣的方式影響所有人。

　　平面本身便蘊含著某種基本節奏：建築遵從著平面的準則，往橫向與縱向發展，產生的結果從最簡單到最複雜的都有，卻都依循著相同法則。單一一致的法則，就是畫出優質平面的最高法則；然而簡單的法則卻可以產生無窮變化。

　　節奏是一種平衡的狀態，源起於簡單或複雜的對稱，

◆a
勒‧柯比意指出，平面是量體和立面的元生器。
他認為平面無異於文明的基礎。少了平面圖，我們的大腦將一片混沌，捉襟見肘，陷入混亂，而這些都無助於新建築的產生。建築來自形體，輔以立面。但最原始的機能需求，是由平面來決定。平面是建構潛在的骨架，是建築的靈魂。
他給建築師們三項提醒當中，「平面」屬於宇宙的精神層次，是建構設計的發電機，更是最重要初念發想的主軸。
他的建築美學，是藉由秩序化、統一、韻律，包含均等、互補、轉型三種方程式來表達。而平面的作用，是承載著實質設計的意涵。
他認為，平面本具有情感的本質。例如印度教神廟、雅典衛城、聖索菲亞教堂，就是以各種平面，呈現精神的所在。優質的平面才能解決問題。
他也證明了，三維空間形式是平面圖的垂直投射，而平面是建築亙古不變的特徵，不因文化或時代而不同。

即便不對稱也蘊藏著巧妙的平衡互補機制。節奏是一條方程式，方程式中會運用：均等（égalisation）如對稱或重複，就像埃及和印度教的神廟；互補（compensation）亦即利用互相對立部分的相對錯位，如雅典衛城；還有轉型（modulation）：從初始的造形創意開展出各種調整變化、變調，如聖索菲亞教堂。儘管目標是單一的，也就是創造節奏、達到平衡的狀態，卻衍生出以上作用根本上不同的手法，施加在個人身上。這是為何不同偉大建築時代之間的多元變化如此令人驚訝，這樣的多元實源自建築法則本身的寬廣，而不是來自裝飾風格樣式的差別（審譯按：作者呼籲以建築法則為本，風格樣式為末，勿捨本逐末）。

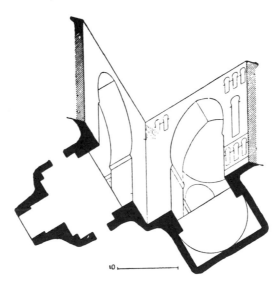

安曼宮（敘利亞）。

平面本身便蘊藏著感受的本質。

可惜近百年來，人們喪失了對平面的敏銳知覺。而未來的重大課題，是要解決根據統計學計算出來的共同需求，我們因而必須再次審視平面的問題。一旦人們意識到都市規畫必須具備的宏觀視野，我們將會進入一個前所未聞的年代。屆時將會以全盤的新思維去對都市進行構思與規畫，就像人們

雅典，衛城。

表面上看起來凌亂的平面，只有外行人看不出其奧妙。平面的平衡一點也
不平庸，而是由彼列港到潘特利克山的著名景色所界定。平面的構思是為
了從遠處觀賞而設，軸線沿著山谷延伸，所有垂直的假象都出自大導演的
靈敏技巧。從遠處望去，建在岩石上的衛城及其擋土牆，猶如一個整體。
建築物在多層次的平面中發展卻滙聚成一體。

以前規畫東方神廟、巴黎榮軍院建築群，以及路易十四的凡
爾賽宮時那樣。

　　就技術層面來說，當前的財務管理和營建技術都已經準
備就緒，足以完成是項任務。◆b

　　托尼‧迦尼埃（Tony Garnier，法國著名建築師和都市

◆b
論及建築的平衡，
很難不讓人聯想到
音樂的和諧。
視覺上的平衡，不
像音樂上的和諧那
樣容易定義和測
量。然而一旦失去
平衡，卻有同樣的
視覺衝擊效果。設
計建築的各立面，
就像譜寫音樂的樂
句，各元素間的協
調性，必須互相契
合，達到整體秩序
的美感。
韻律源於微妙的均
衡。以印度神廟的
配置圖來說明，所
有塔群的量體，已
經架構了秩序化的
布局、依層次進位
的軸線關係，達到
均等對稱。其他不
對稱性的平衡互
補，或是轉型的變
化，以及韻律重複
的效果，都建構在
一個平面基礎上。
今後最大的問題，
是如何將大眾集體
需求重新反映到平
面問題上。所以，
現代的住屋、集合
住宅或城市，必須
要有新的平面。
勒‧柯比意意識
到，城市規畫必須
具有前瞻性的遠
見，進入一個發展
新美學的時代。以
一種全新的思維，
去建構一個平面的
原型，是這個時代
最重要的任務。

計畫師，1869-1948）在里昂市長赫里奧（Herriot）的支持之下，設計了「工業城（Cité industrielle）」計畫。這是一個試圖重整秩序並且讓功能和造形兼容並蓄的嘗試。計畫中按照統一的原則，把同樣的核心量體分配給都市中的每一個社區，並依據實用性的需求和建築師個人獨特的美感來界定所有空間。姑且不論工業城內各區域間協調性的問題，單單是其簡單的秩序便已為人們帶來若干好處。有了秩序，幸福也就來臨了。歸功於良好的社區規畫，住宅區，甚至是工人居住的社區，也都能擁有頗為出色的建築意義。這就是平面所帶來的成效。

托尼・迦尼埃。

摘自《工業城》之住宅區。在其關於《工業城》的卓越研究中，托尼・迦尼埃假設某些社會進步已經實現，因而衍生出城市正常擴展的方法。舉例來說，他便假設今後社會大眾將擁有支配土地的權利。每個家庭都有其住宅，土地面積的一半用來建造房子，另一半則供公共使用，並廣植樹木；房屋的四周沒有圍籬。因此城市將可以由四面八方穿越，步行者也不必再循著馬路邊的人行道走。城市的地面就是座大公園（迦尼埃為人詬病的一點，就是在市中心把住宅區的密度設計得過低）。

　　在當前舉足不前的情況下（只因現代都市規畫尚未誕生），我們的都市中最亮麗的部分本來應該是工業區，因為在那裡工程師可以直接運用幾何學

托尼・迦尼埃。穿梭在住宅區不同住家之間的步道。

托尼・迦尼埃。住宅區的道路。

勒・柯比意，1920 年，**塔城**。

街廓圖。六十層，220公尺高，塔樓（審譯按：圖中黑色十字）間的距離為250～300公尺，（相當於一個杜樂麗花園的寬度）。塔樓寬度150～200公尺。儘管公園面積很大，但城市的正常密度卻增加了五到十倍。這樣的建築物似乎只能供商業使用（辦公大樓），因此得蓋在大城市的中心，藉以緩解地面的交通阻塞；家庭生活很難適應電梯這種神奇的機械運作。以下這些數字驚人、冷酷卻又耀眼，如果每個員工使用10平方公尺的面積，一座200公尺寬的摩天大樓將容納四萬人。奧斯曼如有此構想就不會在巴黎畫出狹窄的道路，而是拆除整個街區並將其聚集往空中發展；於是他就能造出比太陽王的花園更美的公園。

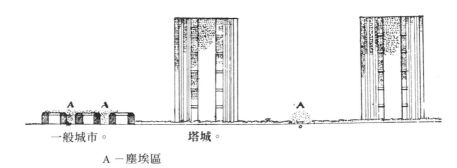

一般城市。　　　　　　**塔城。**

A－塵埃區

塔城。此剖面圖左側展示了目前一般城市，塵土飛揚、臭氣熏天和惱人噪音的現狀。另一方面，高樓彼此距離甚遠，空氣清新、綠意盎然，整個城市都被綠色植披覆蓋。

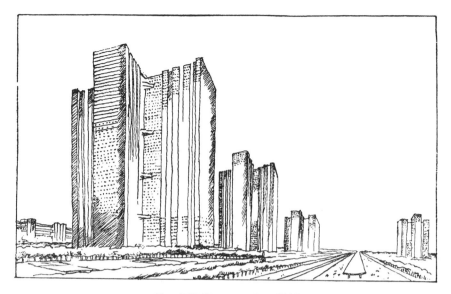

勒・柯比意，1920 年，**塔城**。
高樓位於公園和運動場，包括網球場和足球場之間。主要幹道及高架道路，區分出慢速、快速和高速交通。

來解決問題，使建築宏偉、風格樣式新穎。可惜工業區也和其他地方一樣，至今仍欠缺良好的平面。令人讚嘆的秩序的確主導了工廠大堂和工作室內部的配置、決定了機器的結構和運轉，更掌管著工人的一舉一動；然而工廠四周卻髒亂不堪，而且設計師在用三角板和墨線定出每棟建築的位置時（審譯按：指畫平面圖時），心中仍然矛盾沒有定見，這也使得往後任何擴廠計畫都將注定失敗、所費不貲且充滿挑戰。

　　要是當初能有個好的平面，該有多好。未來只要一個好的平面就足以解決問題。如今卻只能等有朝一日，錯誤的觀念所造成的危害難以忍受時，人們才會深切覺醒，領悟到好平面的價值。◆c

◆c
托尼・迦尼埃在里昂政治家赫里奧的支持之下，設計了「工業城」計畫。這是一個頗具條理性的觀念，也能兼顧功能和造形等問題。
這項計畫是依照統一的原則，把基本形體分布到城市的每個區塊，兼顧到了實際需求，也展現了建築師獨特的詩意，指引明確的空間屬性。
住宅區系統是一種幸福的創意，其中顯現出的「秩序感」使人感到舒適安逸。工人居住區本身就頗有「以人為本」人道主義的建築意義，這些都是平面帶來的成效。

　　奧古斯特・佩雷（Auguste Perret，審譯按：法國建築界混凝土的先驅）創造了新名詞「塔城」（Villes-Tours）。耀眼的辭令，觸動了我們內心的詩人。他非常適時地提出這新名詞，只因都市發展的現實已經迫在眉睫！「大都市」在我們不知不覺的情況下，正醞釀著一種新平面。這個平面可能會巨大宏偉，因為大都市的概念已經水漲船高蔚為風潮。確實，是該放棄現有的都市整體規畫了：房屋密密麻麻地疊擠在一起，道路曲折蜿蜒、狹窄吵雜不堪，打開每層樓的窗戶，到處都是油煙、灰塵和骯髒的環境。就居民的安全而言，大都市的密度太大了，偏偏對於商業界的經營來說，密度又太小了。

　　若採用美國摩天大樓這樣的關鍵營建創舉，就只要把大量人口集中到少數幾個彼此遠離的點上，然後建造高達六十樓的大廈供其居住。使用鋼鐵和鋼筋混凝土，不但足以實現這些大膽的構想，更能把立面的面積擴大，讓大廈所有的窗戶都開向寬闊的景致，失去作用的封閉天井內院就此消失。只要住在十四樓以上的人，就可以得到絕對的靜謐和乾淨的空氣。

　　在塔樓中生活工作，人們不必再像以前被困在擁擠的社區和堵塞的街道裡，可以依據美國人的成功經驗，把所有生活機能服務聚集在一起，如此一來既能享有高效能也能省時省力，自然也就能擁有必要的寧靜從容。這些塔樓與塔樓之間的距離很遠，把原本建築橫向發展才能得到的好處，靠著縱向發展都拿到了；還留下了大片的空地，讓人們得以遠離那些充滿噪音、車輛高速呼嘯而過的主要幹道。塔樓的門前就有公園，整個都市一片綠油油。塔樓則整齊地排列出寬廣的條條大道，這才是與這時代匹配的建築。

　　奧古斯特・佩雷提出了「塔城」的構想，卻沒有畫出任何具體的圖紙[1]。不過，他在接受《不妥協者報》記者的採訪，講述他的理念時，卻不慎講得超出了合理的範圍，讓這原本正確的構想蒙上了一層未來主義的危險陰影。記者記下了這樣的描述：「巨大的天橋將每座塔樓連接起來」；這有什麼用？

1　1920 年畫那些草圖時，我曾想過擬表奧古斯特・佩雷的構想。但 1922 年 8 月，他本人在《插畫》期刊上發表自己的設計圖，卻表達了不同的構思。

前面說過，在這樣的計畫中，交通幹線已被設置在遠離住宅的地方，而可以自由在公園裡、錯落有致的樹蔭下、草地上和遊樂場裡優遊自在的居民，何必上到那些高聳，令人犯懼高症卻無事可做的天橋上散步？」這位記者也寫到，佩雷說都市可以建造在無數鋼筋混凝土的樁柱之上（審譯按：底層架空），將連接各個塔樓的基盤路面，提升到約二十公尺的高度（相當於六層樓高）。這些樁柱可以讓都市底部騰出寬廣的空地，在那裡可以任意設置猶如大都會腸道的自來水管、瓦斯管和下水道等。遺憾的是，佩雷沒有為構想畫出具體的平面圖，而少了平面圖的構想，根本不可能付諸實現。

勒・柯比意，1915 年，**高架柱樁城市**。

城市的地面由柱樁架高 4 ～ 5 公尺，柱樁也同時是房屋的基礎結構。城市的地面猶如底基，街道和人行道則像是橋梁。在這底基之下的是從前埋在地下而且很難進入維修，如今卻方便進出的水管、瓦斯管、電纜、電話線、壓縮空氣管、下水道及社區暖氣管等管道間。[2]

　　其實很久以前，我就曾向奧古斯特・佩雷提過運用鋼筋混凝土樁柱的構想，當時的想法遠遠不如他後來說的那樣壯觀，卻很符合實際需求。這樣的概念完全適用於當今的都市，譬如現今的巴黎。如此一來建案不必再開鑿地基、建造厚重的基礎牆體，市府也不用為了鋪設水管、瓦斯管、下水道和建

2　1924 年 11 月 25 日《不妥協者報》的頭條：奧斯曼大道將延伸擴建。工程可不僅僅是挖掘地鐵和重建兩排笨重的公寓而已，人行道下還會開挖時下流行的英式地下管道間，以鋪設各種管道。地下管道間得有足夠寬度和高度，讓工人鋪設電線、壓縮空氣管、電話線等設備。街頭照明所需的媒氣管上還得覆以活動蓋板便於維修。這樣做，這高級地段才不會每次遭遇一般的管道故障、洩露或破裂，就得大動干戈進行巨型剖腹手術，把城市的腸道堆在道路的一半上面，還得耗上八天修復。J.L.（審譯按：但勒・柯比意認為高架柱樁城市有效率多了）。

勒・柯比意，1920 年，**鋸齒狀牆面街道。**

公寓通向寬敞通風且陽光明媚的空地。花園和遊戲場就在住宅旁邊。平滑的立面上開鑿出寬廣的窗戶。光影的變化因平面上的連續曲折而形成。大器的線條以及植物搭配立面的幾何圖案，造成景觀的豐富效果。當然，建造這類的城區就像塔城一樣，需要財力雄厚的大企業，能一次進行整個地段的規畫建設。戰前曾有類似的小型財團。由單一一位建築師將整條街描繪而成：統一、宏偉、莊嚴又富經濟效益。

勒・柯比意，1920 年。鋸齒狀牆面街道。

造地下鐵，像薛西弗斯般把那些路面挖了又填、填了又挖，還要不斷對它們進行維修。概念中所有新社區，都應該建造在「高架地面」之上，基礎結構則由經計算合理數量的混凝土列柱代替，由其承載建築物的地面樓底層，再運用疊澀拱（encorbellement）懸臂系統，支撐大樓底層外側，以架設人行道和路面。◆ d

　　額外增加的空間，有四到六公尺的高度，可以讓重型卡車、地鐵通行並直通建築地下層，以之取代占空間的輕軌電車。等於在底層建立一個完整的交通網路，獨立於行人和快速汽車使用的街道，擁有自己的地理和運作模式，也不受擁擠房屋的妨礙：在這有如森林般的整齊列柱間，城市得以完成貨品交易、補給，以及所有目前嚴重阻礙交通的，緩慢又占空間的工作。

　　咖啡廳和休閒空間等等，再也不是吞噬巴黎人行道的黴菌：它們被遷往屋頂露台，所有精品店面也都搬移至此（畢竟放著所有屋頂的都會面積，將其當成瓦片和星星對話的專用地，實在非常不合邏輯）。在普通街道上方，可以建造一些短小的人行天橋，連接新建的社區，讓人們可以走到花園和植物園中休息。

　　這樣的設計使整座都市的交通面積變成原本的三倍；它可行、符合需求、成本更低，而且比目前的錯誤做法更有益處。這設計套用在當前都市的舊框架中是適用的，就和佩雷的「塔城」構想適用於在未來都市的框架中一樣。

　　這樣的道路系統規畫，將帶來土地重劃模式的根本改變，也預示了出租住宅的徹底改革；事實上，居家模式的變化，已經引發迫切改革的需求：我們需要新的住宅平面，也必須重新組織與大都市生活配套的生活機能服務。在此，平

◆ d
勒·柯比意推崇法國築師佩雷創造「塔城」的構想，但也指出，佩雷沒有畫出具體的平面圖，他認為如果沒有平面圖的話，實際的計畫根本不可能付諸實施。
勒·柯比意在機械理論尋求新時代精神，提出更為明確的現代都市原型，進一步的將平面的概念延伸到都市，對著幾何方格狀架構的高架式都市，提議高層建築排列密集的新形態現代都市，有效解決城市人口所造成的機能需求。
他強調「平面」從古到今的重要性，並以自己設計的城市平面圖作為例證。
在1920年代，勒·柯比意提出理想城市稱為光輝城市（Ville Radieuse）這是一座由許多依照幾何學原理配置的高樓所構成的城市。光輝城市的原則，後來融入他於1933年發表的《雅典憲章》中。他的烏托邦式理想，在1930～1940年代間，逐漸成為了許多都市計畫的基礎，並最終促成了1952年法國馬賽公寓的設計。

面也是元生器，少了平面，建築就會顯得貧乏、失序和獨斷[3]。

　　與其像現在把都市規畫成大方塊，只留下狹窄如陰溝般的街道，被兩側的七層樓房像峭壁般夾住，還得忍受樓房中間缺乏陽光空氣，又汙穢不堪的中庭內院；不如用新的設計，在同樣的面積裡，容納同樣密度的人口，沿著主幹道重新規劃連續鋸齒狀（redent）而非直線牆面的住宅大樓。如此一來

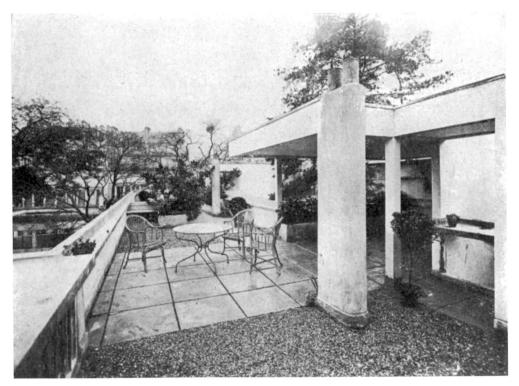

勒·柯比意和皮野·讓納雷設計。歐特伊（Auteuil）私人住宅的屋頂露台花園。

圖版出處：本章中第1、2、3、4、5、6張插圖均摘自巴讓爾（Baranger）出版，舒瓦西（Choisy）所著《建築史》一書；第7、8、9張插圖均摘自文森（Vincent）出版，托尼·迦尼埃所著《工業城》（*La Cité industrielle*）一書。

3　參看本書後面章節：〈量產化的住宅〉。

中庭內院消失了，取而代之的是各面都通往空氣和光線的公寓，屆時進入眼瞼的再也不是發育不良的行道樹，而是碧草如茵、遊樂場和茂盛的植栽。

　　大廈突出的部分有如船頭，規律地點綴著綿延的大道。鋸齒狀牆面營造出明暗陰影的趣味，有利於建築情感的表現。

　　鋼筋混凝土這種新建材，促進了營建美學的革命。因為鋼筋混凝土，屋頂露台取代了斜屋頂，帶來了前所未見的平面新美學。鋸齒狀牆面突出與退縮處，營造出更多的光影變化，包括半陰影、投影等作用，而且投影也不再局限於從上到下的垂直方向，還多了左右投影的水平方向。

　　這是平面美學中極為重要的轉捩點，卻還沒被充分察覺認知；從今以後，在思考如何擴建翻新我們的都市時，將其納入考量無疑是必要的[4]。

<div align="center">⁂</div>

　　現在的我們，正處於建設和適應新社會經濟條件的時期。我們才剛剛跨過一道門檻，展望未來唯有徹底檢視所有舊方法、重新界定建立在邏輯之上的建造基礎，才能再重拾由各種傳統匯集而成的主軸線。

　　在建築的領域，過往的建造基礎已經奄奄一息。唯有用全新的基礎作為建築表現的邏輯支撐，才能重新尋回建築的真諦。未來二十年，我們將投入建立這些新基礎。這是個面對重大問題的時期，是分析實驗的時期，是美學激烈動盪的時期，也是闡述發展新美學的時期。

　　我們必須深入探究「**平面**」，因為這是當前變革的重要關鍵。

4　此問題將在準備出版的書中探討：《都市學》（譯按：1925 年出版）。

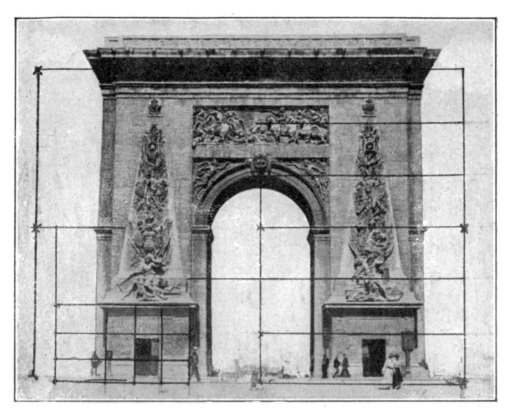

聖德尼門（布隆代）。

規 準 線

論建築必然的起源。

秩序的必要性。

規準線是避免獨斷任性的保障，是心靈滿足的依歸。

規準線不是祕方萬靈丹，而是一種方法工具。

選擇適用的規準線及其運用方式，是建築創作本身的一部
分。

　　古代原始人停下拖車，決定以這塊荒地為家。那是林中的一片空地，他選定了基地，砍伐了周圍距離太近的樹木，整平周圍的土地，並開出通往河流或他剛離開的部族之間的道路，最後釘下木樁以便綁定帳棚。他在帳篷的四周豎起柵欄，還為柵欄設了一扇門。在原始工具、體力和時間等條件下，讓道路盡可能造得筆直。固定帳棚的木樁排成出四方形、六角形或八角形。柵欄則圍出一個四角相等垂直的長方形。帳篷升級為茅屋後，屋門開在柵欄圍出的空地之中軸線上，正對著柵欄的門。

　　漸漸地部落成形了，部落成員決定為信奉的神明搭建遮風避雨的構造物。他們把神堂設置在一片整理乾淨的空地上，把神明安置在扎實的茅屋中，並用木樁固定茅屋，木樁依然排成四方形，六角形或八角形。茅屋的外面豎起堅固的保護柵欄，埋下木樁再把柵欄中高聳的木桿柱用繩子固定在地上的木樁。接著，他們劃定了留給祭司的生活空間，安置了祭壇和擺放祭品的容器。神堂的門開在柵欄圍出的空地之中軸線上，正對著柵欄的門。◆a

　　考古書籍中，會看到類似的茅屋和神堂的圖像，也就是房屋或神廟的平面圖。同樣的思維也能在義大利龐貝（Pompéi）的房屋，以及埃及路克索神廟（temple de Louqsor）中發現。

　　事實上，原始人和我們並沒什麼不同，差異只在於工具

◆a
勒‧柯比意提出這一段堅定而有力的宣言，強烈主張「規準線」是建築的起源。畫出「規準線」，是人類的原始天性。

規準線，原意為「規範性線條」（Le tracé régulateur），用來控制立面比例的設計。這些規準線是建築立面主要矩形部分的對角線，這些線條通過平行或垂直相交，揭櫫了整個構圖中一種或幾種形狀的反覆出現，達到和諧的狀態，這種規準線的規範方法，源於勒‧柯比意對古典建築的比例分析。他認為，人類的始祖早就開始使用規準線。當人類開始使用最原始的「測量單位」（module），例如步幅、腳長、臂長⋯⋯等等，就產生了基本的「計量單位」，以及具有一致性的規準線，成為建造和滿足人類需求的基礎。

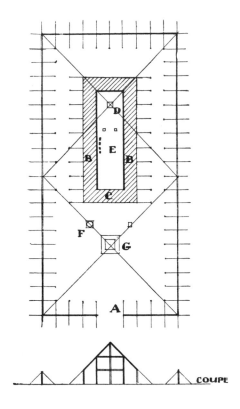

原始神廟
A. 入口；
B. 門廊；
C. 廻廊；
D. 神殿；
E. 聖器室；
F. 奠酒室；
G. 祭壇。

的原始或進步。人類的想法基本上是相同一致的，從人類起源就潛藏存在著。

　　仔細觀察這些平面，就會發現它們遵循著基本的數學原理，人們已經懂得測量。要把建築物建好、把工作分配好，讓建築更加堅固實用，測量是必要條件。為此，建造者選取最簡單、最長久不變也最不容易弄丟的東西，作為測量的標準和工具：他的步幅、腳長、臂長和指長。

　　為了把建築物建好、把工作分配好，讓建築更加堅固實用，人類不得不開始測量，用任意選取而後固定使用的計量單位測量，也藉此管理其工作量，為其生活環境帶來秩序。因為周遭森林那些雜亂的樹木、藤蔓和荊棘，都會妨礙他工作，讓他事倍功半。

　　引進秩序的方法是測量。人類利用自己的步幅、腳長、臂長和指長來進行測量。而當他選擇利用自己的腳長和臂長來建立秩序的時候，他便創造出了可以規範整個建築物的計量單位，建築物因而成了以人為本、與人體擁有

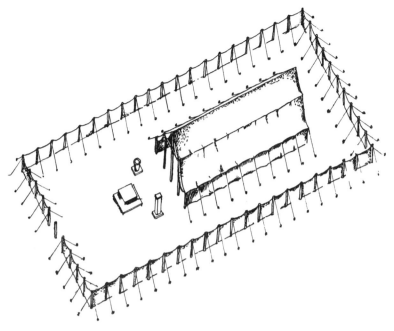

原始神廟

協調比例的物件，適合也適用於人，因為與人身的尺寸相符合，正所謂「量身訂做」。這樣的建築是以人為本。建築物因而與人類達到了和諧：因為建築以人為主，從一開始就是從人的身體量出來的。◆b

　　然而，為什麼在決定柵欄和茅屋的形體、祭壇等物品的位置時（審譯按：這裡暗指畫出規準線時），人們卻本能地採用了直角、中軸線、正方形或圓形？事實上，唯有如此人類才能確實感受到自己是在進行創造。因為軸線、圓形、直角都是幾何學定義的真理，是我們的眼睛先天就能測量和辨識的；其他任何非幾何的不規則形狀都是偶然、意外、任意獨斷的產物。所以幾何是人類的語言（審譯按：先驗的，理性的話語，在古希臘哲學中 logos 與 language 的概念幾近重疊，作者此處即沿用此「理性語言」之概念）。

◆b
勒‧柯比意借用篳路藍縷的原始部落人類如何在荒郊野外中開闢神殿的故事，來解釋「規準線」，以及人類的天性本能。
勒‧柯比意雖然未曾使用過「人體工學」這個名詞，但他已經明示，步幅、腳長、臂長和手指長度，這些人類身體上「最不容易弄丟的東西」，就是最早期的測量工具。
人類透過這些「計量單位」建立了秩序，進而用以規範建築作品；而建築物也因為具有跟人體相符合的比例，對人類來說，既舒適又方便，就達成「天人合一」的和諧。這就是「規準線」的功能所在。

在確定物體之間的相對距離時，人類便發明了「節奏」，是眼睛能看到的節奏，是物與物之間清晰可見的關係。這樣的節奏一旦存在，就會反過來影響人們的一舉一動。它們之所以能引發人類心中共鳴，是基於一種「有機生理的必然性」。正是這種必然性，使得不論是小孩、老人、野人或文明人，都能畫出**黃金比例**（la section d'or）。

總之計量單位使得「測量」和「一致」成為可能，而「規準線」則更進一步讓「建造」和「滿足」能夠達成。

<div align="center">✲</div>

可嘆，如今多數建築師卻已經忘記，偉大的建築根植於人性的起源，並且和人類的本能息息相關。

看著巴黎近郊的小屋、諾曼第（Normandie）沙丘上的別墅、現代大道和國際展覽會場的人，一定會以為建築師是違背人性、不太正常、遠離人類本質，而且好像是在為另一個星球工作的一群人，對吧？

這是因為，有人教會他們一種怪異的職業，讓他們去驅使其他人，如石匠、木工及木匠等，展現驚人的毅力、細心和靈巧度，造出並拼湊屋頂、牆、窗、門等沒用，也不再擁有絲毫共同點的物件。

<div align="center">✲</div>

正因為如此，建築界一致認為那少數幾個看懂了森林中原始人的教誨（審譯按：指勒·柯比意自己），並因而主張「規準線」確實存在的傢伙，就是危險的論述派、懶惰蟲、腦殘、固執和死呆板。他們說：「你所說的規準線扼殺了想像力，是把一帖偏方當成了萬靈丹。」

當我們駁斥道：「可是先前所有的時代，都曾採用這個必要的工具。」

他們又說：「那不是真的，是你編造出來的，因為你是偏執頑固的理論空想派！」◆c

我們只得說明：「歷史明明留給我們很多證據，包括圖像文獻、石碑、

石板、石刻、羊皮紙、手稿和印刷品……。」

*

建築是人類創造其世界的最早表現，人們模仿自然，以符合自然法則的方式，也就是符合主宰著自然和宇宙的法則來創造建築。重力、靜力和動力等法則，在建築中藉由歸謬法被驗證：建物要不就屹立不搖，要不就崩潰毀壞。

自然界中主宰一切的是因果決定論，因而給予了我們相當程度的安全感，因為知道平衡合理的設計會產生相對應的產物。大自然同時也向我們示範了如何將同一件事、同一個構想，做出無限多微調、演變，讓產出多元卻仍同屬一個體系脈絡的做法。

實則，最重要的物理法則往往很簡單，而且數量很少。同樣地，道德法則也很簡單，而且數量也很少。

*

現代人只需要幾秒鐘就能用刨床刨光一塊木板，而且又快又好。以前的人用刨子刨木板，雖然較慢但也刨得不錯。然而原始人要把木頭加工成木板，卻只能用石器或者刀子，不僅最耗時而且木板很粗糙。正因為有加工工具上的限制，因此他們懂得運用計量單位和規準線等思考工具，來讓自己的工作變得稍微容易些。

希臘人、埃及人、米開朗基羅和布隆代（Blondel，法國建築學派最早的奠基者之一）都曾使用規準線來校正調整他們的作品，以便同時滿足他們心中藝術家的感性和數學家的理性。反觀現代的人，什麼都不用也不懂，結果就是造出哈斯帕伊大道。

◆c
勒‧柯比意指責當代（20 世紀初）建築師所創作的建築物，缺少秩序、背離人性，立面充滿許多繁雜矯飾的元素，毫不相干，且不具任何實用價值。勒‧柯比意認為這種過度的裝飾藝術，讓建築專業蒙上不被信任與誣陷的陰影，建築師絕對應該負責。
諷刺的是，這樣違背人性的設計，竟然是當時的主流！勒‧柯比意不禁挖苦自己，他的登高一呼，在人們眼中，他不過是個「偏執頑固的理論空想派」人士。

　　建築師或許會藉口宣稱自己是自由解放的詩人，用直覺就夠了：然而事實是他仍然需要藉助從學校習得的技法，才能表現出他那些直覺。結果是他想要放縱抒情，脖子上卻戴著枷鎖；雖然的確懂得一些皮毛，但這些既不是他自己的發現，甚至不曾驗證過。在此同時，他們在受教育的過程中，卻失去了孩子那坦率且至關重要的能量，亦即忘記如何孜孜不倦質疑「為什麼？」的能力。

<div align="center">✻✻</div>

　　規準線是讓人避免陷入任意獨斷的一道保障；它是一道驗證的程序，可以校正確認滿腔熱血又一頭熱的設計，就如同學生們使用的「去九驗算法」（preuve par neuf），或者數學家口中的「故得證」（C.Q. F. D.）。

　　規準線為人類帶來了心靈上的滿足，驅使我們找尋元素間巧妙、和諧的比例。它賦予作品最美好的節奏。

　　規準線讓人運用敏感的數學計算獲得關於秩序的有益感知。規準線的選擇決定著一件作品的基本幾何性質，因此也決定了作品的「基本特徵」。鑒此，規準線的取捨是靈感發揮作用的決定性時刻之一，也是建築藝術的關鍵程序之一。

<div align="center">✻✻</div>

　　以下是一些被用來創造出美的事物之規準線案例，它們也的確造就了這些建築之美。◆d

例 1，復刻畢赫（Pirée，兵工廠）大理石板上的圖案：

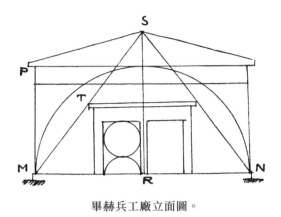

畢赫兵工廠立面圖。

　　畢赫兵工廠的正面，是藉由把主體簡單區分成幾個部分來界定的，讓工廠的寬度跟高度成比例，界定了門的位置，就連門的大小也與整個正面的比例息息關係。

―――――

例 2，摘錄自迪兒拉華（Dieulafoy）的著書：

阿契美尼德圓頂的規準線。

◆ d
利用規準線創造美感的八個例證，及本章的標題圖片（法國建築師布隆代設計的聖丹尼斯門）的範例：利用規準線的秩序性，就能夠維持肉眼投射的精神性平衡。勒・柯比意以實際的例證，包含凱旋門、巴黎聖母院、羅馬卡比托利歐廣場、凡爾賽小特里亞農，以及自己設計的四棟住宅案例，說明依規準線的校正基準，應用在建築立面及細部的秩序，形成與比例協調的原則。

　　偉大的阿契美尼德圓頂，是幾何學最巧妙的產物之一。

　　一旦根據當地民族和時代的美感抒情需求，和應用營造原則計算出的靜態數據（審譯按：指工程力學計算），確立了圓頂的設計理念；建築師便利用規準線糾正、修改、微調所有細節，讓整體圓拱的所有部分都按照邊長 3：4：5 之直角三角形的單一幾何原理，從門廊推演到拱頂的頂端，全都是單一原理的多元變化，彼此之間也因而自然產生迴響共鳴。

———

例 3，巴黎聖母院的規準線：

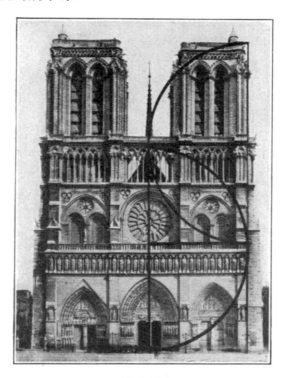

巴黎聖母院

　　聖母院的正面，是由正方形和圓形的規準線為其賦予秩序[1]。

1　關於聖母院和聖德尼門，請注意其地面高度，曾被市政主管機關改過，不一定完全符合原始設計。

―――

例 4，羅馬卡比托利歐廣場（Capitole à Rome）照片上的規準線：

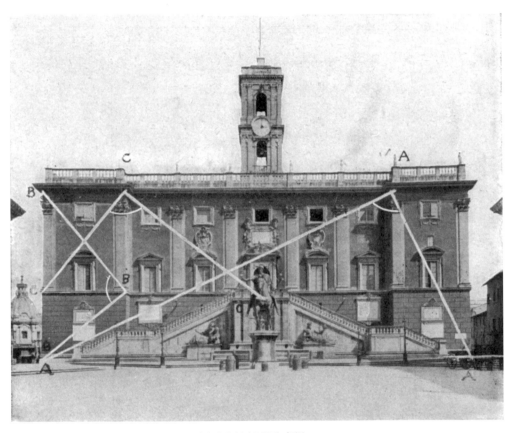

羅馬卡比托利歐廣場。

　　三角形的直角所在（上方 A、C），精準傳遞了米開朗基羅（Michel-Ange）的設計意圖，使得劃分出兩翼和中央主要部分的原則，同樣主宰著兩翼的細節、大台階的坡度、窗子的位置、基座層的高度……等等。

　　這座建築的構思將基地環境納入考量，建築本體予人一種環抱感，與周邊建築的量體、空間等相互協調；它的結構緊湊內斂、集中一致，到處都呈現出同一種法則，營造出宏偉龐大震懾人心的效果。

———

例 5，摘錄自布隆代關於自己設計的聖德尼門（Porte Saint-Denis）之評語
（圖在本章首頁）：

　　建築本體確定下來之後，拱門僅約略畫出草圖。接著便是用規準線以三的倍數（審譯按：三切法、九宮格）劃分了整座門的建築，也劃分建築的高度和寬度，用單一數字做為單位規範了作品中的一切。

———

例 6，小特里亞農宮（Le Petit Trianon）

小特里亞農宮，凡爾賽。

　　請注意兩個直角三角形的直角所在。

———

例 7，我設計的一座別墅（1916）：

勒‧柯比意，1916 年，**別墅**。立面。

　　建築本體的各立面，無論是前立面還是後立面，都以角「A」為基準。這角度決定了一條對角線，而該對角線的所有平行線及垂直線則成了次要元素（門、窗、面板等）和所有細節的校正基準。就連最小的細部處理，都是利用同樣的規準線。◆e

　　尺寸雖小，但這座別墅相較於其他沒有規則邏輯的建築，仍顯得更為宏偉，是屬於不同層次的作品[2]。

◆e
勒‧柯比意以一連串堅定的文句，強烈宣告「規準線」是建築中的必要解釋。他認為，規準線不是被發明出來的，而是起源於人類的本能，是一種保持環境秩序的基礎方法。
建築師必須根據他的建築風格，選擇一套設計方法（也就是勒‧柯比意所說的規準線），以導引他的立面或建築趨向秩序化的協調。更提醒建築師，別忘了，偉大的建築根植於人性。
1942 年勒‧柯比意將本章所提出「module」（計量單位）和「section d'or」（黃金分割比）中的「or」（黃金）兩字組合成「modulor」（模矩）這個建築專有名詞，它的語意即包含建築上的計量單位和黃金分割比兩種概念。

2　很抱歉在這裡引用自己的作品案例。然而這是因為儘管我進行了諸多查訪，卻無緣見到其他當代建築師曾經處理過相關問題；就這方面，我所遇到的反應都是震驚、反對和質疑。

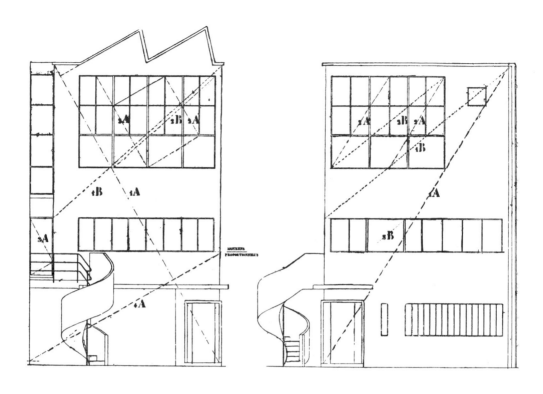

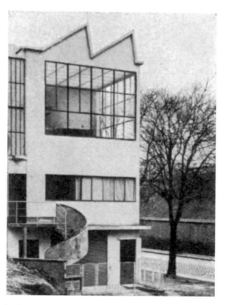

勒‧柯比意與皮野‧讓納雷設計，1923 年。歐獎方先生宅。

勒・柯比意，1916 年，**別墅**。背立面。

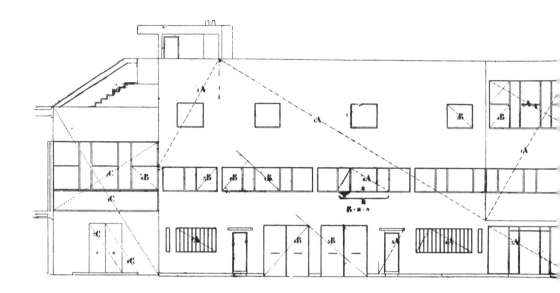

勒・柯比意與皮埃爾・讓納雷設計，1924 年。
歐特伊的兩棟私人住宅。

大西洋公司所屬，弗朗德號（Flandre）郵輪。

視而不見的眼睛……

—

郵輪

一個偉大的時代剛剛開始。

四周瀰漫著一種新精神。

具有新精神的作品大量出現；其中尤以工業產品居多。

建築因為墨守成規而快要窒息。

那些所謂的傳統「風格樣式」都是謊言。

風格是由統一的原則賦予一個時代所有作品的生命力，它是時代獨特精神的產物。

我們的時代每天都在形塑自己的風格。

可惜的是，我們那視而不見的眼睛，卻猶如盲了而無從辨識它。◆a

◆a
本章的「郵輪」，法文原文 Les Paquebots，意指：郵輪、輪船，或遠洋客輪。
他以「視而不見的眼睛」為題，一連三章，專門討論隱藏於郵輪、飛機和汽車的新審美觀念。可惜人們將這種改變視為理所當然，視而不見。

如今有一種新精神：是由清晰明確的觀念所引導的建設精神，是一種集大成的時代精神。

不論你如何看待它，新精神正鼓動著人類絕大部分的活動。

「一個偉大的時代剛剛開始」

　　──摘自《新精神》綱領，《新精神》第 1 期，1920 年 10 月出刊

時至今日，沒有人能否定現代工業作品中所展現出的美學。愈來愈多的建築物和機器設計時便擁有良好的比例及量體和材料物質上的趣味，因而堪稱是藝術品。這是因為它們是藉由數學計算的引導而生的，換句話說，它們建立在秩序的準則之上。

工商業界的菁英人士，鎮日浸淫在創造出這些傑出作品的陽剛氛圍中，卻自以為和美學沾不上邊。其實他們錯了，實際上，他們正是最積極創造出現代美學的一群。這點藝術家和工商人士都從未意識到。實則，一個時代的風格，乃是大量表現在普及化的產品中，而不如人們所想像的，只存在於一些裝飾性產品中；後者不僅多餘，且有礙思想體系產出真正的時代風格元素。就像洛可可裝飾，不等於路易十五風格；運用蓮花裝飾，也不等於就是埃及風格等等。

摘自《新精神》短宣文

「裝飾藝術」（arts décoratifs）的潮流如今仍在危害人間！

在韜光養晦了三十年之後，它們現在簡直如日中天。某些興奮過度的評論家甚至將其比擬為「法國藝術的再生」！不過老實說，關於這段（必將失

保爾・維拉（Paul Véra）先生：枕梁懸飾（文藝復興）。

敗的）小插曲，我們應該謹記的不是裝飾的再復興，而是遠遠更為重要的事
情：一個新時代的誕生與舊時代的逝去。

　　機械化是人類歷史上的新事件，正在引發一種新精神。而新的時代必然
會創出屬於自己的建築藝術，以之清楚反映其思想體系。然而，在想法清晰
明確，意志清醒的新時代來臨前，人們身處危機之中卻總是你推我擠，混亂
不堪。於是，裝飾藝術被當成是暴風中，拯救溺水者的最後一根稻草。結果
當然完全無濟於事。事實上，裝飾藝術的潮流，不過是適時提供了個機會，
讓我們擺脫過去並摸索出建築的新精神。如同先前所說，唯有當一個時代的
「實質條件」與「精神思想條件」齊備，才可能產生建築的新精神。幸好許
多事件陸續在短時間內發生，使得時代的精神得以確立，而建築的新精神也
已經成形。儘管裝飾藝術正處於強弩之末，只差一步就要跌入深淵的境地，
它的竄起的確讓人類的思想提升，如今人們至少知道自己渴望的是什麼。或
許，屬於新建築的時代真的已經來臨了。

　　希臘人、羅馬人、大世紀（le Grand Siècle，審譯按：法蘭西最輝煌的時
期，嚴格來說是路易十四世治下及其前後數十年）、帕斯卡（Pascal）和笛卡兒
（Descartes）等，雖然都曾被誤用拿來為裝飾藝術背書，但他們的思想與建
樹的確啟發了我們，讓我們跨進了建築的大門，而真正的建築藝術的確包羅

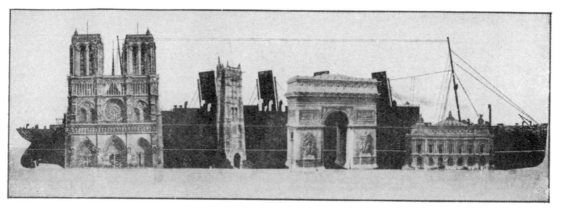

居納航運公司（Cunard Line）所屬，**阿基達尼亞號**（Aquitania）**郵輪**，可搭載乘客 3600 名。

萬象，絕非僅止於裝飾藝術。

　　枕梁懸飾、燈與花環和帶有低頭互吻三角形鴿子的精緻橢圓形裝飾，以及布滿金色與黑色絨布南瓜狀抱枕的會客室，無非是令人難以忍受，過氣年代的遺毒餘孽。無論是精緻優雅到令人覺得死氣沉沉，或者裝模作樣土裡土氣的蠢樣，都著實讓人懊惱。

　　畢竟人們早已愛上空氣清新且採光充足的居住環境。

<div align="center">⁂</div>

　　郵輪這種壯觀的物體，是由不具名的工程師與鍛造廠中滿身油垢的工人設計建造的。而我們這些旱鴨子卻對其欠缺鑑賞能力。實則，要是能從頭到尾參觀一艘郵輪，讓我們學會向這些真正代表時代「重生」的作品致敬，就算得走完幾公里的船艙走道也是件令人愉悅的事。

<div align="center">⁂</div>

　　建築師一直活在課堂知識的狹隘世界裡，對於嶄新的建造規則卻一無所知，他們的觀念自然不易進步，仍停留在鴿子裝飾這類枝微末節上。反觀那些勇敢又有學識的郵輪建造者，不僅造出了讓主教堂相形見絀的雄偉宮殿，

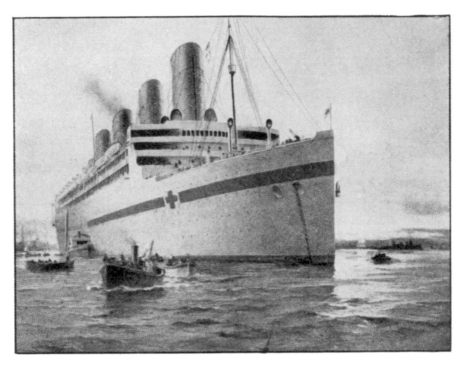

居納航運公司所屬，**阿基達尼亞號郵輪**。

還把它們丟到海上航行呢！

　　建築已經因為墨守成規而快要窒息了。

　　厚牆在過去的確有其必要；事到如今，用玻璃或磚製成的輕薄幕牆，就足以圍出地面樓並在其上方建構高達五十層樓的大廈，然而人們卻依然堅持採用厚牆。◆b

　　以布拉格（Prague）這座城市為例，有一條過時的建築法規規定建築最高樓層的牆體厚度至少要有 45 公分，而且每往下一樓層厚度就要增加 15 公分，如此一來地面樓的牆體厚度可能高達到 1.5 公尺。這樣使用大塊軟質石頭堆砌而成的建築正面，使得本為採光而設的窗戶卻嵌在深深的孔洞裡，完全背離了當初設計的原意。

　　在寸土寸金的大都市中，我們卻看到建築物的基礎結構使用大量的石材

大西洋公司所屬，**拉莫利謝號**（Lamoricière）**郵輪**。
給建築師的建議：追求更富技術性的美吧。唉，奧塞車站！
追求更貼近真實功能需求的美學！

堆疊，而不去用同樣有效的幾根簡單混凝土支柱。更離譜的是那些可悲可憎的斜屋頂，居然到現在還頑固地沿用，簡直不可原諒。此外明明就有合乎邏輯且立即可行的設計可以解決問題，但所有建築物的地下層卻照樣是那麼潮濕和擁擠，城市的管線基礎設施也仍舊像失能萎縮的器官般，被埋藏在碎石粒下方。

　　在建造的過程中，建築師其實毫無建樹，只能裝忙並聲稱自己為建築帶來「風格樣式」。於是他們擔負起裝飾建築各立面和客廳沙龍的任務，做出來的卻只能說是過去「風格樣式」沉淪退化的結果，有如上個世代過時的舊衣服。偏

◆b
郵輪、飛機、汽車的發明，大家都認為與美學無關，但它們才是真正美學的創造者。時代的樣式正是存在於一般的生活產品中，而非存在於人們過分相信的一些精緻裝飾的創作中。
勒・柯比意開創性地談到：「住宅是居住的機器」，住宅就像輪船、飛機和汽車一樣，要非常合理、和諧而且健全、完整。

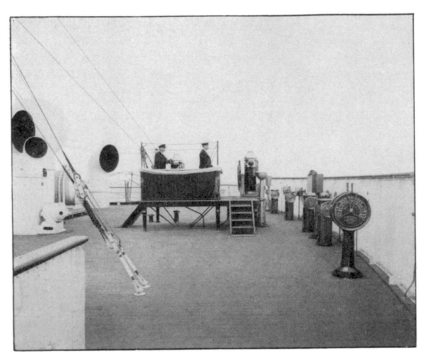

居納航運公司所屬，**阿基達尼亞號郵輪**。

和您的英國煙斗、辦公室家具和轎車都具有相同的美感。

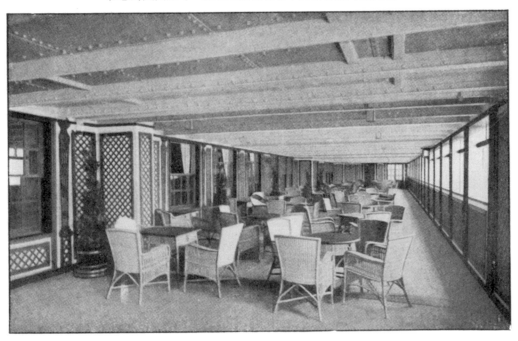

居納航運公司所屬，**阿基達尼亞號郵輪**。

給建築師的建議：一堵全是窗戶的牆，一間採光明亮的廳房。這與我們的房屋窗戶多麼地不同！

後者彷彿從厚牆中挖出的隧道，窗邊兩側的牆壁形成陰影區，使房間看起來幽暗，窗前的光線

又顯得刺眼，以至於必須使用窗簾來過濾和阻擋光線。

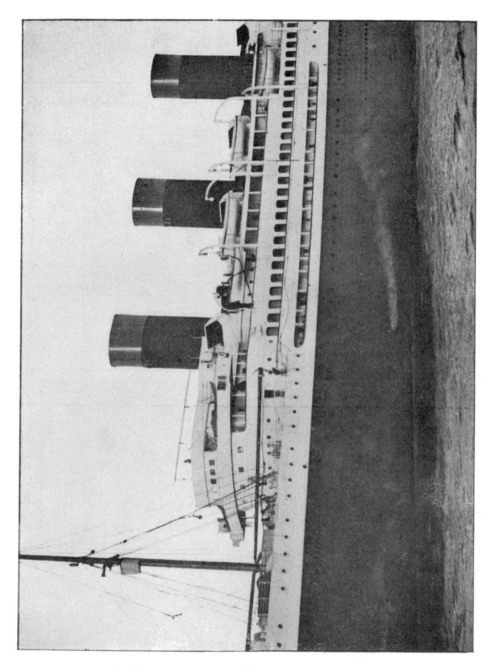

聖納傑赫（Saint-Nazaire）**船廠**建造的法國號郵輪。

關於比例──看看這艘郵輪，再去回想比較維其（Vichy），采爾馬特（Zermatt）或比亞里茨
　　（Biarritz）的大飯店，以及帕西（Passy）的新街道。

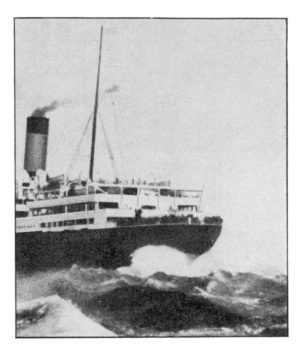

居納航運公司所屬，**阿基達尼亞號郵輪**。

給建築師的建議：比照這些船隻設計諾曼第沙丘上的別墅，遠比蓋那些老氣過時的巨大「諾曼第屋頂」還更合宜。可偏偏有人會反對說，這樣不就沒有了航海風格（審譯按：反諷所謂「航海風格」早已落伍，不符合當時的航海現狀）！

◆c
1923 年本書法文版封面，就是採用本章節居納公司生產的阿基達尼亞號郵輪內部長廊的圖片，再次提醒建築師們用心觀察，看到長長走廊所創造水平窗帶的價值感；外部海洋是內部走廊的延伸；船艙材料的統一、結構構件優美的安排、合理的開敞，和統一性的整合，形成令人滿意並有趣的輪船形體。

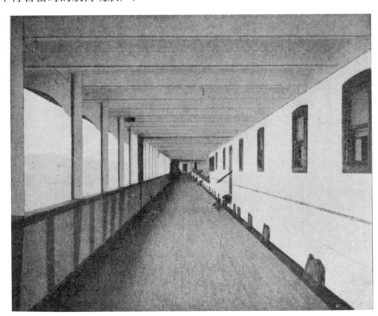

居納航運公司所屬，**阿基達尼亞號郵輪**。

給建築師的建議：長長的走廊散步道，自有其價值，量體令人滿意兼且有趣；材料一致且優美安排所有結構構件，合理地展示出來，也一致地統整起來。◆c

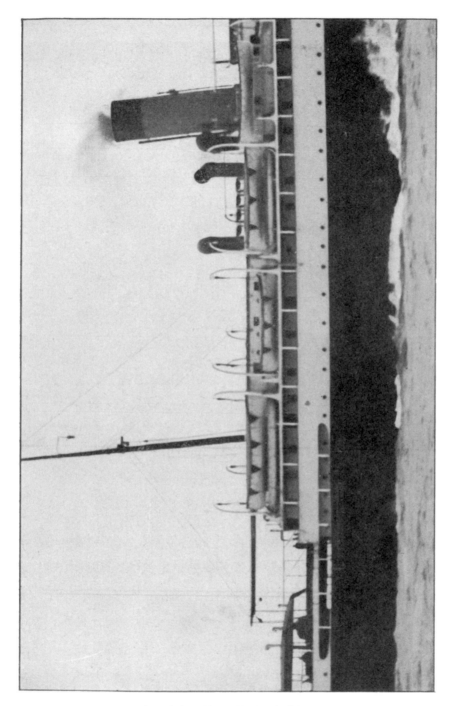

大西洋公司所屬，**拉莫利謝號郵輪**。

給建築師的建議：建築的新形體、合乎人體尺度的元素，雖然龐大卻親切，從令人窒息的風格裡解脫、玩味虛實之間以及巨大量體和纖細構件之間的對比。

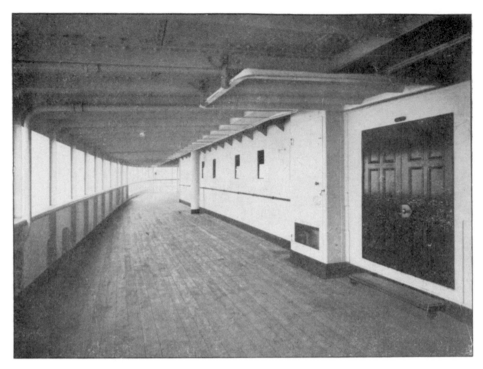

加拿大太平洋公司所屬，**法國皇后號**（Empress of France）**郵輪**。
純粹、清晰、明朗、乾淨、健康的建築藝術。相形之下，地毯、靠墊、天篷床、錦緞花紋壁紙，
金漆雕花家具，老侯爵夫人或俄羅斯芭蕾舞等色彩，所呈現的感覺就如同陰鬱淒涼的西方舊貨
市場。

偏這些人面對過去就只懂得肅然起敬、卑躬屈膝或立正站好！這種對舊時代
的過度謙卑，令人擔憂而且本身就是個扭曲謊言，因為在各個「偉大建築藝
術的時代」（aux belles époques），各立面總是平滑的、規律地開出窗洞，
並擁有與人體相合的優美比例。只要能承重，牆能多薄就多薄。有人或許會
問，那宮殿呢？宮殿對當年的大公爵們（審譯按：指所有封建貴族）來說，當
然是好的。然而一個有教養的現代紳士，難道會盲從以前的大公爵嗎？貢比
涅（Compiègne）、尚蒂伊（Chantilly）和凡爾賽（Versailles）等城堡宮殿，
從某個特定的角度來看的確不錯，但真要說……也頗有些值得議論之處。◆d
　　可嘆他們把住家蓋得像教堂，又把教堂蓋得像住家，把好好的傢俱搞得
像宮殿一樣（有三角楣、雕像、螺旋柱或非螺旋柱），再把瓶壺弄得像傢俱

加拿大太平洋公司所屬，**亞洲皇后號**（Empress of Asia）**郵輪**。
「建築是藉由量體在光線底下結合，並且精妙、適當和出色的互動來產生。」

住家，最誇張的是伯納德・帕利西（Bernard Palissy，法國陶藝家，1509-1590）設計的盤子，盤面擠滿了裝飾，卻擺不下三顆榛果！

　　偉哉「風格樣式」！

<div align="center">✻✻</div>

　　住宅是居住的機器。其功能包含沐浴、陽光、熱水、冷水、可隨心所欲調節的溫度、保存食品、衛生整潔，以及比例協調所產生的美感。同理，扶手椅是乘坐的機器：麥伯樂企業（Maple & Co，英國傢俱公司）在這方面已經為眾人指

◆ d
觀看和感知之間會出現落差。勒・柯比意在比利時旅行時，對其境內隨處可見的無數「金字塔」大感驚訝。等他知道那些其實是礦碴山時，熱情瞬間蒸發：「我頓時領悟到，事物的外貌和它能喚起的思考之間，隔著多深的鴻溝。」
建築師應如何「看」？又如何用心地「看」，用心觀察？我們的時代每天都在形塑自己當代的風格。勒・柯比意提醒建築師，不能為眼前的事物所迷惑，也不能視而不見，看不出事物的真實面。

出了正確的方向。衛浴是盥洗的機器：崔福特企業（Twyford Bathrooms，英國衛浴公司）發明了它們。◆e

　　除了睡前或放鬆心情時，喝著菩提花或洋甘菊花草茶以外，現代生活中所有活動的時間，都有其相對應創造出來的物品：如正式服裝、自來水筆、自動鉛筆、打字機、電話、漂亮的辦公家具、聖戈班（Saint-Gobain）的鏡子和創新牌（Innovation）的箱子、吉利牌（Gilette）的刮鬍刀、英國煙斗、圓頂硬帽、豪華轎車、郵輪和飛機。

　　我們的時代每天都在形塑自己的風格。它就在我們眼前。

　　只可惜那是一雙視而不見的眼睛。

　　在此應當澄清一個誤會：對於裝飾的尊重，不該與藝術混為一談。這亂象起因於那些對自己所處時代一無所知的裝飾專家們的理論和洗腦，用錯誤的輕佻態度，把藝術情感和亂七八糟的事物胡亂攪和在一起。

　　藝術本當是樸實無華、嚴謹律己的活動，有著神聖的一面，而我們卻將其世俗化了。面臨不斷索求組織、工具和方法，正辛苦建立新秩序的世界，這種輕佻膚淺的藝術卻只懂得擠眉弄眼、擺高姿態。實則，一個社會存在的根本條件是麵包、陽光和基本的舒適環境。如今百廢待舉，這是多麼重大的任務！面對如此艱鉅緊迫的任務，全世界必然都得投身其中。而機械化將導致人們工作和休息的秩序重建。單單為了提供最基本的生活設施，就必須徹底重建或改建許多城市，因為這些如果缺少、延誤太久，整個社會的平衡就可能動搖。而當前的社會早已處於不穩定的狀態，只因剛剛過去五十年間的進步，令世界產生了翻天覆地的鉅變，遠遠超過了先前六個世紀的變化。

　　勵精圖治，努力建設的時機已到，不該再任意蹉跎荒廢。

　　這個時代的藝術應以菁英人士為對象。藝術從來就不是大眾化流行的產物，更不是譁眾取寵的奢侈玩具。藝術，唯有對需要沉潛沉思以便繼續領導眾人的菁英，才是必要的精神糧食。藝術，在本質上是高傲的。

�֎

身處醞釀新時代的陣痛期，人們展現出對和諧的需求。

祈願世人睜開雙眼：和諧已近在咫尺，是受到經濟和物理法則主導制約的勞動所產生的成果。這種和諧自有其形成的原因：它不是恣意獨斷的產物，而是合乎邏輯並與周遭世界協調的建構。說穿了，人類所有最大膽的工程都是對大自然的一種轉化，而且面對的問題愈難，就愈亦步亦趨嚴謹地模仿著它；因此，人類的產物中必然蘊藏符合自然法則，是大自然的縮影。鑑此，機械技術的所有產物，都像是追求單純機能的有機體，也跟令人讚嘆的自然界萬物一樣，遵循著相同的演化法則。

和諧存在於那些來自工坊或工廠的產品中。它們不是狹義上的藝術品，既不是西斯汀禮拜堂（Sixtine），也不是厄瑞克忒翁神殿（Erechthéion）；它們是世人日常工作的成果，是全人類醒悟後，運用智慧、精確的產物，是充滿想像力、大膽卻不失嚴謹的工作之結果。

✖

假如暫時忘掉郵輪是一件交通工具，改以另一種新視角來看待它，我們會感受到它是結合膽量、紀律、和諧，以及寧靜、活力與剛硬之美的傑作。

一個認真嚴謹的建築師，也就是一個有機體的創造者，如果以專業的眼光來審視它，將會從郵輪身上體會到一種解放，讓他從長久以來可恨的枷鎖中解脫。

建築師與其懶惰遵循傳統，更應該尊重自然的力量；與其小鼻子小眼睛自滿於平庸的構想，寧可正確闡明問題的本

◆ e
勒・柯比意的名言：「住宅是居住的機器。」第一次出現即是在此處。這句名言，後世理論家對此頗有微詞，認為似乎有違人性。殊不知，機器本來就是人類偉大的發明，是人類自身發明工具的一種延展。基於當時代節制而有效的經濟原則，這句革命性的名言，其正面意涵當不難理解。

◆ f
新的建築材料已經問世，建築師也應該拋棄傳統框架。郵輪所完成的「宮殿」使大教堂頓然失色，而且他們甚至將所建造的宮殿放到水面上，它產生的力量是震撼的，這個震撼是陸地上大教堂再怎麼做裝飾都沒用、都無法抵抗的。
建築師應從郵輪得到啟示，那才是朝向新精神的第一步。

質，才能找到宏偉的解決之道，以符合這剛邁出巨人步伐的世紀，索求我們付出巨大努力的期待。

可嘆當前所有地面上的住宅，都還是過時世界觀的渺小縮影。反之郵輪則是實現依循新精神的世界所邁出的第一步。◆ f

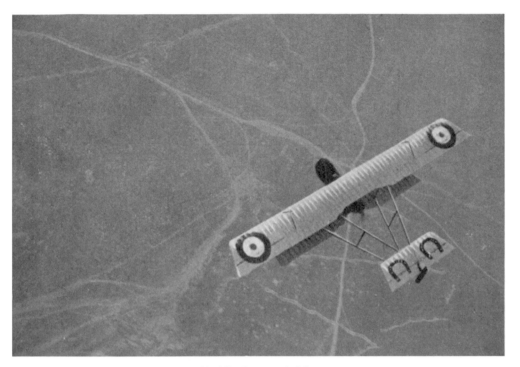

得爾格（Dræger）攝。

視而不見的眼睛……

＝

飛機

飛機是一種尖端產品。

飛機帶給我們的啟示，在於如何運用邏輯明確闡述問題而後將其解決。

目前住宅的問題還沒被明確闡述，甚至還沒被提出來。

當前建築的現狀，難以滿足我們的需求。

其實，居家住宅的標準早就存在了。

工程力學本身便蘊藏經濟法則的成分，會針對不同解決方案進行篩選。

住宅是居住的機器。

如今有一種新精神：是由清晰明確的觀念所引導的建設精神，是一種集大成的時代精神。

不論你如何看待它，新精神正鼓動著人類絕大部分的活動。

「一個偉大的時代剛剛開始」

　　　　——摘自《新精神》綱領，《新精神》第 1 期，1920 年 10 月出刊

這世上唯有一種行業，如今仍被懶惰所主宰，一直沉迷在過去不求進步，那就是建築。

反觀其他所有領域，對未來的擔憂不斷擾亂人心，卻也督促眾人找到答案。因為不進步，就會破產倒閉。

但在建築業，從來沒有人破產倒閉。建築難道真是得天獨厚的行業嗎？真可悲！

☆

飛機顯然是現代工業中最尖端的產品之一。

這是因為戰爭是貪得無厭、永不滿足的業主，總要求得到更好的產品。工程師接到的命令是只許成功不許失敗，因為每次失誤都必然導致戰場上無情的死亡。我們因而能斷定，飛機動員了人類發明的才能、智慧與膽識，亦即運用了想像力和冷靜的理性。正是這樣的精神造就了當初的帕德嫩神殿。

a
勒・柯比意用飛機
來說明絕對的「機
能主義」。他主
張，不必要的裝飾
既浪費資源又愚
蠢。
飛機的意義，不只
是新的形式，最重
要的是不該把飛機
看作是鳥兒或蜻蜓
的翻版，而應視為
飛行機器，飛機讓
我們學到在於能掌
握如何陳述問題，
並給予整個解決方
案的邏輯過程。
他也批判直指當前
的建築問題，讓建
築回歸到最原始問
題的思考模式，重
新出發。

　　讓我們站在建築學的角度，試著模擬飛機發明者當時的
心境思緒。

　　飛機帶給我們的啟示，並不在於形體造形的創意；首先
要理解的是飛機不是鳥或蜻蜓，而是飛行的機器；飛機帶給
我們的啟示，在於如何運用邏輯明確地闡述問題而後將其順
利解決的過程。在當前的時代中，只要問題被明確闡述提
出，就一定能找到解決方案。

　　可嘆關於住宅的問題，卻仍未被明確闡述提出。◆a

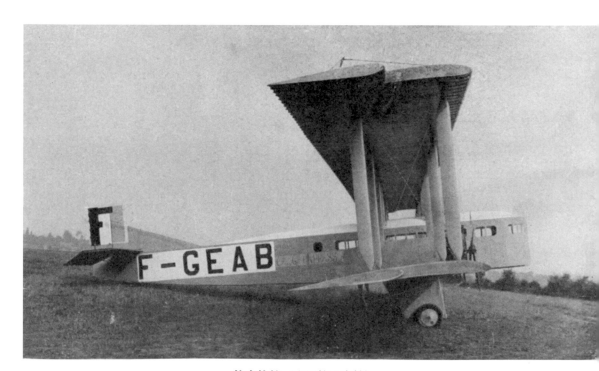

航空快捷（審譯按：客機）。

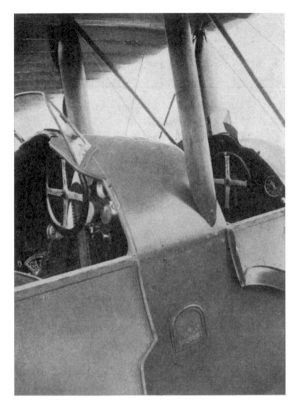

法曼（Farman）航空。

如今比較年輕的建築師當中，盛行著一種老生常談：認為*必須把結構突顯出來*。

另有一種人云亦云，是他們認為*當一件東西滿足某種功能需求時，它就是美的*。

容我反對！突顯結構對於想要炫耀能力的國立工藝學院（Arts et Métiers）學生來說，或許不錯；畢竟，上帝不也突顯了我們的手腕和腳踝，……但其他部分呢？

在此我們首先應當釐清因果時序：當一件東西滿足某種功能需求時，它還稱不上美，而是僅僅滿足了我們心靈的部分需求、最基本的需求，是讓後續精神滿足（審譯按：指美的感動）成為可能的必要條件（審譯按：卻還不是

布雷里歐（Blériot）**33 型**，豪華運輸機，艾博盟（Herbemont）工程師設計。

美的感動本身）。

　　建築的意義和目的，可不僅僅在突顯結構或滿足功能需求（功能需求這裡指的是狹義上的功用、機能和便利性，審譯按：現代用語會說「機能性」）。◆b「建築」是藝術的極致，它臻至柏拉圖式的理型（審譯按：建築能以純思想的型態存在，即便沒有蓋出來，構想仍永恆存在），是**數學秩序、哲學思辨**，並藉由動人的比例令人感知和諧。這才是建築的**終極意義和目的所在**。◆c

◆b
勒・柯比意認為，建築只滿足機能需求還不夠，還必須滿足美學標準。飛機面對重力、風力、結構、機能，把所有的事情整合在一起。
所以，飛機是尖端科技的產品，充滿了結構性、機能性、形體性。當代的飛機，已經整合了各種不同的元素，為什麼建築師視而不見？
在本章節中，特別舉飛機的案例，證明只要正確闡述提出問題，就能找到解決方案。
所以本章節就詳述提出建築該解決的問題，從住宅、門窗、水電、房間、家具、掛畫方式……等等，並擬出住家解決方案《居家住宅手冊》（參見 p.163）。

卡普羅尼（Caproni）航空，三重三翼水上飛機，馬力 3000 匹，乘客可達一百名。

❋

　　讓我們再回到因果時序的推演。

　　如今人們之所以覺得必須尋求另一種建築，一種更為明亮純淨的有機體，正是因為在目前的狀態下，建築無法給我們有如數學秩序般的安定感，

◆c
這一段「建築的終極意義」是頗具科學與美學的名言，我卻認為是本書對「建築」最經典的註解。
勒‧柯比意認為，能回應需求的東西，便是最真實的美。由此可見，他把「滿足機能」當作建築最基本的工作，而不是最終目標。
多數人沒有認清楚這個事實，而一味追求機能，造成了後來現代主義的墮落與迷失。
除了機能以外，勒‧柯比意認為，建築必須透過極其高明的手法，呈現出另一種理想的面貌，這便是藝術價值所在。

卡普羅尼航空，三翼機，馬力 2000 匹，可載客三十名。

建築也不再符合人們的需求，已經成為沒有任何建構的建築（審譯按：意指當時建築毫無思想上的創新）。情況極端混亂：現今的建築已無法為當前的住宅問題提供滿意答案，對事物的結構也毫無理解。現今的建築就連最根本的需求都無法滿足，更別說是帶來和諧或美感這些更高層次的情感。

　　當今的建築並無法達到居住問題的充分必要條件。

　　事實上，住宅的問題先前並未被提出來。戰爭並未像對飛機產業那樣，為建築界帶來正向的激勵督促作用。

　　或許有人會說，戰爭沒能辦到的，如今和平辦到了：法國北方（le Nord）的重建使得建築的問題終於被提出來了。可我們卻偏偏如同被徹底繳械一般，完全不知道該怎麼使用現代的建造方式，包括建築材料、建造系統，就連對居家的觀念也付之闕如。當工程師正忙著建造水壩、橋梁，郵輪、礦

航空快捷客運，「巴黎－倫敦」只需兩小時。

場和鐵路，建築師卻還在睡覺。

於是，法國北方的重建已經延宕兩年了。直到最近，大型企業的工程師才擔起了住宅的問題，至少是其中關於建造的部分（建築材料和建造系統）[1]。**至於對居家住宅的構想，仍有待建築界去界定。**

飛機的案例，證明只要正確闡述提出問題，就能找到解決方案。期望人類能像鳥兒一樣飛翔，是飛行問題的錯誤闡述，就因為這樣，克雷芒·阿德爾（Clément Agnès Ader，法國工程師，航空業先驅，1841-1925）發明的「蝙蝠」終究無法飛離地面。要發明飛行機器，得割捨所有不相關的經驗記憶，純粹

1　1924 年。工程師被擊敗了。他們的意見沒人理睬，公眾輿論反對，也不接受他們的解決方案。人們因循舊例仍然像從前一樣建造房屋，什麼也沒有改變。法國北方平白放棄了成為戰後最有啟發性新事物的機會。

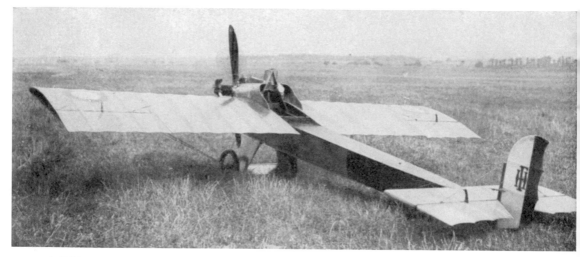

布杭傑（Branger）攝。　　　　　　　　　　　　　　　　**法曼航空，蚊式機。**

從工程力學著手，認真研究升力和推力的原理，才能正確闡述飛行的問題。爾後不到十年，全世界都可以任意飛翔了。

<div align="center">⁑</div>

讓我們好好闡述提出建築（審譯按：該解決）**的問題。**

閉上眼睛，暫時不看現今的狀況。

住宅是什麼？它是防熱、耐寒、遮雨、防盜和確保隱私的掩體。它是接收光線和陽光的容器。它是不同格子的組合，格子分別用來烹飪、工作和度過親密生活。

房間是什麼？它是可以自由走動的一塊面積，有床可以躺下休息，椅子供你舒服工作，一張辦公桌和一些儲物櫃，好讓你迅速收納各種東西到妥當位置。

房間該有幾間？一間備膳、一間吃飯、一間工作、一間盥洗，最後一間睡覺。

這就是居家住宅的標準。

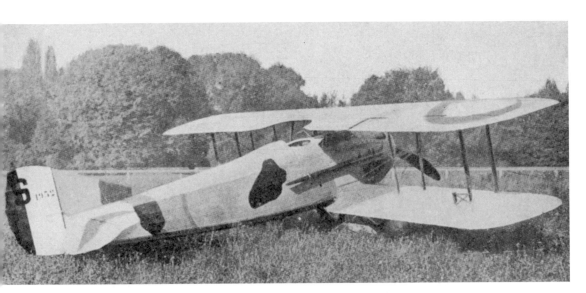

布雷里歐（Blériot）13型：貝許諾（Bechneau）工程師設計。

航空快捷客運，時速 200 公里。

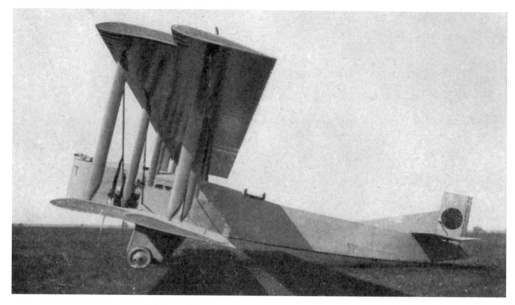

法曼航空，歌利亞（Goliath）式轟炸機。

　　既然如此，為什麼郊區優雅的別墅，頂層仍建成大而無當的斜屋頂？為何為數已經不多的窗戶還要用小窗格？為什麼房子很大，卻盡是鎖上不用的房間呢？為何要用那些帶鏡衣櫥、洗手台和梳妝台？仿造鼠尾卷草形狀裝飾的書櫥究竟有什麼用？邊桌、展示櫃、瓷器櫃、銀器櫃、餐具櫃又有什麼用？為什麼要裝玻璃大吊燈、壁爐、天篷床垂簾？為何要貼那些爭奇鬥艷、滿是織錦緞或五顏六色小圖案的壁紙？

　　你的家裡簡直不見天日。窗戶很難打開，也沒有火車餐車都有的通風氣窗。吊燈或許豔光四射卻無比刺眼。你家的仿石灰泥塑和彩色壁紙既突兀又不協調，簡直和古時候的男僕一樣礙眼。於是我只好把本已打算送你的畢卡索畫作帶回家，因為它會被淹沒在那像舊貨市集一樣雜亂無章的室內擺設中。

　　更何況這一切還花了你至少五萬法郎。

　　何不向房東要求以下這些東西呢？

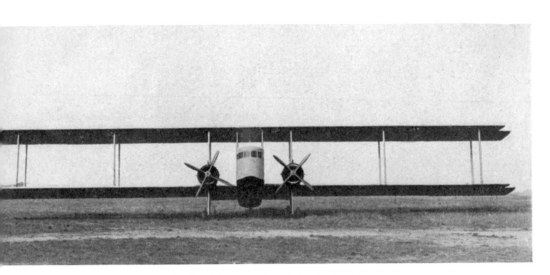

航空快捷客運，法曼航空，歌利亞式客機。

1）臥室裡要有存放內衣和外衣的儲物櫃，是深度一致、高度適中並和「創新牌」（Innovation）箱子一樣實用的儲物櫃。

2）餐廳裡得有收納碗盤、銀器和玻璃杯具的儲物櫃，門要能關得緊密，

又有夠多的抽屜方便迅速整理。儲物櫃還得嵌入牆中，以便桌椅四周有足夠的空間走動，予人寬敞不壓迫的感覺，方能帶來有助於消化的平和心境。

3）客廳裡的儲物櫃可以收納書籍並擺放藏畫及其他藝術品，以免沾上灰塵，房間也空出很多留白的牆面。這樣就可以從儲物櫃取出晚報專欄提到的那幅安格爾（Ingres，法國新古典主義畫家，1780-1867）的畫，如果沒錢也可以用照片來代替掛在牆上。◆d

接著把瓷器櫃、銀器櫃及帶鏡衣櫥，通通賣到那些最近才在地圖上出現的稚嫩國家。那裡正在盛行所謂的「進步」，所以人們恨不得拋棄他們的傳統住宅（包括裡面的儲物櫃等，審譯按：意指作者理想中適合當地的住宅），搬進那些時髦的，有仿石灰泥塑和壁爐的「歐式」（審譯按：意指作者所詬病的）住宅。

再把一些基本原則複述一遍：

a）**椅子是給人坐的**。從五法郎的教堂草編椅，到一千法郎的麥伯樂名牌扶手椅，或是莫里斯牌的躺椅（Morris-chairs），可以用把手分段式調節椅背高度，讓你不管是午睡或工作都能調整到最佳坐姿，還附帶可動式看書架，咖啡架和擱腳蹬板，同時滿足健康、舒適、正姿等需求，一應俱全。反觀你們家裡那些路易十六風格的歐布松王室紡織緞面聊天椅，或塞滿南瓜狀抱枕的秋季沙龍客廳椅，能稱得上是讓人乘坐的機器嗎？老實說，與其坐在那樣的家裡，諸位不如坐在自己的俱樂部、銀行或者辦公室裡，還更舒服些。

b）**用電力提供照明**。不論是隱藏式、擴散式或投射燈都可以。這樣晚上也可以像大白天一樣看得清楚，而且不會刺眼。一個一百燭光的燈泡，重量只有五十公克，反之那些

◆d
這段前面有許多「為什麼？不……！」的質問，以及建議，也是勒·柯比意的革命性觀念，他提出了極端主張，例如：廢除斜屋頂、廢除無用的裝飾、強調大開窗、嵌入式收納設施。
他不僅在此為中下階層發聲，也提出了當時革命性的空間使用概念。繪畫是供人觀看沉思的，牆上只掛上自己想看的那一幅畫，傳達高雅留白的美學概念。

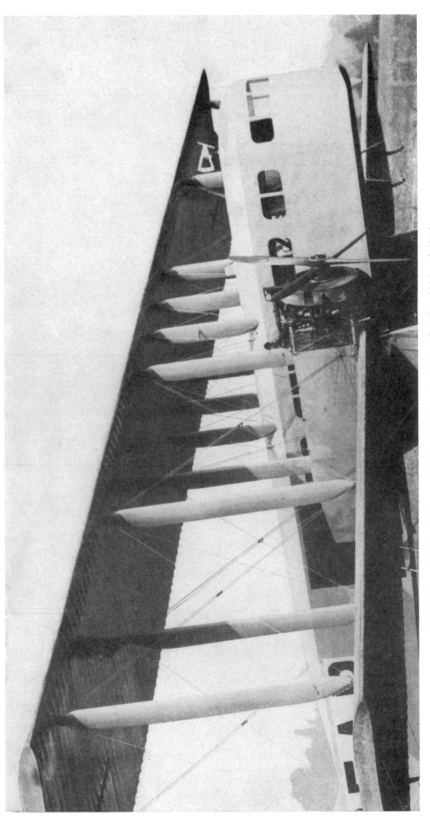

法曼航空，歌利亞式客機。「巴黎—布拉格」六小時，「巴黎—華沙」九小時。

沒有正確闡明問題的下場：

視而不見的眼睛……

法曼航空。

裝滿吊飾的大吊燈，重量可以達到一百公斤，大到占滿房間的整個中央，還有蒼蠅在上面大便，非常難以保養。晚上還會讓你的眼睛很痛。

c）窗戶的功能是調整透進微光、大量採光或完全不透光，並讓人觀賞戶外景觀的。臥室的窗戶，應該要能密閉遮光，又可以隨意開啟。現代化的咖啡廳有著寬闊的落地窗及遮陽簾，既可以密閉關起，也能用旋轉把手讓它捲入地下，讓窗戶完全敞開。火車內的餐車窗戶，裝有小型玻璃窗通風孔，可以通點微風、快速通風，或完全不通風。聖戈班（Saint-Gobain）製造的大片平板玻璃，取代了紅心厚玻璃和鑲嵌玻璃。還有一種可以升降的百葉窗，葉片可以一點一點地放下，也能改變葉片間距來控制採光。儘管有這麼多新發明，建築師們卻依然只用仿古樣式如凡爾賽式、貢比涅式、路易 X 式、路易 Y 式和路易 Z 式等，根本關不緊且窗格極小的窗子；難以打開也就算了，百葉晴雨簾還裝設在窗外，如果傍晚下雨，要將其拉開或關上還得淋雨。

d）繪畫是供人觀看沉思的。無論是拉斐爾、安格爾或畢卡索的畫，都值得駐足欣賞沉思。就算買不起拉斐爾、安格爾或畢卡索的真跡，翻拍照片或複製畫也很便宜。而要好好欣賞思索一幅畫，必須把它掛在適合的地方，而且要營造出靜謐的氛圍。真正的繪畫收藏家會把藏畫存放在儲物櫃裡，牆上只掛上他最想看的那一幅畫；反觀諸位家裡的牆面，簡直就像集郵冊的頁面般雜亂無章，蒐集的還盡是沒有價值的郵票。

e）住宅是給人住的。這是再簡單不過的真理，有人聽到卻說：「不可能！」，也有人說「對啊！」，還有人說：「你就是個天方夜譚的理想家！」

說真的，現代的男人在家裡感到窮極無聊，所以寧可去俱樂部；現代的女人只要走出小會客廳在家裡也是無聊難耐，所以寧可去參加下午茶會；現代男女在家裡都覺得很悶，所以寧可去舞廳。至於經濟拮据的人則沒有俱樂部，夜晚只能擠在吊燈下，因為害怕在堆滿家具的住家迷宮裡穿行，畢竟那是他們所有的財產和驕傲。

當前的住宅平面完全沒有為居住者設想，而是被設計成像家具倉庫。這種設計很適合巴黎聖安托萬社區（Faubourg Saint-Antoine，家具商聚集區），

對一般民眾來說卻是傷害。它扼殺了家庭精神；使得居住者沒有家庭也沒有孩子，因為生活其中實在太艱難了。

在此建議戒酒聯盟和抗衡少子化聯盟，實在應該向建築界發出強烈呼籲，他們應該印製《居家住宅手冊》分發給所有家庭主婦，並且要求那些建築藝術學院的教授們辭職下台。

【居家住宅手冊】

請務必要求盥洗室要有良好採光，而且要是公寓裡最大的房間之一，例如用原本的會客廳來改就不錯。其中一面牆得全是窗戶，如果可能，用落地窗通往做日光浴的陽台更好；此外還得配有陶瓷洗手台、浴缸和淋浴間，健身器材等。

相鄰的房間要設置為更衣室[2]，讓你可以在裡面穿脫衣物。不要在臥室裡穿脫衣物，那樣既不衛生，又會把臥室弄得雜亂令人不適。更衣室裡要安裝收納內衣和外衣的櫃子，高度不得超過 1.5 公尺，並得有抽屜和掛衣桿等設施。

要求一間寬大的客廳，用以取代好幾個小客廳。

臥室、大客廳和餐廳裡的牆面請要求留白。用嵌入牆中的置物櫃來取代那些昂貴、占空間並且需要打理維護的家具。

要求打掉所有仿石灰泥塑，換掉風格可議的所有鑲嵌玻璃門。

如果可以，請把廚房設置在房屋頂樓，防止氣味飄散到屋內。

要求房東把不做仿石灰泥塑和壁紙壁氈窗簾省下的預算，拿來裝設電氣化隱藏式或者擴散式照明。

2　我不知道為什麼「更衣室」這個字眼，如今被某些人拿來指稱廁所；用灌腸當作治療的舊時代早就結束了。

要求他提供吸塵器。

要就買實用的家具，絕不買裝飾性的家具。記得去古老城堡裡見識古代國王的低俗品味。（審譯按：並引以為戒）

牆上只掛少量的繪畫，非好作品不掛。如果沒錢買畫，買好畫的照片來掛。

把你的收藏品放在抽屜或儲物櫃裡。務必尊重真正的藝術品。

留聲機和自動鋼琴可以為你正確演奏巴哈的賦格，讓你不必到音樂廳，既能避免患上感冒，也不必忍受音樂大師的脾氣。

要求在每個房間的每扇窗戶上方安裝氣窗。

告訴你們的孩子，唯有採光好、地板和牆面都乾淨的住宅才適合居住。為了保持地面整潔，避免使用家具和東方地毯。

要求你的房東，每棟公寓都要配有汽車、自行車或摩托車車庫。

要求使用頂樓原本的傭人房。別讓你的傭人居住在頂樓。

自己租公寓時，選擇面積比原先跟父母同住時小一倍的公寓。想想你可以省下多少動作、多少命令和多少煩惱。◆e

☆☆

結論：每一個現代人都對工程力學有一定程度的體會。對工程力學的體會來自於每個人的日常生活經驗。人們尊重、感激並崇尚工程力學。

工程力學本身便蘊藏經濟法則的成分，會針對不同解決方案進行篩選。因此，對工程力學的體認，同時也是一種道德體認（審譯按：因為科學是實證有效的、是不浪費資源的、是經濟的）。

聰明、冷靜、沉著的人發明了飛機。

誠徵聰明、冷靜、沉著的人來建造住宅，並對都市進行規畫。◆f

―――――

盧舍（Loucheur）和博內維（Bonnevay）部長提出了一項法案，旨在從 1921 年到 1930 年的十年內，建造 50 萬套評價且適宜局住的住宅。

計畫中的財務預測乃基於每棟房屋 15,000 法郎[3] 的成本價。

然而，若以那些墨守成規的迂腐建築師所提供的數據來看，最小的住宅實際造價至少都要 25,000 ～ 30,000 法郎。

因此，為了實現盧舍計畫，建築師必須打破陳規舊例，理性過濾過去的所有經驗，然後像航空工程師提出問題的方法一樣，量產化供人居住的機器。

◆ e

在這份「居家住宅手冊」中，他特別建議公寓裡最大的房間作為盥洗空間，並配置日光浴的陽台及健身器材，對當時巴黎狹窄的居住空間及衛浴設施而言，不是一般人可以擁有的。

他建議將廚房設於房屋頂端以避油煙，但這項建議在當時法國的民情及生活習慣，既古怪又不切實際。

但提到傭人房不要像巴黎奧斯曼式的建築放在頂層閣樓，這一段主張是提倡方便實用原則的重要論述。

◆ f

勒・柯比意在此解釋多項居住的基本原則，譬如椅子是「給人坐的」、「住宅是給人住的」……等等，這些再簡單不過的真理，卻被人誤解他是個天馬行空的空想家。

但最後，他藉由飛機的發明，堅持自己的信念，認為同樣具有聰明、冷靜、沉著的人才能對城市的規畫有所貢獻。

3　1924 年補記。如今的造價，已來到 28,000 ～ 40,000 法郎。

德拉芝（Delage）汽車，前剎車。

如此精確而潔淨的製作加工，並不是始於機械工業才產生的新訴求。實則菲迪亞斯（Phidias）早已追求著相同的感受；帕德嫩神殿的細緻柱頂便是最好的證明。埃及人在琢磨金字塔時也是如此。這是因為當時人們的行為受到歐幾里德（Euclide）與畢達哥拉斯（Pythagorean）的引領。

視而不見的眼睛……

III

汽車

想要追求完美，必先試圖確立標準（standarts）。
帕德嫩神殿就是根據既定標準建造而成的傑出作品。
建築是根據標準行事。
標準是邏輯、分析和深入研究的產物。唯有在正確闡明的問
題之上才能確立標準，並藉由試驗得到確認。

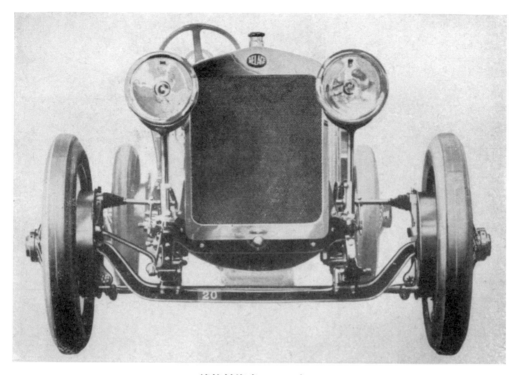

德拉芝汽車，1921 年。

如果面對住宅或公寓的問題也像解決汽車底盤問題一樣進行研究，我們的住宅就會快速地改善轉變。如果住宅也像汽車底盤一樣工業化量產，許多出乎意料卻健康且合理的形體將出現，新的美學也將以非常精確清晰的方式形成論述。

　　如今有一種新精神：是由清晰明確的觀念所引導的建設精神，是一種集大成的時代精神。

　　　　——摘自《新精神》綱領，《新精神》第 1 期，1920 年 10 月出刊

想要追求完美，必先試圖確立標準。

帕德嫩神殿就是根據既定標準建造而成的傑出作品。在其動工前一百

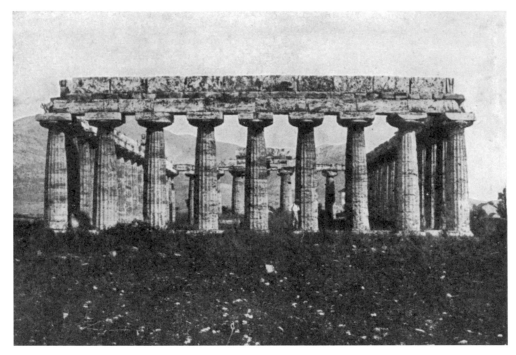

帕埃斯圖姆（Paestum）神殿，公元前 600 至公元前 550 年。

年，希臘神殿的所有構成元素，就已經完備並成為標準。

　　標準一旦確立，競爭就會馬上出現，而且非常激烈。這有如一場比賽，為了取得勝利，無論是就整體或每一個細節，你都要在所有地方勝過對手。

圖片來自《汽車生活》（*La Vie Automobile*）雜誌。

宏貝汽車，1907 年。

阿爾伯‧摩洪榭（Albert Morancé）攝。　　　　帕德嫩神殿，西元前 447 至 434 年。

於是人們開始對每個細節進行深入研究。進步於焉產生。

　　對人類的工作來說，標準，是必要的秩序。

　　標準建立在穩固的基礎之上，而不是任意獨斷，是基於客觀事實和通過

德拉芝汽車，超跑，1921 年。

歐獎方車體設計，**伊斯巴諾—瑞莎**（Hispano-Suiza）**車型**，1911 年。

分析及實驗千錘百鍊的邏輯來確立，才具有可靠性。

舉例來說，每個人都有同樣的生理結構和功能，也都有相同的需求。

社會契約會隨著時間和世代的推演更替而演變，產生階級、功能和標準化的需求以及相應產生的標準化產品。

住宅對人來說是必需品。

繪畫對人來說是必需品，滿足的是人精神層面的需求，而這種需求是取決於情感的標準。

實則所有偉大的藝術品，都是基於一個或數個重要的心靈標準之上，譬如：

《伊底帕斯王》（*Œdipe*）、《菲德拉》（*Phèdre*）、《浪子回頭》（*l'Enfant Prodigue*）、《聖母像》（*les Madones*）、《保羅與維吉妮》（*Paul et Virginie*）、《腓利門和博西》（*Philémon et Baucis*）、《窮漁翁》（*le Pauvre Pêcheur*）、《馬賽曲》（*La Marseillaise*）、《嫚德隆，給我倒杯酒》（*Madelon vient nous verser à boire*）等等。

比尼昂（Bignan）跑車，1921 年。

　　所謂確立標準，就是要針對一個問題，發掘出所有合理可行的可能，然後從中歸納出一種公認合乎功能需求的典範，能夠用最少的資源、勞力、材料、言語、形體、色彩和聲音，達到最高最佳的功效。◆a

　　汽車是一種功能簡單（行駛），但製造目標複雜（舒服、耐用、美觀）的物品，這也使得汽車工業必須進行標準化。所有汽車都有相同的基本架構，然而眾多汽車製造廠間無止境的競爭，卻迫得每一家都想要把對方比下去，因此在達到單純實用性的標準之外，還要額外追求一種完美、一種和諧，甚至表現出一種美感。

　　風格就是這樣誕生的，是一種所有人都感受到並且一致認可的完美狀態。

　　標準的確立，得要遵循理性的程序，對理性的元素加以組織。因此，物體的整體外觀不是預先構想好的，整體

◆a
勒・柯比意在這一章談的是「標準」。標準是必要的秩序，並舉例偉大的藝術品都取決於心靈標準。他甚至確立什麼才是標準。
汽車帶給人們的啟示，則是大量生產。
他認為人們的住宅問題與汽車問題是一樣的，都要回應多數人的應用需求。建築師必須要面對這個問題，產生一個設計的思考邏輯，最後產生一個解決方式，這就是創作。

阿爾伯・摩洪榭攝。　　　　　　　　　　　　　　　　　　　　　帕德嫩神殿。

神殿的標準逐漸成形，層次也從建造提升為建築。百年後，帕德嫩神殿確定成為該類型建築的頂峰之作。

外觀其實是理性思考流程的結果。就算這結果第一眼看上去可能令人感到奇特，但它卻是理性來看唯一可能的答案。（審譯按：意思類似福爾摩斯的名言 "When you have eliminated all which is impossible then whatever remains, however improbable, must be the truth."）

　　舉例來說，阿德爾就是因為預先想好要模仿「蝙蝠」的外觀，所以他的飛行器飛不起來；反之萊特（Wright）或法曼（Farman）直接運用工程力學發明可以產生升力的飛機翅膀，雖然模樣古怪、令人困惑，但卻能飛。標準就此確立。爾後，眾人所做的都（只）是運用標準或對其進行調整精進。

　　最早的汽車，不論生產方法或板金車體，都是依照（馬車的）古法製作。

阿爾伯‧摩洪榭攝。　　　　　　　　　　　　　　　　　　　　帕德嫩神殿。
每個局部都起到決定性作用，顯示出最大限度的精確，最大限度的表現力，比例清晰可見而且
絕對精準。

想當然耳，完全不符合汽車的移動模式和快速移動時的空氣
動力學。一旦人們開始研究空氣動力學，汽車的標準便得以
確立，而後只須根據兩種不同製造目標進行調整：如果追求
的是速度，就把較大的量體置於前端（賽跑車）；追求的若
是舒適，就把較大的量體置於後端（豪華轎車）。然而不論
是前者還是後者，都已經和慢速移動的馬車八竿子打不著關
係。◆b

　　人類文明正在進步。歷經了農民、戰士和神父的年代，
它形成了名符其實的文化。文化是取捨的結果，而取捨意味

◆b
物體的整體外觀是
初始的構想，依理
性思考的結果，可
能看起來很怪，當
排除所有不可能原
因，剩下的一切，
無論多麼不可能，
卻一定是事實。
現代的汽車不需要
再仿照古老馬車的
形式。汽車的形狀
是根據功能的需
求，而不是承襲古
典的樣式。勒‧柯
比意認為建築也應
是如此。

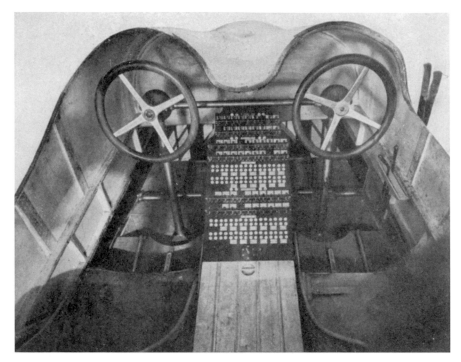

卡普羅尼航空，三重三翼水上飛機。
如圖所示，單單是正確闡明問題，便能創出富有造形的有機元件。

著捨棄、修剪、清洗等手段，才能讓根本核心清晰可見地裸露出來。

從羅馬風小教堂的原始風格樣式，到巴黎聖母院、榮軍院和協和廣場（la Concorde）；建築不斷追求更純粹、更細膩的感受，捨棄了裝飾，也學會運用比例和尺度；建築進步了；從原始的滿足（裝飾），提升到更高層次的滿足（數學）。（審譯按：意指運用幾何、比例等產生的美感。）

如果說布列塔尼式（Bretagne）櫥櫃依然存在於布列塔尼，那是因為布列塔尼人還待在那非常偏遠、一成不變的地區，大部分時光也仍花在捕魚和畜牧上。但是住在巴黎豪宅中的上流社會紳士，不該躺在一張布列塔尼式的床上睡覺；擁有豪華轎車的紳士，也不該躺在一張布列塔尼式的床上睡覺，以此類推。只要意識到這件事，做出合乎邏輯的推論就對了。遺憾的是，許多擁有豪華轎車的人，還是睡在布列塔尼式床上。

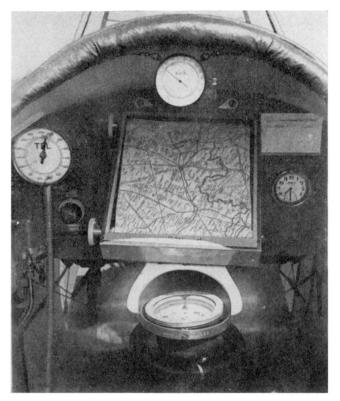

卡普羅尼航空，偵查機。

平庸的詩只存於文字之間。以事實表現詩意卻更強而有力。將富有意涵的
事物巧妙安排呈現，詩意便油然而生。

　　每個人都滿懷理念和熱忱地高呼：「轎車標示著屬於我
們時代的風格！」言猶在耳，古董商卻仍生產銷售著布列塔
尼式的床。

　　該是時候把帕德嫩神殿和汽車拿來相提並論，讓眾人認
清兩者不過是分屬不同領域的兩件傑作，只不過前者早已登
峰造極，而後者仍在不斷進步。如此一來汽車的位階就提升
了。接著就可以拿我們的房屋和宮殿，來和汽車互別苗頭了。
一比之下就會發現，糟了，怎麼什麼都不對勁？原來，我們
的車子達到了帕德嫩神殿的境界，而住宅卻完全沒有。◆c

◆c
本段講「文明」。
勒‧柯比意認為，
秩序化的滿足，就
是文明。他也諷刺
人們的懷舊心態。
帕德嫩神殿在處理
結構上的問題、空
間中的陽光問題
時，建造了拱廊
（Arcade）、雕刻了
溝槽來應對，也創
造出光影的美感。
勒‧柯比意巧妙地
接連兩頁（p.172、
173），把帕埃斯
圖姆神廟、宏貝汽
車、帕德嫩神殿，
以及德拉芝超級跑
車並列，以說明在
不同時代，偉大創
作者都在建構標準
邏輯與追求完美，
才能創造出傑出作
品。
帕德嫩神殿與製造
汽車相同，是在
「想像力和冷靜理
智」的心理狀態下
所產生出來。如同
機械一樣，是從生
產製造技術的發展
中，形成一種完美
的產物。

貝朗杰（Bellanger）**汽車**，車廂內裝。

　　住宅的標準是實用層面的，也是建造層面的。這在前面關於飛機的章節中曾經試圖闡明。

　　盧舍（Loucheur，1872-1931，法國企業家、政治人物）推出的政策，計畫在十年內建造五十萬戶住宅，其或將為工人住宅確立標準。

　　家具的標準正藉由辦公家具製造商、旅行箱製造商，以及鐘錶製造商等行業的努力，在進行各式各樣的實驗創新。方向對了，只要繼續走下去就好：這是工程師的工作。所有那些關於所謂獨一無二的物品和藝術家具的鬼扯，都是錯的，只是暴露出這些人對當今時代的需求有多麼可悲的誤解：椅子不是藝術品；椅子沒有靈魂；它是給人乘坐的工具。

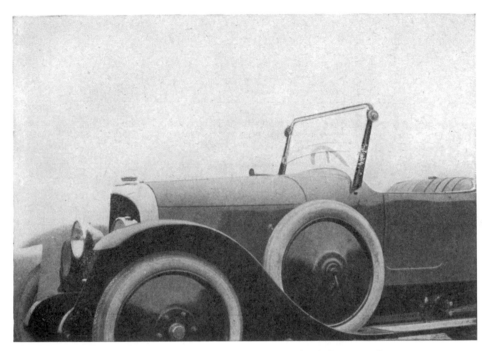

瓦贊（Voisin）汽車，魚雷式（Torpédo）跑車，1921 年。

要評定一位男士是否確實高雅，遠比評定女士高雅與否來得容易，因為男士的服裝已經標準化了。菲迪亞斯與同時期的建築師伊克蒂諾斯（Ictinos）和卡利克拉提斯（Callicrate），並駕齊驅甚至更傑出是無庸置疑的事實，因為當時的神殿都屬於同樣的類型，然而卻只有帕德嫩遠遠勝過其他所有神殿。

在文明高度發展的國家，藝術表現在真正的藝術品中，亦即呈現在純粹、不帶任何功能性的繪畫、文學或音樂作品裡。

任何人類活動，都需要獲得外人一定程度的興趣來予以支持，美學領域中尤其如此。至於興趣，可以是感官層面的，也可以是知性層面的。

裝飾和顏色都屬於感官層面，是較為低層次的滿足，比較適合單純的民族、野人或鄉下人。

體會和諧與比例，需要動用智慧，所以能吸引文明人。鄉下人熱愛裝飾，也喜歡畫壁畫。文明人則穿著剪裁合身的英式禮服，並擁有畫作和書籍。

裝飾，是「必要的多餘」，能滿足低俗的人；

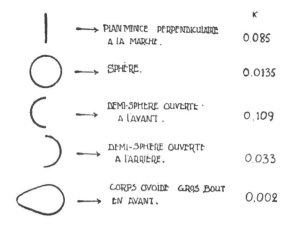

	K
PLAN MINCE PERPENDICULAIRE A LA MARCHE.	0.085
SPHÈRE.	0.0135
DEMI-SPHÈRE OUVERTE A L'AVANT.	0.109
DEMI-SPHÈRE OUVERTE A L'ARRIÈRE.	0.033
CORPS OVOIDE GROS BOUT EN AVANT.	0.002

錐形物具有最佳穿透力，這是實驗和計算的結果，也驗證了自然界的創造，如魚、鳥等。實驗性應用：飛船、賽車。

確立標準的過程。

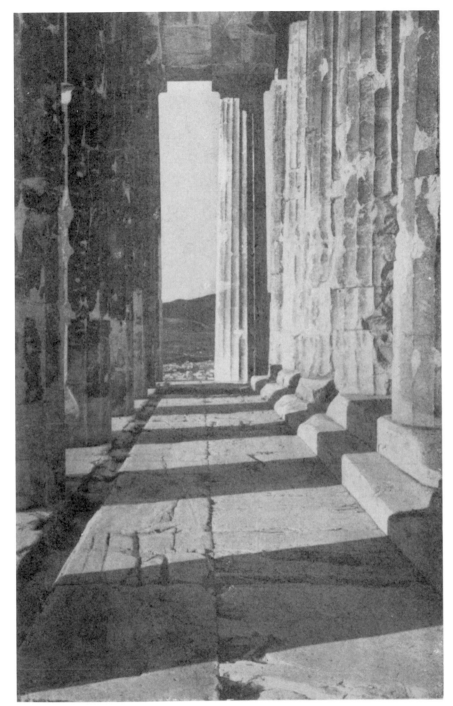

阿爾伯・摩洪榭攝。　　　　　　　　　　　　　　　　　　　　　　　　**帕德嫩神殿。**

菲迪亞斯在建造帕德嫩神殿時，並非單單是一個建造者、工程師或繪圖師的角色。當時神殿的所有構成元素早已存在。但他卻讓所有元素更趨近於完美，是傑出的心智表現。

比例，也是「必要的多餘」，滿足的是高雅的人。

在建築中，要使人產生足夠的興趣，必須藉由房間、家具的組合和比例來辦到，而這正是建築師的任務。至於美呢？它是無法事前去估計的，只能去確保美最重要的基礎要素都在：精神方面的理性滿足（功能、經濟）；以及立方體、球體、圓柱體、圓錐體等形體的運用（感官上的滿足）。如果以上一應俱全……無法事前去估計的東西（審譯按：意指「美」），造就美的那些關係比例就會出現：這是天賦、創造的天賦、造形的天賦、數學的天賦，是令人感知到秩序、一致的能力，是按照明確的法則，組織所有讓人在視覺上感到興奮和滿足的事物之能力。

於是，各式各樣的感受產生了；喚起了有文化素養的人對他的所見、所感及所愛的回憶；讓他無法自己，再次感受到如戲人生中的那些情感動盪：那是自然、人類和世界所產生的共鳴。

在這個科學、抗爭和戲劇兼容並蓄的年代，個體無時無刻不受到強烈的震撼，帕德嫩神殿有如一件活生生的作品，充滿各種宏偉聲響。它無懈可擊的構件數量之多，表明了當人類全神貫注於一個已徹底明確闡述的問題時，可以達到多麼完美的境界。它的完美是如此超群，以至於放眼當下只能找到極少數感受體驗能與之比擬，而後意想不到地發現當代或許只有機械工程力學的產物，能帶給我們類似的完美感動；的確，當代唯有這些令人印象深刻的巨大機器，在我們看來是當前人類活動最完美的成果，堪稱是我們文明少數真正成功的產品。◆d

菲狄亞斯（Phidias，審譯按：約西元前 480-430 年，古希臘雕刻師，帕德嫩神殿之雅典娜神像為其作品）應當會喜歡生活在現今這種注重標準化的時代中。他應該會預見其成功的可能性，甚至是必然性。菲狄亞斯若能親眼看到我們的時代，必將見證這時代的努力所帶來令人信服的成果。不久之後，他就會在當代再次複製帕德嫩神殿的成功經驗。

✵✵

建築是根據標準行事。標準是邏輯、分析和深入研究的產物。唯有在正確闡明的問題之上才能確立標準。建築意味著造形的創造、心智的抽象思考，是高層次的數學。建築是種非常崇高的藝術。

由選擇的法則（la loi de sélection，審譯按：這裡應是指物競天擇）所強加的標準，是一種經濟和社會的必然。和諧是與宇宙的規範達成一致的狀態。美主導所有事物，它純粹是人類的創造；只有對於心靈高尚的人來說，它才是不可或缺的「必要多餘」。

<div align="center">☆☆</div>

不過，想要追求完美，必先試圖確立標準。

◆ d
勒・柯比意認識到，靠舊思想和舊的批評法則，是無法欣賞這種新建築的。要想欣賞這種新建築，就必須建立一種新的批評法則和系統。

他做到了這一點，而且是以一種極其天才的方式做到的：首先，他在「工程師的美學」和「建築師的美學」之間作了明顯的區別和比較，繼而把對這種新建築形式的需要，歸結為時代的經濟法則和宇宙規律的需要，把舊的學院藝術與落後、虛偽和因循守舊相提並論。這樣一來，「新建築」不僅成為時代的代言人，且與傳統藝術徹底分離。

當然，他並沒有停留在對新舊藝術作形式的比較上，還繼續提出了區別新建築和舊建築的一個簡單、具體和有說服力的例子，亦即：你要像喜歡郵輪、飛機和汽車那樣去喜歡新建築，並歸結為一句簡潔有力的口號：「住宅是居住的機器」。

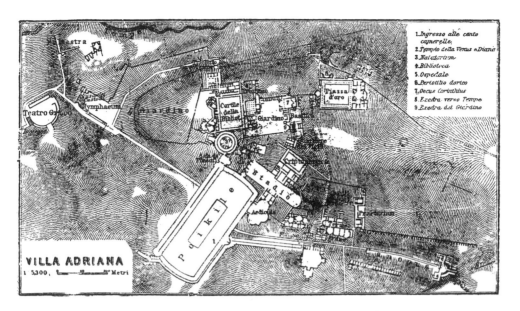

1. Ingresso alle cento camerelle
2. Tempio della Venus e Diana
3. Natatorium
4. Biblioteca
5. Ospedale
6. Peristilio dorico
7. Decus Corinthius
8. Exedra verso Tempe
9. Exedra del Giardino

哈德良別墅，蒂沃利（Tivoli）近郊，西元 130 年。

建 築
｜
羅 馬 的 啟 示

建築，就是利用原始材料，創造出令人感動的關係比例。

建築超乎功能性的事務之上。

建築是造形藝術。

建築蘊含條理有序的精神、一致的意圖及對和諧比例的敏銳；建築就是處理「數量」相關的問題。

（審譯按：建築師的）激情能活化沒有生命的石材，使其發揮戲劇性的效果。

人們運用石頭、木頭、水泥，造出了房子和宮殿。這就是建造。是獨創性的發揮。

突然間，你的作品觸動了我的心，讓我感到舒服、幸福，於是我脫口而出：「好美！」這就是建築。這就是藝術。

若你幫我蓋的房子很實用，我會向你道謝，就像向鐵路局及電信局的工程師們道謝那樣。不過，你還未能感動我的心。

然而，試想一道牆以令人動容的秩序排列向天空伸展，頓時我領會了你的設計意圖。無論你當時的心境是溫柔或是粗暴、迷人或者高貴，你所運用的石頭都會告訴我。於是我被吸引而駐足觀望，注視著一件傳達某種想法的東西。僅憑一些彼此間相互連結的多面形體，便能使人對這想法了然於心，毋需任何言語或聲響。這些多面形體在光線下清晰可見，而它們彼此之間的關係，未必講求實用性或想描述什麼。它們是源自心靈的數學幾何創作。它們是建築的語言。運用本來沒有生命的材料，以或多或少功用性的計畫為引，再從中跳脫，最終造出栩栩如生的動人關係比例，這就是建築。◆a

———

羅馬的風景如畫，光線美得讓萬物增色。羅馬也是個大市集，什麼都有得賣，包括當地民眾的生活必需品、童年的玩具、戰士的武器、祭司的舊袍、波吉亞（Borgia，文藝復興時期義大利的顯赫世家）坐浴桶和探險家帽子上的羽毛飾品。但在羅馬，醜陋的東西也到處都有。◆b

拿羅馬人跟希臘人相比，一定會覺得前者的品味欠佳，不管是古羅馬時期（Romain-romain，西元前八世紀～西元後五世紀）、儒略二世（Jules II，十五世紀文藝復興時期羅馬教

◆a
接下來以「建築」為題，一連三章，重複同樣一段關於建築藝術超越實用性而具有感人力量的陳述，是勒·柯比意強調的建築藝術主張。
這一段攸關「建築」的條列式宣言，可以說是本書的核心思想。
他認為，建築的實用性，不過是基本的需求，能「觸動心靈」給人舒服幸福，才是建築真正的存在價值。

◆b
勒·柯比意在1907年9月，在他的老師鼓勵下，和好友雷歐·貝漢（Leon Perrin）花了五個多月，從柏林一路東行，走訪了布拉格、布達佩斯、布加勒斯特、君士坦丁堡，再轉向南方，從雅典，到龐貝、羅馬。1911年，他再次旅行。羅馬給他的第一印象是什麼？和希臘相比，是「低俗的品味」。在他眼中，羅馬的低俗品味，是一座不美的城市，不管是從世紀前的古羅馬、文藝復興時期的羅馬教宗、甚至到義大利國王，過於繁複裝飾的建築，被他認為過於浮華、擁擠、毫無美感可言。

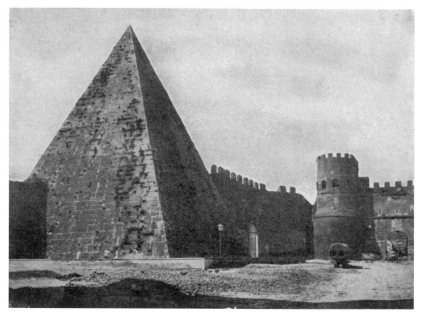

塞斯提伍斯金字塔（Pyramide de Cestius），西元前 12 年。

宗）或維克多·伊曼紐三世（Victor-Emmanuel，義大利國王，1900-1946 在位）都令人不敢恭維。

古羅馬城被過窄的城牆圍住，是個擁擠不堪，不能說美的城市。文藝復興時期的羅馬，曾數度盛行浮誇之風，其遺跡遍布城中四周。在伊曼紐三世治下的羅馬則忙於蒐集、分類標記和保存遺產，彷彿要把都市的現代生活安插在一座博物館的走廊中。這位國王還在羅馬市中心，卡比托利歐廣場與古羅馬廣場（Forum）之間，立了一座伊曼紐二世的紀念碑（維克多·艾曼紐二世紀念堂），然後宣稱這樣是「羅馬正統」……這項工程耗時四十年（審譯按：其實是 1885-1935，五十年），建得奇大無比，還用了白色大理石！

說實在，羅馬實在堆滿了太多東西。

I
古羅馬

古羅馬致力於征服並統治世界。羅馬擅長策略、後勤、律法，這都是源於秩序的精神。實則要管理一間大企業，必須採用一些基本、簡單、無可爭

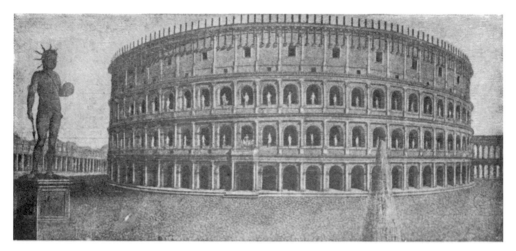

羅馬競技場，西元 80 年。

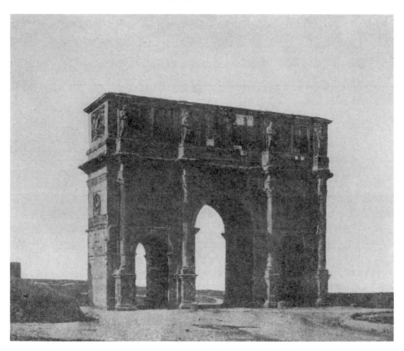

君士坦丁凱旋門，西元 315 年。

議的原則。羅馬所建立的秩序是簡單且絕對的。如果說它有點粗暴，那也沒辦法甚至可能是故意為之。

羅馬對於主宰和組織有著強大的欲望。然而就古羅馬的建築來說，能做的實在不多，因為城牆圍的空間過窄，只好堆疊建造十層樓的房屋，也就是古代的摩天大樓。古羅馬廣場也必然醜陋，就像德爾斐聖城（ville sainte de

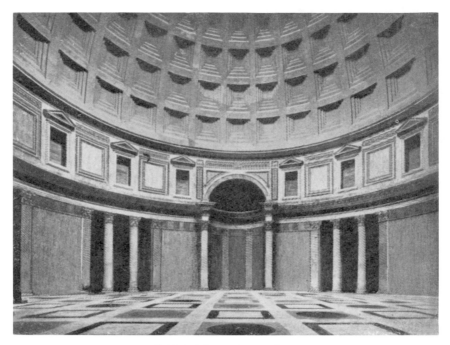

萬神殿內部，西元 120 年。

Delphes）內雜亂無章的情形一樣。要說有什麼城市規畫或整體布局？恐怕還
談不上。

　　相較於羅馬請看看龐貝（Pompéi），它那筆直（rectitude）格狀的布局
實在令人動容。羅馬人征服了希臘之後，果然以其野蠻沒有素養的品味，
認定科林斯柱式（corinthien）比多立克柱式（dorique）漂亮，只因前者的
裝飾更為豐富。於是羅馬大量使用莨苕葉形花紋裝飾的柱頭（chapiteau d'
acanthe），以及裝飾得毫無節制也毫無品味的柱頂線盤！不過，雖說大量沿
用希臘元素，但之後將看到表面底下仍有典型的羅馬要素。說穿了，羅馬人
的建築就像車子擁有極佳的底盤，卻畫出可悲的車身那樣，和法國路易十四
時期的蘭道（Landau）四輪敞篷馬車一樣。出了羅馬城外，空間非常空曠，
他們便建造了哈德良別墅。此處才能真正感受羅馬文明的偉大。在此羅馬人
才真正進行了規畫。這甚至是西方世界第一次大規模進行規畫，賦予空間秩
序的案例。以規畫的角度來衡量希臘人的貢獻，人們會說：「希臘人只是雕
刻家而已（審譯按：羅馬人才懂規畫，但這才華在羅馬城外才能見到實例）。」

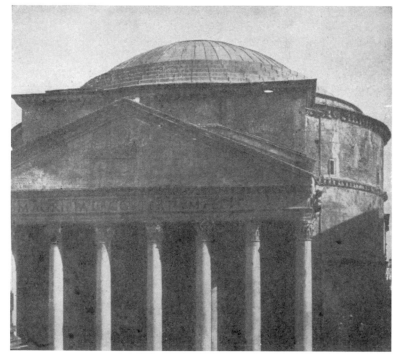

萬神殿，西元 120 年。

不過要注意的是，建築不僅僅是規畫賦予空間秩序的問題。賦予空間秩序只是建築基本的任務之一。漫步在哈德良別墅中，想到現代社會潛在的「羅馬式」強大組織規畫能力，至今仍被晾在一旁而毫無建樹可言，真是痛心疾首！吾輩（審譯按：指建築界）尤其感到愧疚與自責，竟然縱容甚至參與這樣的蹉跎浪費，成為其共犯！◆c

　　古羅馬人所面對的問題，不是要重建遭戰火摧殘的國土（審譯按：作者拿為文時法國的問題與羅馬相比），而是要建設所有被征服的地區，兩種問題儘管不盡相同卻頗為相似。

　　因此，他們發明了許多建造方法，並且將其發揮得淋漓盡致，造出許多令人印象深刻、「羅馬式」的東西。「羅馬式」此一用語，有其特別意涵，包括：一致的建造方法、強烈的意圖和分門別類的構件。巨大的穹頂、支撐著它們的鼓座，以及高聳的巨型拱頂，使用的接合劑都是羅馬人發明的

◆c
勒‧柯比意認為，他那時代所看到的羅馬城缺乏完善的城市規畫。相較於雜亂的羅馬城，當他來到義大利南方，龐貝古城的格狀規畫，卻讓他印象深刻。與希臘人的多立克柱式相比，羅馬人愛用裝飾繁複的科林斯柱式，在他眼中，簡直毫無品味。他認為，古羅馬人的規畫能力優異，相對之下，現代羅馬人的建築就像車子擁有極佳的底盤（指古羅馬優勢文明的精神），卻造出有如法國路易十四時期毫無品味的蘭道馬車，真是可悲。在本章的標題圖片，離開羅馬城以哈德良別墅（西元125-134 年）為範例，哈德良別墅是第二世紀時，羅馬皇帝哈德良在蒂沃利建造的離宮，其「羅馬式」在建築上的集體展現，才能真正感受羅馬文明的偉大。被認為是羅馬帝國的富裕和優雅，勒‧柯比意用它來對比，諷刺當時代羅馬城的雜亂無章。

水泥，這項至今令人讚歎的發明。羅馬人是偉大的建造者。

　　強烈的意圖和分門別類的構件，彰顯了羅馬文明的精神心態：策略和律法。而建築是很容易受到這些意圖影響的，往往會突顯出這類意圖。光線則善於襯托強調純粹的形體，往往會突顯出這類形體。簡單的量體會發展出各種巨大的立面，且各自擁有不同的特徵可以闡述，譬如：穹頂、拱頂、圓柱體、長方體三稜柱，或是方錐體。當然，立面設計的處理也遵循著同樣的幾何原理。萬神殿、羅馬競技場（Colisée）、高架引水渠（aqueducs）、塞斯提烏斯金字塔（pyramide de Cestius）、凱旋門、君士坦丁大教堂（basilique de Constantin）、卡拉卡拉浴場（thermes de Caracalla）皆是如此。

　　羅馬精神可歸納為：不廢話、規畫秩序、貫徹單一想法、大膽而統一的建造方法，以及基本多面形體的運用。這些都是健康的行為準則。

　　讓我們保留下羅馬建築對磚、水泥和洞石的運用，然後把羅馬遺留下的大理石賣給追求華麗浮誇的億萬富翁。◆d

　　反正羅馬人完完全全不懂如何使用大理石（審譯按：所以賣給億萬富翁損失也不大）。

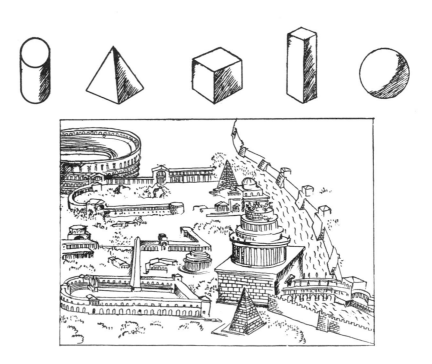

科斯梅丁聖母教堂內部。

II
拜占庭羅馬

　　希臘對羅馬的另一次影響，是經過拜占庭的轉介。

　　這一次羅馬人的驚訝，不再是土包子第一次看到莨苕葉形的柱頭裝飾那樣，而是因為希臘裔的建築師直接從拜占庭來到羅馬，並建造了科斯梅丁聖

◆ d
巨大而簡單的形體，是「羅馬式」的精髓。
古羅馬人用盡力氣，將征服之地進行「羅馬化」，包括建造方法、設計意圖及分類系統化構件，彰顯羅馬文明的精神心態。
勒‧柯比意用素描的手法，畫出幾座最有代表性的羅馬城建築，論證了古羅馬人如何運用基本的幾何形狀，如圓錐形、三面角錐體、立方體、長方體和球體等基本形體，表現大膽統一的「羅馬精神」，是健康行為的準則並在這裡展現出「羅馬式」的純粹品味。
最後，他不忘取笑那些「追求華麗浮華的富豪們」，因為他們只愛繁複的羅馬大理石裝飾。

科斯梅丁聖母教堂正殿，西元 790 至 1120 年。

母教堂（Église Santa Maria in Cosmedin）。

　　這時再次影響羅馬的希臘，雖然已經與菲狄亞斯的希臘相去甚遠，卻依然保有希臘的正統，也就是和諧比例的美感以及讓完美成為可能的數學計算。這座小之又小的教堂，原是為窮苦的百姓修建，座落在喧鬧繁華的羅

科斯梅丁聖母堂教堂講經台。

馬市中心,展現的卻是數學的輝煌成就、比例的無上說服力以及和諧無可匹
敵的力量。儘管形式上只是一個長方形大廳,也就是一般拿來蓋穀倉或儲
藏庫的建築形式;雖然牆壁塗的是粗糙石灰泥,而且顏色只有一種:白色
(最絕對也最有力的顏色);這座渺小的教堂卻令人駐足,油然而生崇敬之

情。無論你是從聖彼得大教堂（Saint-Pierre）、巴拉丁諾山（Palatin）或競技場走來，見到這座教堂，你只能驚呼：「噢！」。只有濫情的藝術論者和野獸派主義者，會覺得希臘式科斯梅丁聖母堂礙眼惱人。想當年「偉大」的文藝復興橫行時，到處是那些醜死人的噁心鍍金皇宮，實在難以想像這座純樸的教堂竟也同時在羅馬城中！

　　來自拜占庭的希臘建築，何嘗不是一種純粹的心智產物。建築不僅是經過規畫有秩序的空間，也不只是光線下的美麗多面形體。建築中仍有一件事讓我們著迷，那就是量度或者說比例。形成比例。將事物分配成有節奏的區塊，有著綿延勻稱的脈動，讓巧妙一致的比例在所有局部間相互呼應，達到平衡，並且*解開方程式*。解開方程式這樣的說法在繪畫領域或許過於突兀爭議，但對於建築，它卻是適用的，只因建築和具象化無關，也和人類面貌有關的事物不相關；畢竟建築是要處理*量*的問題。

　　舉例來說，量可以是一堆剛剛運抵工地的材料的數量；它可以被測量，被代入方程式，構成建造的節奏，它用數字說話，用比例說話，也向人們的心靈、心智說話。

　　在寧靜平衡的科斯梅丁聖母教堂之中，講經台的欄杆向上傾斜延伸，同時間講台上的石雕置書架卻向下傾斜；兩者寂靜的結合，看上去就像是沉默應許的手勢。這兩條平凡的斜線就此融入教堂心靈機制的完美機轉中，這就是建築純粹而簡單的美。◆e

◆e
勒‧柯比意舉了科斯梅丁聖母教堂的例子，來說明拜占庭時期的希臘式羅馬建築。難以想像這座純樸的教堂竟然也同時存在羅馬城中。在6世紀興建的科斯梅丁聖母教堂，也被稱為希臘聖母堂，教堂本身的建築有和諧比例的美感，保有希臘建築的正統風格。
他也沒有忘記舉了聖彼得大教堂作為反面例證。在他眼中，聖彼得大教堂這座華麗的文藝復興式建築，簡直是「挾著巨大的恐怖」。
受到科斯梅丁聖母教堂的啟發，他強調：「建築不過就是合乎秩序準則的心智產物。」在這裡，他對於建築所能帶來的「純粹而又清晰的美」的論述更加堅定了。

III
米開朗基羅

　　智慧與激情。沒有激情就沒有情感，而沒有情感就沒有藝術。在採石場中沉睡的石頭，是沒有生命力的。然而，一旦拿來建造聖彼得大教堂的半圓形後殿，就成了一齣戲劇。戲劇性始終圍繞著人類所有決定性的作品。建築之戲劇性＝人類身為宇宙一份子、活在宇宙中的戲劇性。帕德嫩神殿是令人感動的；曾由打磨得像鋼鐵一樣耀眼的花崗岩構成的埃及金字塔，也是動人的。時而釋出液體、狂風暴雨，時而在原野或是海洋上空吹起微風，又或者用小石頭堆砌出高傲的阿爾卑斯山，來作為人們住宅的牆，這些都構成了成功的比例。

　　什麼樣的人，產生什麼樣的戲劇，建造什麼樣的建築。不過，可別太快以為群眾群體能催生偉大的人類個體。偉大的個人是例外產生的獨特現象，經過很長時間才可能偶然發生，或是依循著尚不可知的宇宙學而產生的。

　　米開朗基羅是近一千年不世出的人物，就像菲狄亞斯是更早一千年不世出的人物一樣。文藝復興並沒有造就米開朗基羅，卻的確造就了一批有才華的人。

　　米開朗基羅一生的作品是一種創造，而不是復興，因為它們已超越了人類歷史所有年代。有人說聖彼得大教堂的後殿是科林斯式的風格。別開玩笑了！看看它們，再和瑪德蓮教堂比較吧。米開朗基羅見過羅馬競技場，並把它優秀的比例據為己有；卡拉卡拉浴場和君士坦丁大教堂向他揭示了，在追求更崇高的目標時，必須超越的侷限。於是，他用圓廳、向後收縮的結構、交叉相切的牆體、穹頂的鼓座、列柱的門廊，組成了比例和諧的龐大幾何體。然後，再運用柱座、壁柱、全新設計的柱頂，來重啟節奏。接著，是窗子和壁龕再一次重啟節奏。整個量體，為建築字典增添了震撼人心的新詞彙；繼15 世紀文藝復興全盛期之後，米開朗基羅的這種戲劇性突破，的確值得反思。

聖彼得大教堂後殿。

　　最後，聖彼得大教堂本該有個如同科斯梅丁聖母教堂極致放大版的內部空間；座落在佛羅倫斯的梅迪契（Medici）禮拜堂向我們預示了，這個設計得如此完善的作品（審譯按：指聖彼得大教堂內部），如果真的被建造起來，將會達到多麼登峰造極的水準。可嘆！愚蠢、無腦的教皇卻解雇了米開朗基羅；一群可悲的人，裡裡外外摧毀了聖彼得大教堂的原始設計；於是聖彼得大教堂只能愚蠢地成為如今的樣子，就像空有錢財卻什麼都不懂又蠢蠢欲動的主教所搞出來的東西，虛有其表而欠缺……一切。這是多麼巨大的損失！

聖彼得大教堂後殿。

　　激情和超乎尋常的智慧結合，本該產生永垂不朽的肯定論述。結果卻可悲遺憾地變成了一種「也許」、「好像」、「可能」甚至是「我不確定」。這是何等令人痛心的失敗！

　　既然這章的標題中有「建築」兩字，在這裡談論一下偉人的激情與受難，應該不為過。◆f

◆ f
偉大的個人是例外產生的獨特現象，就像米開朗基羅，他建造聖彼得大教堂的半圓形後殿，就有如一齣戲劇。米開朗基羅這種戲劇性的設計突破，才能建造出偉大的建築。
米開朗基羅曾經擔任聖彼得大教堂的建築師，而後又被解雇。現在我們看到的聖彼得大教堂樣貌，與米開朗基羅的設計構想相差甚遠。
勒・柯比意在這個段落，痛批當時的羅馬教皇，讓聖彼得大教堂變成一座裝飾過度的建築，淪為「令人痛心的失敗」。
因此，〈羅馬的啟示〉這一章，是寫給有智慧的人看的。
至於法國的「羅馬大獎」，把獲獎人送到羅馬去研修三年，究竟是幫了他們，還是害了他們？若是著迷於羅馬的文藝復興式建築，對於「一知半解的人」是極危險的事。他的諷刺及反對立場，再清楚不過了。

聖彼得大教堂後殿頂層。

聖彼得大教堂後殿的柱頂（米開朗基羅建造）。

聖彼得大教堂現狀平面圖，主殿增建部分如斜線所示，米開朗基羅原本的構想已全數遭到破壞。

米開朗基羅設計的庇亞門（Porta Pia）。

聖彼得大教堂。米開朗基羅（1554-1564年）的設計方案規模宏大。用石頭建造這樣的穹頂，是件了不起的壯舉，沒有什麼人敢冒這個險。舉例來說，聖彼得大教堂占地15,000平方公尺，而巴黎聖母院卻只有5,955平方公尺，君士坦丁堡的聖索菲亞教堂則有6,900平方公尺。穹頂高132公尺，到後殿的直徑有150公尺。後殿及頂層的佈局可以與羅馬競技場相比擬，兩者高度是一樣的。其設計通體一致，集合各種最美也最華麗的元素：列柱門廊、圓柱體、方柱體、圓形鼓座、穹頂。線腳細部最富有激情，尖銳而具有強烈感染力。整棟建築彷彿渾然天成，是一體完整的。米開朗基羅完成了後殿和圓頂的鼓座。而後其餘部分卻落到野蠻人的手裡，一切都毀了。人類失去了智慧的偉大作品之一。假如米開朗基羅親眼目睹這場災難，該是多麼駭人聽聞的戲碼。

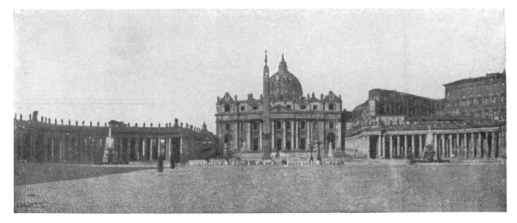

聖彼得廣場的現狀累贅而笨拙。貝尼尼（Bernin）的柱廊本身是美的，立面也是美的，但和頂圓不搭。

真正核心的目標是圓頂，卻被遮住了！圓頂與後殿是一體的：但後殿又被遮住了，列柱門廊原本是量體中心，結果竟被改成了立面中最突兀的元素。

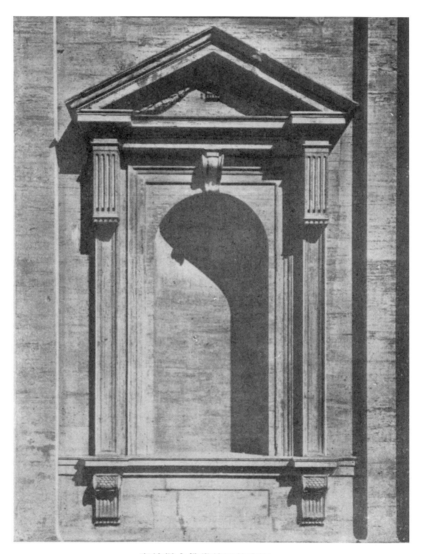

聖彼得大教堂後殿的窗洞。

IV
羅馬之於我們

羅馬是一個露天的大市集，風景如畫什麼都有。在這裡，你可以看到（詳見圖）羅馬文藝復興的所有可怕產物和低俗品味的代表。這當然是用現代的品味去批判文藝復興，畢竟我們距離它已經隔了四個世紀（17、18、19 和 20 世紀）的努力與進步。

這些努力讓我們獲益良多，我們這才批判得嚴苛，卻是基於有目的性的透徹意識。

令人生厭的羅馬。

左 1：文藝復興的羅馬，聖天使城堡
（Château St-Ange）。

左 2：文藝復興的羅馬，科隆納畫廊
（Galerie Colonna）。

右 1：現代的羅馬，法院。

右 2：文藝復興的羅馬，巴貝里尼宮
（Palais Barberini）。

　　羅馬在米開朗基羅之後，就陷入了沉睡之中，所以少了這四個世紀以來的進展。再次置身巴黎，才能意識到兩座城市之間的差異有多大。

　　〈羅馬的啟示〉是寫給智者，寫給有學識並懂得欣賞的人，也寫給能夠抗拒和掌權的人。羅馬對於一知半解的人是自取滅亡的開始。把學習建築的學生送到羅馬去，會在他們身上貽害終生。羅馬大獎和梅迪契別墅（法蘭西藝術學院設在其中）是長在法國建築上的毒瘤。

卡爾斯魯厄城（Carlsruhe）平面圖。

建 築

＝

平 面 的 錯 覺

平面的發展是由內而外；外觀是內部空間形成的結果。

建築的元素是陽光和陰影、牆體和空間。

賦予空間秩序就是為目標排序，幫不同意圖分類。

人類是用距離地面一百七十公分的眼睛來看建築。因此建築
的目標都必須要能被肉眼看見，所有意圖都必須考量建築元
素來闡明。假如意圖超出了建築語彙的範圍，就會產生平面
的錯覺，並因為錯誤的觀念或虛榮心作祟，而違反平面的原
則。

人們運用石頭、木頭、水泥，造出了房子和宮殿。這就是建造。是獨創性的發揮。

突然間，你的作品觸動了我的心，讓我感到舒服、幸福，於是我脫口而出：「好美！」這就是建築。這就是藝術。

若你幫我蓋的房子很實用，我會向你道謝，就像向鐵路局及電信局的工程師們道謝那樣。不過，你還未能感動我的心。

然而，試想一道牆以令人動容的秩序排列向天空伸展，頓時我領會了你的設計意圖。無論你當時的心境是溫柔或是粗暴、迷人或者高貴，你所運用的石頭都會告訴我。於是我被吸引而駐足觀望，注視著一件傳達某種想法的東西。僅憑一些彼此間相互連結的多面形體，便能使人對這想法了然於心，毋需任何言語或聲響。這些多面形體在光線下清晰可見，而它們彼此之間的關係，未必講求實用性或想描述什麼。它們是源自心靈的數學幾何創作。它們是建築的語言。運用本來沒有生命的材料，以或多或少功用性的計畫為引，再從中跳脫，最終造出栩栩如生的動人關係比例，這就是建築。

————————

一個平面的設計，就是在釐清並確立想法。

鑑此，當然要先有想法。

然後才能在平面中整理各種想法，使其可以理解、實現，也能傳達給他人。精確表示意圖有其必要，但在此之前仍要有足夠的想法才能形成一個意圖。平面可以看作是建築思考過程的濃縮呈現，就像書籍的目錄頁般。平面可以將想法整合濃縮到就像一塊水晶般，像一幅幾何形體的草圖，含有大量的方法以及一個啟動整體設計的意圖。

在巴黎高等藝術學院這所「偉大」的公立教育機構中，學生學習如何設計優良平面的原則，而後隨著時間過去，開始訂定各種教條、祕訣和竅門。於是，一開始有用的一項基礎教學，逐漸變成了危險有害的作法。內在想法

完全被忽略，反而去神格化一些外部符號和面向。平面這個本該集大成，讓不同想法匯集成清晰意圖的工具，卻變成只是一張紙，在上面用黑點代表牆體，用黑線代表軸線，玩起馬賽克拼花圖案的遊戲，或者是畫裝飾板的遊戲，在上面繪出耀眼星形圖案，製造各種視覺錯感。而後選出最璀璨亮麗的放射狀星圖，由其作者獲得法國政府的「羅馬大獎」（Prix de Rome）。◆a

然而，實際上平面是元生器，平面決定著一切，「它是樸實無華嚴謹的抽象化，是視覺上極為枯燥的代數運算」。平面有如一場會戰的策略計畫書。會戰緊接著就要爆發，成為決定性的一刻。會戰將由量體與量體在空間中的撞擊產生，而部隊的士氣，則由各種預先想好的想法及由其匯集而成的設計意圖充當。沒有優秀的平面圖，一切都是枉然，會變得脆弱無法永續，即便擁有華麗的外表，內裡也將貧乏不堪。◆b

建築平面從一開始就預設註定著往後的建造程序；畢竟建築師首先必須也是一位工程師。儘管如此，讓我們先把範疇侷限在建築，這件必須歷久彌新屹立不搖的東西上。假若單單從建築的觀點出發，首先要注意的是此一關鍵事實：*平面的發展，是由內而外的*，這乃因為無論是住宅或宮殿，都是類似有機生物的實體。我將談到內部空間的建築要素，然後才考慮到布局規畫。有鑑於建築物對周邊環境的影響，我將證明建築物的外部其實仍是另一種層次的內部。接著，根據那些圖例清楚呈現的基礎知識，我將指出平面的錯覺，亦即那些因為思維誤判或純粹虛榮而違背真理，因而正扼殺建築、迷惑心靈並造成建築不誠實的罪魁禍首。

◆a
勒・柯比意毫不留情地批評學院派的教學，被一些僵化的教條給框住，這些都是花拳繡腿。他也諷刺當年法國的羅馬大獎，誤導了人們內心的意識本質。

◆b
勒・柯比意認為，平面宛如一場會戰的策略計畫書，可以視為某種思考的過程中，經提煉後攝取的產物，內含豐富的理念，和醞釀著一個啟動設計的意圖。
如果以不相關的意圖誤導平面的發展，這些觀念的偏差或虛榮浮華的誘惑，都會違反平面的理性原則。

平面的發展是由內而外

　　一座建築就像一個肥皂泡，如果內部的氣體分布均勻、調節得宜，肥皂泡的外型就會完美和諧。實則，外觀是內部空間形成的結果。

　　要進到位於小亞細亞半島上土耳其布爾薩省（Brousse）的**綠色清真寺**（Mosquée Verte），得通過一扇和人體大小形成適當比例的小門；已經適應街道與清真寺周遭環境大小的訪客，突然被迫經過狹小的門廳，會自然進行空間大小的轉換，讓下一個空間更加令人印象深刻。於是當真的走進清真寺大廳，就會感受到其宏偉的規模，雙眼試圖量測距離卻有目不暇給的感覺。而後發現自己置身於一個充滿陽光，由白色大理石構成的巨大空間中。

　　在不遠處，另有一個形狀大小類似的空間，半光半影較為昏暗，且建於幾層台階上而稍高（審譯按：重複卻從大調變小調如同音樂的變調效果），兩側有兩個又更小的昏暗空間；轉過身是兩個再更小的陰暗空間。從陽光普照到完全陰暗，光影的對比漸層形成了一種節奏。小巧的門，配上大片的窗。於是你被吸引了，頓時失去平常衡量大小的能力；因為光線和量體的感官節奏，以及巧妙的空間安排，使你臣服於這座建築的世界，只能傾聽它想要向你傳達的訊息。看那清真寺多麼懂得激起你的情感、你的信仰？這就是設計的意圖。至於所有匯集凝聚成意圖的想法，都成了設計者為了達成目的而運用的方法了（圖2）。鑑此，無論是布爾薩省的這座綠色清真寺、君士坦丁堡的聖索菲亞教堂（Sainte-Sophie de Constantinople），或伊斯坦堡的蘇萊曼尼耶清真寺（Suléimanié d'Istanbul）都一樣：建築的外觀是其內部空間產生的結果（圖1、圖2-1）。

　　龐貝，**諾采宅邸**（Casa Del Noce）。同樣有個小門廳，讓你沉澱脫離街道上的感受。來到了天井中庭廳（atrium），中間的四根柱子（四個圓柱體）一口氣向上伸展到屋頂的陰影中，不僅氣勢磅礡也是屋主財富的表徵。同時，花園的明亮光線從天井中庭廳底部，透過花園四周列柱中庭的間隙照進來，彷彿把光線分流、突顯，不管向左向右都遠遠延展開來，用光線營造出巨大

◆c
在勒·柯比意一生
的諸多旅行中，
一次名為「東方
之旅」（Voyage de
Orient）的 旅 行，
日後成為他最為珍
視的經歷。

自 1911 年，初次
在布爾薩省的綠色
清真寺、伊斯坦堡
清真寺，及龐貝的
諾采宅邸，這段空
間經驗，勒·柯比
意就其建築壯遊的
收穫，在這本書中
做了提煉。

這是他從學習者蛻
變為創作者的完整
過程。諸多的速
寫，紀錄了他親歷
的空間經驗。他舉
出實例，闡釋其所
蘊含的空間場景的
序列性。他也從採
集到營造，勾勒出
一個建築師對於空
間經驗的歷程。

的空間。◆c

　　天井中庭廳和花園之間的穿堂，漸進地把視野收束起來，就像照相機的接目鏡一樣。左右兩側是兩個陰暗而狹小的空間。就這樣，訪客從人來人往、汲汲營營、高低起伏曲折的街道，陡然進入了一個*羅馬人的家*（審譯按：作者用斜體字表示此宅風格明顯，不會錯認之意）。放眼四周莊嚴雄偉、井然有序、空間開闊，證明你是在一棟*羅馬人*（同前）的房子裡沒錯。你問這些房間的功能？這其實不重要。因為儘管已經過了二十個世紀之久，不用藉助任何歷史文獻的暗示，任何人都能立即感受到建築師當初的設計意圖，而這其實不過是一間非常小巧的房子（圖 3、4）。

圖 1—伊斯坦丁堡的蘇萊曼尼耶（Suléimanié）清真寺。

圖 2—布爾薩省的綠色清真寺平面。

內部的建築元素

元素有垂直的牆體、延伸的地面,以及鑿出的洞口形成門或窗,讓人或光線通過。洞口要不拿來採光,要不成為黑色窟窿,分別營造出歡樂或憂傷的氛圍。牆體可以非常明亮、半明半暗,抑或是完全籠罩在陰影中,令人分別產生愉悅、平靜或者憂傷的情緒。

僅僅如此,建築的交響曲便已經蓄勢待發。建築的目的是讓人覺得愉悅

圖 2-1—君士坦丁堡的聖索菲亞教堂。

圖 3—龐貝，諾采宅邸之天井中庭廳。

或平靜。因此要尊重牆體。龐貝人從不在牆壁上任意鑿洞，他們熱衷牆壁，鍾愛光線。而會反射光線的牆面尤其能讓人感覺光線被強化了。古人建造牆體，使其延展相接不斷擴大，藉由這種方式創造量體，也就是創造建築感受的基礎，一種感官的感受。光線按照既定的意圖從某一端傾瀉而下，照亮了

圖 4—諾采宅邸。

牆面；而後藉由圓柱體（我不喜歡說圓柱，因為這個字眼被濫用破壞了）、列柱中庭或支柱，將其效果擴展到了牆體之外。

　　地面則盡可能地延伸到各處，均勻平整而規則。有時為了增加一點效果，地面會增高一小階。這些就是內部的所有建築元素了：光線，大面積反光的牆面和地面（水平牆面）。所以說，建造被光線照明的牆面，就是在建構內部的建築元素。如此一來，就只剩下比例的問題了（圖5、6、7）。◆d

◆d
勒‧柯比意進一步說明了建築中「精準」的概念。
建築由一面牆界定出兩個空間。如果精準地使用牆的位置，建築就會產生內外和諧的韻律感。

賦予空間秩序

　　依循軸線可能是最早的人類活動顯現，它是人類一切行

圖5—羅馬，哈德良別墅。

為的根本依據。蹣跚學步的幼兒會試圖沿著軸線移動，在人生的暴風雨中奮鬥的人，也會試著為自己畫一條前進軸線。軸線是賦予建築秩序的規範，而建立秩序，正是任何建築設計的肇始。建築是以軸線為基礎。然而，當前那些建築學校裡所教的軸線，簡直是建築界的災難。

圖6─羅馬，哈德良別墅。

軸線是指引你通往目標的行為準繩。因此，建築中的軸線都應該設定一個目標。偏偏學校裡的人們忘記了這一點，以至於他們的軸線縱橫交錯形成放射狀的星形，全都通向無限、通往不確定、通向未知和虛無，沒有任何目標。學院講授的軸線是祕訣竅門，是旁門左道[1]。

圖7─龐貝。

1　這只是在紙上描繪的一種把戲，只是為了畫出星形的輻射狀街道，就如孔雀開屏那樣愛現。

　　賦予空間秩序靠的是給軸線劃分等級，也就是為目標排序，幫不同意圖分類。

　　所以建築師應賦予軸線明確的目標。這些目標可以是牆體（堅實，感官感受），也可以是光線或空間（感官感受）。

◆e

　　現實中，人類無法像看繪圖板上的平面圖，以鳥瞰的角度去觀察軸線，而是站在地面上往前看。肉眼可以看得很遠，而且就像客觀的鏡頭一樣，可以看到一切，有時甚至超出設計者原先的意圖和意願。例如雅典衛城的軸線就從彼列港（Pirée）一直延伸到潘特利克山（Pentélique），從海邊一直到山上；從和軸線垂直的山門（Propylèes）一直到遠方地平線那端的海。山門在水平方向上發展，並和你所處的建築物印在你腦海中的軸線成垂直，這樣的正交觀感是有意義的。雅典衛城是很高的建築物：其空間感影響所及因而一直擴展到地平線（或者說海平面，因為衛城面向大海）。

　　從山門往另一個方向看是巨大的雅典娜（Athéna）雕像座落在軸線之上，若把軸線無限延伸，盡頭就是潘特利克山。這規畫出來的空間秩序是有意義的。此外，正因為它們都不在這條極具張力的軸線之上，*你剛好能幸運地*（審譯按：其實是精心設計，卻又不著痕跡讓人以為是幸運）用四分之三的視角一覽位於軸線右側的帕德嫩神殿，以及左側的厄瑞克修姆神殿的全貌。建築物不能全部布置於軸線之上，否則就會像很多人同時都搶著開口說話一樣（圖8）。

　　龐貝城主廣場：賦予空間秩序靠的是為目標排序，幫不同意圖分類。龐貝城廣場的平面包含許多軸線，卻絕不可能獲得巴黎高等藝術學院的賞識，可能連一個三等獎都拿不到，甚至會被退件，畢竟它的軸線沒有呈現放射狀星形圖

◆e
勒‧柯比意對光線開始產生興趣，是源起於童年。
他的童年是在松樹森林濃鬱的陰影下，以及彌漫霧氣的山谷中渡過的。地中海明亮的光線變化深深吸引著他。
在「東方之旅」中，帕德嫩神殿柱列的陽光變化，使他流連達數週之久，從而悟出「光線變化下的量體之美，是建築活力的泉源」。

圖 8—雅典，衛城。

圖 9—龐貝的廣場。

案！然而觀看這樣的一個平面，漫步於這廣場之上，實為一種精神享受（圖9）。

　　而在**悲劇詩人之家**（la Maison du Poète Tragique），我們看到了已臻化境的藝術巧思。所有物件都和軸線產生連結，偏偏要找出一條真正的軸線卻很難。

　　這裡的軸線存在於意圖之中，建築師卻運用視覺的錯覺，以精湛的手法讓一些原本微不足道的物件（走廊、主要通道等等）沾光，參與由軸線構築而成的盛會。這裡所呈現的軸線，並不是枯燥無味的理論，而是把清楚鋪陳卻又各自不同的關鍵量體連結在一起的核心。造訪悲劇詩人之家，會明顯感到一切都是那麼地有條理，卻又帶給你一種非常豐富的感覺。於是，你將觀察到巧妙的錯位，是如何賦予量體更大的強度：地板上的拼花主題圖案被移到房間中央後側的地方；入口處的水井位於天井的一側，較遠一端的噴泉位於花園的一角。放置在房間中央的物體，通常會破壞整個房間的空間規畫，

圖10—龐貝，悲劇詩人之家。

因為它將妨礙你站在房間中央享受軸線上的情景；同理，一座位於廣場中央的紀念碑，也經常會破壞廣場及它周邊房屋的整體空間規畫。不過，經常不等於必然，每個情況都有其特殊性，也有其不同的原因。

賦予空間秩序靠的是給軸線劃分等級，也就是為目標排序，幫不同意圖分類（圖10）。

建築外部始終是另一種內部

當人們在巴黎高等藝術學院，把軸線畫成星形放射狀時，他們總假設訪客來到一座建築物面前，眼神一定會準確無誤地追隨著軸線，來到並停留在由這些軸線所確立的建築物重心上。

然而實際上，人類的眼睛在摸索觀察時總是在轉圈，觀察者本身也會不停地左右轉動，改變方向。他對每一件事物都有興趣，而且會被整個建築基地的重心吸引過去。這下子，問題馬上擴展到了周邊環境上。鄰近的房屋、或遠或近的山，以及或高或低的地平線，都是巨大的量體，其力量更以三次方（立體）的倍數發揮作用。面對這樣的龐然大物，人類的心智會立即估算、感受這種立方體的視覺外觀和實質分量。人對於任何立方體的感受，都是立即而起、至關重要的：即便你的建築物體積有十萬立方公尺，周邊環境的體積卻可能有幾百萬立方公尺，當然會產生影響。此外還有對密度的感受：一堆碎石、一棵樹或一座山丘的密度較低，與幾何形體的組合相比，不是那麼有力。同理，不論就視覺或理智上來說，大理石的密度都比木頭高，其他也能以此類推。畢竟所有事物之間都存在著等級之分。

簡而言之，在任何建築展演中，建築基地的元素會依照它們的體積、密度和材料品質，帶來明確多樣的感受（木材、大理石、樹木、草地和藍色的天際線、或近或遠的海洋、天空等）。建築基地的各種元素，就像一面面牆，以其立方體的存在感、地質分層、材料等，將建築物本身圍在一個房間裡（審譯按：所以才說建築外部始終是另一種內部，因為建築物本身被基地環境這個「大

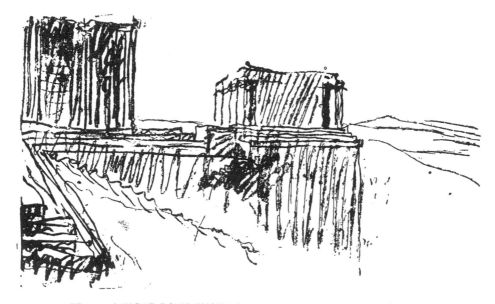

圖 11—山門與雅典娜勝利神殿（Temple de la Victoire Aptère）。

房間」、大框架所包圍，建築外部是基地環境的內部）。既然如此，前面所說的
內部的建築元素一樣適用：由牆和光線、光與影，營造出悲傷、快樂或者平
靜的氛圍等等。也就是說，我們的建築構圖也必須納入、運用建築基地的所
有元素，例如：**雅典衛城**的幾座神殿相互倚向彼此，形成環抱之勢，可以一
覽無遺（圖 11）；大海與楣梁共同形成美好的構圖（圖 12）等等。

圖 12—山門。

圖 13—羅馬，哈德良別墅。

換句話說，利用豐富而危險的藝術之無窮資源來構圖，並認清這些資源唯有被賦予秩序時，美才會產生，舉例來說：

哈德良別墅一帶的地面為了與羅馬平原協調，高度與層次都經過調整（圖13）；周遭的山巒穩固著建築的構圖，而構圖也以這些山巒為其基礎，兩者相輔相成（圖 14）。

圖 14—羅馬，哈德良別墅。

圖 15—龐貝的廣場。

　　龐貝廣場上，每一座個別建築都能綜觀整體，或察看每一處細節，使得整個建築群異彩紛呈，令人目不暇給（圖9、15）。◆f

違反平面原則的案例

　　以下舉出的例子，都是建築師在設計平面圖時沒有按照「平面的發展是由內而外」的原則；構圖時沒有賦予量體一致且適當的生命力，沒有依循清晰可見的目標來呈現帶動設計的意圖。建築師也沒有考慮到內部的建築元素，其實是用來受光並突顯量體的相連接立面；也沒有從空間的角度思考，只是在紙上畫了些放射狀星形圖案，畫出一些構成星形圖案的軸線。這些違反平面原則的案例，若不是因為錯誤的觀念，就是因為虛榮心作祟。◆g

◆f
關於布局，勒‧柯比意主張「軸線可以賦予建築秩序」。但是學院中的軸線，卻淪為一種把戲。

龐貝廣場與悲劇詩人的住家中，充滿了軸線所造成的層次感。

布局是軸線的層次關係。

「秩序」一節中，勒‧柯比意列舉了三個具體的空間經驗實例：雅典衛城、龐貝廣場、悲劇詩人之家。

他是否希望以漸進的方式，呈現出「外部」與「內部」在關於空間「秩序」經營層面上的某種相通性呢？「外部總是內部」互相呼應，對於「秩序」的教益，也許另有一種理解的方式，亦即「內部亦可視為外部」。

「密度」是勒‧柯比意觀察環境分析的特別要素。他的構圖元素，不僅包括建築（木材、大理石），還包括周圍的各種景觀（樹、草地、藍色的天際線、遠近的海、天）。

這些元素，都能用它們的體積、比重、質感和肌理，來表達不同的密度。

勒‧柯比意闡明，外部空間永遠是內

部空間。例如，雅
典衛城、龐貝廣場
皆能在軸線上與周
遭環境達到完美的
和諧。

他在 1911 年首次
登臨雅典衛城時，
留下強烈的空間印
象，因而對於「空
間印象的生成機
制」持續追問，推
動他不斷深入思
考，最終得以提煉
出對於思考與實踐
觀念具有啓發意
義、至關重要的
「空間原型」。

◆ g
在這裡，勒·柯比
意舉出建築師違反
平面原則所造成錯
誤的案例，也沒有
考慮到內部的建築
元素。對於光線的
處理，沒有呼應建
築內部形成的平
面，也沒有考慮到
空間虛實。

他嚴詞批判學院派
的教學錯誤，違背
了正常的平面設計
規則。這些錯誤，
都因平面假象的觀
念或虛榮心的作祟
而形成。

君士坦丁堡的
聖索菲亞教堂。

圖 16—羅馬聖彼得大教堂。
主教堂第三進的橫線，為米開蘭基羅當初構想正面入口的位置
（參見前章節米開朗基羅的構想）。

羅馬聖彼得大教堂（Saint-Pierre de Rome）：米開朗基羅原本造了一個前所未見的巨大穹頂；走過門廊，即處於巨大的穹頂之下。可是歷代教皇卻在它前面加了三個開間和一個大門廊，原來的整體構思就被破壞了。

如今，必須先走完一個一百公尺長的通道，才能到達穹頂之下；增建的部分，使得兩個大小相當的量體產生了衝突，建築的優點蕩然無存（關鍵的缺失卻被虛榮粗俗的裝飾給無

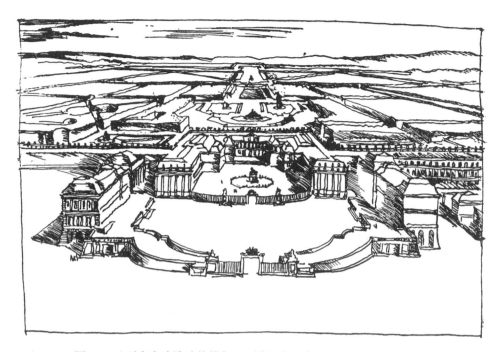

圖 17—凡爾賽宮建造時的構想圖（審譯按：作者依據古圖重繪）。

限放大，於是聖彼得大教堂成了令建築師摸不透的謎）。而今，君士坦丁堡的聖索菲亞教堂儘管只有七千平方公尺，卻勝過了擁有一萬五千平方公尺的聖彼得大教堂（圖 16）。

凡爾賽宮：路易十四不再僅僅是路易十三的繼任者。他是**太陽王**（Roi-Soleil）。這是多麼膨脹的虛榮心！

他的御用建築師在王座前，向他展示的鳥瞰圖，彷彿是一張星辰圖；巨大的軸線和諸多的放射狀星形圖。太陽王看得滿意極了，這才是符合他的宮殿；於是浩大的工程就此展開。只可惜，人的雙眼畢竟離地只有 170 公分的高度，而且一次只能注視一個點。鳥瞰圖上的星形，一次只能看到一個角，而且沿著整齊修剪的樹木看到的只有一條直線。直線可不是星星，於是，星星的設計毀了。其餘的設計也不遑多讓：大水池以及如刺繡般的花圃，都無法融入整體規畫的全貌，所有建築物都只能看到局部，還必須移動才能看到。

這就是平面錯覺的後果，此種平面不僅是誘餌也是幻覺。路易十四是自食惡果，只因他沒有考量建築的客觀元素，違反了建築的真理（圖 17）。

而後，一個大公國（grand-duché）的渺小親王，為了像其他許多人一樣，阿諛奉承太陽王，便模仿凡爾賽畫出**卡爾斯魯厄城**的平面。結果當然是徒勞無功，完完全全地失敗了。勞民傷財卻落得徒留星星在圖紙之上，實在得不償失。這就是平面的錯覺，是由美好平面圖構成的騙局。不管從城中哪裡看過去，永遠只能看到城堡的三扇窗，而且看起來還是一樣的那三扇窗；恐怕最簡陋的出租住宅也不過如此。從城堡出來，永遠只能穿過同一條街道；恐怕任何小鎮的隨便一條街也都有類似的面貌。真是虛榮無比。繪製平面圖時，千萬別忘了，效果最終仍得交由人眼來驗收（圖示在本章節前）。

既然有心從建造昇華到建築，就必須要有更崇高的意圖。拋下虛榮心吧，建築師。個人的虛榮會導致建築的虛榮。◆h

◆h
此章的標題圖片，是德國喀魯斯城市的配置圖。這是最可悲的立意錯誤，也提及虛榮心的危險，這也是當前物質社會裡普遍存在的現象。
文末，勒・柯比意繼續把建築推向更高明的藝術境界，然而，中心思想仍然是新精神所強調的、轉向更崇高的意圖的「清晰」的概念。

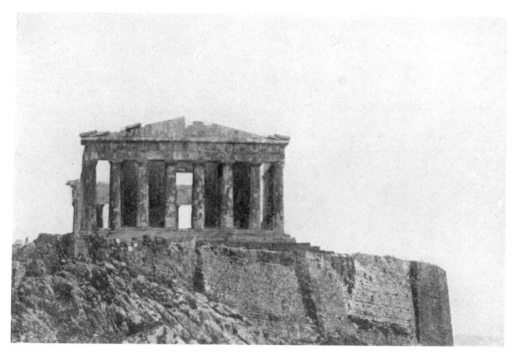

帕德嫩神殿。

建 築

III

純 粹 的 心 智 產 物

細部設計（la modénature）是建築師的試
金石。◆a
由此可以區別，他到底是一位藝術家，抑或是
單純的工程師？
細部裝飾設計是自由不受任何約束發揮的。
它無關乎習俗、傳統、建造方式或功能需求等
問題。
它是純粹的心智產物，召喚的是造形藝術家。

◆a
這個法文字 la
modénature，
來自義大利語
（modanatura），
意為「成型」，其
本身源於拉丁語
（modulus），可
以有多種含義：
模塊、度量、節
奏……，為構成建
築立面簷口線條和
輪廓整體連續性的
細部設計。
勒‧柯比意提醒我
們，懂得細部設
計，才是真正的建
築師。

　　人們運用石頭、木頭、水泥，造出了房子和宮殿。這就是建造。是獨創性的發揮。

　　突然間，你的作品觸動了我的心，讓我感到舒服、幸福，於是我脫口而出：「好美！」這就是建築。這就是藝術。

　　若你幫我蓋的房子很實用，我會向你道謝，就像向鐵路局及電信局的工程師們道謝那樣。不過，你還未能感動我的心。

　　然而，試想一道牆以令人動容的秩序排列向天空伸展，頓時我領會了你的設計意圖。無論你當時的心境是溫柔或是粗暴、迷人或者高貴，你所運用的石頭都會告訴我。於是我被吸引而駐足觀望，注視著一件傳達某種想法的東西。僅憑一些彼此間相互連結的多面形體，便能使人對這想法了然於心，毋需任何言語或聲響。這些多面形體在光線下清晰可見，而它們彼此之間的關係，未必講求實用性或想描述什麼。它們是源自心靈的數學幾何創作。它們是建築的語言。運用本來沒有生命的材料，以或多或少功用性的計畫為引，再從中跳脫，最終造出栩栩如生的動人關係，這就是建築。

———

　　一張美麗臉龐之所以出眾，在於五官輪廓的素質，以及獨特的整體組合比例關係。每個人的臉其實都符合基本的形態：擁有鼻子、嘴巴、額頭等，五官彼此之間的平均比例也大同小異。儘管基本的型態和平均比例的組合，就足以形成千百萬張面孔，然而所有的面孔卻都不相同：差異在於五官輪廓的素質不同，以及整體組合比例關係的不同。當我們說一張面孔很美，正是因為其五官輪廓的素質精緻，且線條的組成達到和諧的比例，讓我們跳脫感官的享受，激發了心底深處共鳴板的震動。而共鳴之所以可能，是因為我們意識的深處早就預先埋藏了不可名狀的「絕對性」（審譯按：對於什麼是「美」、是「和諧」的先驗直覺的討論，詳見柏拉圖，或者《聖經·創世紀》中，神造人類時，賦予後者的神性）。◆b

◆b
用人體或人臉比喻建築的美，不論中西方，自古以來就有此說。中國傳統上對於面部的審美標準，是觀察「三庭五眼」。

分析面部縱向和橫向的比例關係，以縱向「三庭」，把臉的長度分為三等分；橫向「五眼」，以眼形長度為單位，把臉的寬度分五等分。

驚鴻一瞥，覺得這張面孔很美，是歸納面部五官輪廓的素質以及整體組合達到和諧比例的標準，激發了我們心底某種的共鳴，是衡量容顏的準繩。

一座令人心動的建築，因各種元素組成和諧比例的標準；一座城市的魅力也如同人臉，在其建築物特質及整體比例關係的組合，形成和諧的獨特性價值，引起我們內心的共鳴，這種不可名狀的「絕對性」感應，早預先埋藏在我們意識深處的軸線，富生命力又有條理事物與人體的內心軸線，達到天人合一的宇宙法則。

帕德嫩神殿。——雅典衛城上建造著一座座神殿，出自於整體一致的構想設計，將周遭原本荒蕪的景色聚集，融入於整體構圖布局之中。因此，不論在當地從任一個方位觀看，都可以察覺這整體一致的構思。這是為何沒有其他建築作品具有如此的崇高性。究竟何時才有足夠的資格談論「多立克柱式」呢？恐怕只有當人們高瞻遠矚，並完全捨棄藝術中的偶然性因素，才能達到心智最高的境界，亦即簡約。

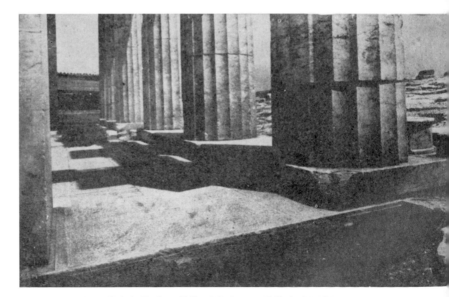

山門的內部柱廊。其造形體系以一致的方式呈現。

山門。——建築情感從何而來？來自明確元件（包括：圓柱體、平整的地面和牆面等）之間的
　　某種關係比例；來自跟基地環境中各種物件的協調；也來自影響構圖中每個部分的造形體
　　系；最終來自將一致的思維貫徹到材料的選用和所有細部設計上。

山門。——建築情感源於一致的意圖。源於堅定沉著切割大理石的心念，渴望追求最純粹、最精練、最經濟的材料。人們不斷捨棄、清潔，直到多一分太多、減一分太少那一刻，只留下最簡潔有力的部分，只餘下彷彿銅號角般發出清亮又悲壯聲響的部分。

厄瑞克希翁神廟。——儘管因為一念之仁,而創造了「愛奧尼柱式」(ionique);帕德嫩神殿
　的影響仍界定了所有女像柱的形體。

帕德嫩神殿。——詩情畫意的後世評論者宣稱，多立克柱式的靈感是源自挺立於大地的樹幹，
所以沒有柱座云云，以此證明所有美的形體都源於大自然。然而這是毫無根據的錯誤說法：
希臘根本沒有主幹筆直的大樹，只有發育遲緩的矮小松樹和扭曲的橄欖樹。實則，希臘人
創造了一種造形體系，直接又強而有力地刺激著我們的感官：圓柱、凹槽圓柱、複雜且擁
有無窮意圖的柱頂線盤，以及與水平線形成對比又與其產生連結的階梯。他們運用了最巧
妙的變形手法，使得細部設計處理，完美無瑕地適應於視覺光學法則。

　　在我們心底震動的那塊共鳴板，正是我們衡量和諧的標準所在。實際上，
人類正是基於那共鳴板或者說軸線組織而成，這才能與自然，甚至和宇宙，
和諧地連結在一起，因為人的這條組織軸線與自然界的一切物體和現象所依
循的軸線，其實應該是同一條。這條軸線的存在，指向宇宙的統一管理，引
領我們接受萬物源自於單一意志的想法（審譯按：作者信仰一神論）。實則，

帕德嫩神殿。——請謹記，多立克柱式並非如水仙花般生長在草地上，而是一種純粹的心智創
造。其造型體系非常純淨，以至於感覺渾然天成。但請注意，它完全是人為的創作，只是
它讓我們充分感受到一種深層的和諧。這些形體是如此地擺脫了自然的樣貌（更遠遠超越
埃及或哥德式之上），卻又是對光線和材料特質充分深入研究的結果，以至於讓人以為和
蒼穹和大地自然結為一體。這樣創造的一個自然事實，就像「海」和「山」等自然實體一
樣，易於理解。人類作品又何曾達到過如此境界呢？

所有物理法則都是這條軸線的衍伸，因此，假如我們認可（並且熱愛）科學
及其所帶來的成果，那是因為物理法則和科學皆促使我們接納，它們是由單
一意志所制訂的事實。

　　如果說數學運算的結果，讓我們感到滿意、和諧，正是因為它們源於這
條軸線。如果說依據計算設計出來的飛機，擁有像魚或其他自然物體一樣的

帕德嫩神殿。——造形體系。

帕德嫩神殿。——這是觸動人心的機器。置身其中只能接受其機制毫不間斷的運轉影響。這些
　　形體上並未加諸任何象徵；而是這些形體激發了各種不同卻明確的感受；根本毋須再用密
　　碼打開才能了解。粗獷的、強烈的、柔和的、極細膩的或極其高強度的。又是誰運用這些
　　元素來進行構圖？當然是位天才創作家。這些石塊在潘特利克山脈的石場中只是冥頑不靈
　　不成形的頑石；要懂得如何將它們組合成整體，需要的不是工程師，而是一位偉大的雕刻
　　家。

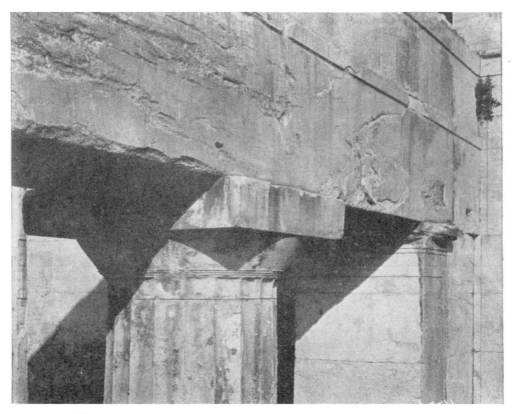

山門。——事態逐漸明朗，線腳細部愈發展現張力，柱頭上的飾帶裝飾和楣梁的建築構件之間都建立了美妙的比例關係。

外形，這是因為它重回到了軸線。如果說獨木舟、樂器、渦輪機，這些根據實驗和計算產生的成果，在我們看來是「有條理的」現象，也就是具有某種生命力，那也是因為它們和軸線是一致對齊的。由此可得一個關於和諧的潛在定義：事物與人體內心軸線，亦即宇宙法則達成一致的時刻，同時也是回歸通用秩序的狀態。這就可以解釋為何人看到特定物體時，會產感到滿足的原因，更何況這種滿足還是無時無刻所有人都能普遍體會到的。

　　如果說我們在帕德嫩神殿前停住了腳步，正是因為心弦已被撩撥，觸動

帕德嫩神殿。——差之毫釐，失之千里。柱頭圓盤的曲線合理得就像炮彈的曲線一樣。這些柱頭的圓箍線位於地面上方十五公尺，然而所產生的效果卻遠大於科林斯柱頂上葉狀紋所形成的花籃。科林斯柱式和多立克柱式，兩者的設計意念是絕然不同的。在精神層面上，有如天壤之別。

了那條無形的軸線。

　　反之，瑪德蓮教堂明明和帕德嫩神殿一樣，擁有階梯、圓柱和三角楣等（相同的基本元素），卻沒有人會在其面前停留。這是因為除了膚淺粗糙的感受之外，這座教堂並沒有觸動我們心中的軸線；感受不到內心深處的和諧，無法被似曾相識的共鳴吸引而流連忘返。◆c

◆c
如果我們在帕德嫩神廟前停了下來，這是因為在一瞥之下，心弦響了，軸線被觸動了。帕德嫩神殿形體清晰可辨、意圖單一並具獨特性。這就是勒·柯比意心中：「純粹的心智產物」，將建築的藝術境界推至抽象的內涵，呼應「人」的內在本質而創造出令人感動的關係。
瑪德蓮教堂，原是為了紀念拿破崙軍隊的榮耀，是巴黎第8區的一座新古典主義風格教堂，周圍是五十二根高20米的科林斯圓柱。

　　自然界萬物和計算的產物，都有清晰可見的形體；它們的組織沒有任何模糊空間。正因為如此清晰可見，所以易於解讀、理解，也才能感受到其和諧。重點一：藝術品的表述必須清晰可辨。

　　如果說自然界萬物具有生命，而計算的產物可以運轉並產生勞力，是因為他們是由單一一致的意圖驅動。重點二：藝術品應由單一一致的意圖驅動。

　　如果說自然界萬物和計算的產物，吸引了我們的注意力，令我們產生興趣，那是因為兩者皆擁有獨特的根本姿態。重點三：藝術品必須具有獨特性格。

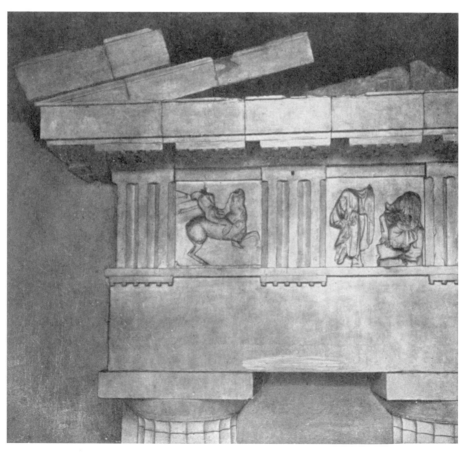

這是根據實物（審譯按：希臘神殿）翻模的精美模型，藏於藝術學院。然而受制於藝術學院教授們的影響，竟將其棄之如敝履，而使得大皇宮的建築反而更受到學生的青睞。

　　表述清晰、意圖單一，並且賦予根本姿態、獨特性格：建築不是純粹的心智產物，是什麼？

　　在繪畫和音樂領域，純粹心智產物的概念已經普遍為人們所接受；然而建築卻被貶低到只重視它的功能層面，譬如：小會客室、洗手間、暖氣、鋼

帕德嫩神殿。——差之毫釐，失之千里。線腳造形雖多，卻加以分級排列，完全不妨礙形體力
　　度的呈現。令人讚嘆的變形處理：水平線腳在垂直方向彎曲或垂直傾斜，以達到最佳的視
　　覺效果。雕刻出來的線條將原本可能不夠明確的陰影，捕捉到半明半暗中。

筋混凝土、圓拱或尖拱等等。在我看來，這些都只是建造物，還稱不上是建築。建築始於詩意情感的產生。建築攸關造形。而造形是肉眼可觀、可測的

事物。這不是說現實問題不重要；想當然耳，如果屋頂漏水、暖氣故障，或是牆壁龜裂，享受建築的樂趣必然受到影響；這就像坐在針氈上或在不擋風的屋中欣賞交響樂一樣。

帕德嫩神殿。——大理石的造形處理，嚴謹到像是當今的機械，予人鋼鐵拋光處理的效果印象。

◆ d
勒・柯比意在這裡解釋建築物與營建的關係。
有好的營建施工技術，不一定就是好的建築。
我們必須記住，數學系統不論多麼精巧，都不能保證設計一定成功。勒・柯比意是一位富有偉大想像力的創造性建築師，他運用「計量單位」，將他的想像在建築物的實際空間中發揮得淋漓盡致。
他的建築技術，不只是這一系統的產物，而是屬於一位藝術家的產物。他運用此一系統，來說明實用與美學的不同，也解決了建築學上平衡與整體的問題。
帕德嫩神殿是屬於文明的產物，既是經由發展而臻於完美的一部機器，又是人類悲劇性環境的象徵。

　　幾乎所有的建築時期，都和營建技術的研發彼此相連。這使得人們往往誤解，以為建築就是營建。或許在當下，建築師的確專注花費心力在營建的問題上，但依然不該把兩者混為一談。無庸置疑，建築師對營建的掌握，應該至少要達到像思想家對文法的掌握一樣。何況營建是遠比文法更困難和複雜的學問，建築師自然會相應做出更多努力。即便如此，建築師不應該只是專注在營建面。◆d

　　房屋的平面、量體和立面設計，部分取決於建築需求的功能面，然而也有部分取決於想像力和造形創意。

　　早在平面階段，以至於在其所衍生、屹立在空間中的任何事物中，建築師就已經擔負起造形創作的任務；在追求既定造形的框架下，他會適度規範限縮功能性的訴求；這就是構圖。

帕德嫩神殿。——簡約的輪廓，顯現出多立克柱式的精神所在。

　　接著，就來到刻畫（建築）五官及臉部輪廓（les traits du visage）的時刻了。這時建築師必須靈活地運用光影，來表達強調設計意念。建物各立面的細部設計就像刻畫人的五官輪廓。細部設計是自由不受任何約束的，它是純粹的發明創作，決定著建物的臉龐是容光煥發？或是黯然失色？處理細部設計的建築師更像是一名造形師；工程師的角色淡化了，取而代之的是雕

帕德嫩神殿。——運用方形線腳的膽識。

刻家。細部設計也是建築師的試金石；在處理細部的過程中，他無可迴避：
必須證明自己究竟是不是一位合格的造形師。建築是藉由量體在光線底下結
合，並且精妙、適當和出色地互動來產生；細部設計仍然且完全是藉由量體
在光線底下結合，並且精妙、適當和出色地互動來產生。細部設計需要的不
是只講務實的人，也不是大膽或機靈的人；它召喚的是造形藝術家。

　　希臘，尤其是希臘的帕德嫩神殿，是細部設計這項純粹心智產物登峰造
極的指標。

　　看著這樣的傑作，我們可以認定，它無關乎習俗、傳統、建造方式或功
能需求等問題。它是一個純粹、個人的發明創作，甚至可以說是成完屬於一
個人的創作。菲狄亞斯才是真正造出帕德嫩神殿的設計者，因為其餘兩位正
式任命的建築師，伊克蒂諾斯（Ictinos）和卡利克拉提斯（Callicrate），曾

帕德嫩神殿。——運用方形線腳顯示出膽識、簡約和高傲。

建造過其他多立克柱式的神殿,作品卻顯得冷漠而缺乏吸引力。反觀帕德嫩神殿卻處處可見熱情、慷慨、崇高的靈魂等美好德行,被深深鐫刻在細部的幾何形體中,被表現在精準的比例中。只有偉大的雕刻家菲狄亞斯,才能造就帕德嫩神殿。

　　地球上任何地方、任何時代的建築,都不足以帕德嫩神殿相提並論。它是人類歷史上最高亢的一刻,見證了一個懷有無比崇高思想的人,是如何將其淬煉化成光與影的造形。帕德嫩神殿的細部設計簡直無懈可擊,而且無可迴避。它的嚴謹不僅超出了一般地做法,也超出了一般正常人類的能力。在此可以見證感官生理學和抽象數學最極致的表現;我們的感官被牢牢地吸引,思想也為之陶醉;觸動了我們內心的和諧軸線。這些其實無關乎任何宗教教條、也不是象徵性的描述,更不是自然界的具象化:這裡所展現的,唯有比

雅典，衛城（基地印象）。

帕德嫩神殿。——三角楣是毫無花紋裝飾的。簷口的輪廓有如工程師所繪出的線條般充滿張力。

例精準的純粹形體。◆e

　　兩千年來，那些看過帕德嫩神殿的人，都曾深深感受到，那是個建築學上的關鍵時刻。

　　如今，我們也正處在一個關鍵時刻。當各門藝術正摸索前進，繪畫更已逐漸找到健全的表達形式，正強烈地撼動著人們的心靈，帕德嫩神殿為我們指點迷津，帶來一絲絲確定性：數學層次的崇高情感。藝術，就是詩意：感官的悸動、衡量與評賞的心靈喜悅，並重新認知那觸動我們生命本質的原則主軸。藝術，就是那純粹的心智產物，可以藉由某些頂峰（審譯按：指藝術傑作），向人類揭示其潛在的創造力峰頂。於是，人們發覺自己在創造，因而感到莫大的幸福。◆f

◆e
細部設計迫使建築師表明身分：是否能稱得上是造形藝術家。
勒・柯比意認為，細部是超越實用性、傳統營建程序或機能的問題，屬於純粹的心智產物。
帕德嫩神殿展現了精神純粹創造的最高峰：以「線腳細部」的光影表達設計意念，這也是古希臘的雕刻家菲迪亞斯超越希臘時期其他官方建築師的關鍵所在。
在強調模矩化、幾何化而清晰又理性的現代主義裡，勒・柯比意在這裡又說明了無法用數學或具象思考所能達到的抽象藝術價值，回歸到藝術的本質，區分了藝術家與單純工程師的差別。這也是帕德嫩神殿能在眾人面前宣示「永恆」的原因。

◆f
帕德嫩神殿無疑見證感官生理學和抽象數學最極致的表現，是勒・柯比意解釋「純粹的心智產物」的藝術創作最佳範例。
繪畫已經強烈地撼動了大眾，帶來了堅定的信心。建築達到最精美的境界：崇高的感情，數學的秩序。在本質上，它具有機能性，且由宇宙間各種和諧所構成。這樣的和諧，與人類心中的軸線一致。建築師面對設計時，永難忘懷的悸動，還是空間形式的詩意。

汽車廣告海報，歐斯達舍（Hostache）攝。

量產化的住宅

一個偉大的時代剛剛開始。

四周瀰漫著一種新精神。

工業化的趨勢彷彿河流奔向出海口般，勢不可擋，為我們帶來了合適的新工具，以因應新精神所帶動的新時代。

經濟法則必然支配著我們的行動，驗證著我們的思維。

住宅的問題是時代的問題。當今社會的平衡有賴於它獲得解決。在革新的時期，建築的首要任務，是重新檢視修正關於住宅的價值觀及所有組成構件。

「量產化」建立在分析與實驗的基礎之上。

工業應該妥善處理住宅的問題，讓所有住宅構件得以標準化、量產化。

我們必須樹立量產化的心態，包括：

「建造」量產化住宅的心態。

「住進」量產化住宅的心態。

「設計」量產化住宅的心態。

假如從人們的心靈中剔除那些根深蒂固又迂腐的住宅概念，單純從客觀和批判的角度看待問題，就會得到「住宅即工具」的結論。屆時，住者有其屋的量產化住宅，比起從前的住宅不知要健康（且道德）多少倍，也因為成為伴隨我們一生工作的工具，而顯得更美好、更有美學意涵。

此外，住宅之美也將來自藝術美感賦予其精密而純淨的有機元件之活力。

政策已經確定。盧舍和博內維（Bonnevay）兩位部長提案，要求眾議院制定法令，規畫建造五十萬戶的平價住宅。這是建築史上的重大事件，需要動用前所未見的資源和方法才能辦到。

然而目前的情況，可說是百廢待舉，實現這個龐大計畫的條件，還沒有任何一項到位，*就連心態也尚未形成*。

所謂心態，包括建造量產化住宅的心態，住進量產化住宅的心態，以及設計量產化住宅的心態。◆a

以上都是必要條件，目前卻無一具備。在工業領域行之有年的專業化，在建築領域幾乎才剛開始。營建業沒有自己的工廠，也沒有專業技術人員。

所幸，只要量產化的觀念得以生根，一切都可望在一瞬間迅速到位。事實上，在建築領域的各個分支，工業化的趨勢正如同一股強大的自然力量，彷彿河流奔向出海口般，勢不可擋，針對愈來愈多未經加工的天然材料進行改造，生產出所謂的「新材料」。這些新材料有如雨後春筍，譬如：水泥和石灰、金屬型材、陶瓷、絕緣材料、管材、小五金、防水塗料等等⋯⋯。這些新材料目前以凌亂零星的方式出現在建築工地，都沒有事先規畫而是想到才用，因此也耗費巨大的人力，只能做出折衷克難的解決方案。這是因為所有建築材料尚未標準化。正因為量產化的心態尚未萌芽，所以沒有理性地進行建材的研發，甚至沒有理性地研究營建本身；尤有甚者，量產化的概念是被建築師和一般居民（受前者感染說服）所唾棄的。試想如今人們還正喘著氣高舉「地方主義」（régionalisme，審譯按：建築應符合地方特色的主張）的大

◆a
1910 年 11 月到次年 3 月，勒・柯比意在德國建築師彼得・貝倫斯（Peter Behrens）位於柏林的事務所工作。貝倫斯成立了德國藝工聯盟（Deutscher-Werkbumd），也就是包浩斯（Bauhaus）的前身。
勒・柯比意並未真正受到包浩斯的影響，但卻受到貝倫斯這位導師的影響。德國藝工聯盟對於大量生產的概念，成為勒・柯比意建築創作的主要原則。德國藝工聯盟所倡導的標準化與工業化的觀念，更成為他日後思考問題的主要方針。雖然他在貝倫斯事務所似乎沒找到預期的新建築，卻見識到大型事務所的組織架構，以及大規模工業為建築帶來的問題。尤其是國民住宅的問題，也引起他的興趣。從 1914 年起，他就著手研發採用組合式結構零件的工業營建技術。使用這些零件，能在短時間內輕易完成頗具規模的房屋，樣式多變，住戶也可以自行完成細部。

勒‧柯比意，1915 年。採用「多米諾骨牌式」（Domino，審譯按：如圖
右上所示，以骨牌比喻每個住宅單位都長得一樣）框架排列的量產化
住宅。1915 年，鋼和水泥的價格下降使得鋼筋混凝土的大量運用成
為可能。由營造廠商提供固定的地面框架，在基地上預先固定好六個
骰子的面積（審譯按：應該就是三張骨牌的建築面積）。外牆和隔間
牆僅是輕質填充材質，如夯土、砌磚或空心磚，不需要專業技工便能
施工。兩層樓板之間的高度配合門、氣窗、櫥櫃、窗戶的尺寸，均遵

旗呢！實在不可思議！最荒唐可笑的是，把我們誤導向「地方主義」死胡同
裡，竟然是因為要重建受到戰火摧殘的地區。面對如此龐大的重建任務，有
些人就好像從樂器櫃拿出排簫，到不同的委員會去吹啊吹（審譯按：典故來自
格林童話的「花衣魔笛手」，形容花言巧語、妖言惑眾，引得眾人追隨自己走向
滅亡）。於是，委員會投票通過了像這樣的決議，讓你們欣賞：同意對法國

PLACE

◆ b
「多米諾」這個
建造系統的名
稱。是結合「住
家」（拉丁文
domus）及「創
新」（innovation）
兩個字的字首。此
外，這也讓人聯想
到骨牌（domino）
遊戲，如同我們將
多米諾系統預先製
好的物件，一件組
合上另一件。
勒‧柯比意創造了
「多米諾」這個全
新的美學概念，希
望能大量回應時代
的需求，回到居住
最基本的功能。他
提醒人們，要用新
的器具適應新時
代。如果要這麼
做，就必須形成
「系統化」的共
識，才能創造系統
化量產的住宅。
改造天然材料，產
出「新材料」，已
是建築工業化的現
象。但是，當時各
種材料尚未訂定標
準化。
他認為，當時的法
國建築界已經被畏
畏縮縮的「藝術和
手工藝運動」束縛
了手腳，而這類運
動讓我們產生一種
情緒，想要否定大
量生產的真正價
值。
當時，人們還缺乏
「量產化住宅」的
觀念，更無法形成
共識，當然就會在
推動系統化量產
時，面臨諸多挑
戰。

循同一模矩。與目前的工法不同的是，木作部分在工廠預先製作完成
後送至工地，並在外牆施作前被安裝好。因此，外牆和隔間牆的位置
和排列是由先安裝的木作來決定的，剛好和當前作法相反。木作完成
後，四周的外牆與隔間牆都是泥水匠的工作，因此住宅只需要一種專
業技工就能完成：泥水匠。接下來便是管道安裝工程（不久的將來，
將會有機能遠比目前更為完善的窗戶產品）。◆ b

北方鐵路公司施壓，迫使其在巴黎迪耶普（Dieppe）鐵路沿
線建設三十個風格各異的火車站，只因快車火速通過的沿途
每一座車站，皆有其獨具特色的丘陵或某某蘋果樹，象徵著
其性格靈魂云云……我的天啊！都怪那該死的排簫！
　　工業化對建築業界所帶來的第一階段影響，形成了至關

勒‧柯比意，1920 年。澆灌混凝土住屋。建造就像充裝瓶罐一樣，從高處澆灌混凝土而成，三天即可完工。模板拆除後，住宅就像鑄鐵一塊，是一體成形的。人們卻對這種「隨便」的

重要的第一步：人造加工材料取代了天然材料，用固定元素生產且經過實驗室檢驗的高同質性人造材料，取代了異質且不穩定的材料。穩定的人造材料必得要替代無限變換不穩定的天然材料。

　　另一方面，經濟法則也是建築應納入考量的重要因素：金屬型材以及近來發展的鋼筋混凝土，都是純粹數學計算的成果，可以精準且物盡其用地將新建材用到分毫不差；反觀天然木材製造的木梁，不僅可能暗藏受力不勻的樹瘤，生產過程中還會造成大量木料的損耗浪費。

　　最後，在某些領域，技師專家的確已經著手改變現狀。水、電、照明系統正快速發展；中央暖氣系統也開始對牆體和窗戶等，易導致室溫冷卻的構造進行研究改進，以至於就連千百年來地位難以撼動的石頭，那厚達一公尺寬的天然石材牆體，業已被雙層廢料底渣板製成的輕質空心牆取代。那些我們習以為常，甚至已經神格化的材料，已經殞落失去其地位：屋頂再也不必為了排水的需要而做成斜的，我們也不必再忍受那些從外面看起來或許美

施工方式覺得反感，無法相信三天可以建造一棟住宅；寧可花一年時間，蓋斜屋頂、老虎窗與馬薩式斜屋頂下的小閣樓房。

麗，卻占空間、擋光而且厚重有壓迫感的窗洞；同理，厚重結實的原木看似堅不可摧，放在暖氣旁卻會崩裂，一塊三公釐厚的膠合板，反而絲毫不受影響變形……。

　　想當年，那些美好的日子裡（可嘆！現在還延續著；審譯按：可見說「美好的日子」是反諷），常見到粗壯的馬拉著巨大的石塊來到工地，還得花費許多人力將它們卸下，切割修整後抬到工地鷹架上，仍要拿起捲尺，仔細檢查每塊石材的六個表面；這樣建造的房屋，至少須耗時兩年。如今，很多房屋只要幾個月就能竣工；例如，巴黎奧爾良鐵路公司（P.-O./Compagnie du chemin de fer de Paris à Orléans）最近就在托比雅克（Tolbiac）建了一座很大的冷藏庫（Les Frigos，今已改為藝文中心）。整個建案的主要材料就只有砂和小榛果般大的底渣，牆壁就像一層膜般那麼薄；建物的承重卻非常之大。使用薄薄的牆壁，卻有良好的隔溫效果；載重極大，隔間牆的厚度卻只有 11 公分就足以支撐。可見時代已經變了！

勒・柯比意，1915 年。「多米諾骨牌式」住宅。在此把新的施工程序應用於豪華的住宅，每立方公尺的造價與單純的工人住宅相同。施工程序所帶來的好處，讓建築師得以畫出規模宏大又富節奏感的設計，做出

運輸業的困境早已爆發；於是人們有如大夢初醒，這才發現房屋建材占去多少運輸能量。建材重量減少八成如何？這才是現代應有的心態！

戰爭的震撼搖醒了麻木的眾人；人們開始討論泰勒主義（Taylorisme，科學管理）的生產模式，也付諸實行。企業家購置了巧妙、耐用且靈活的機器。建案工地是否將會變得像工廠？有人已經在談論一種用模板製造的房屋，只要將水泥砂漿從上方灌注，就像往瓶子裡灌水那樣，一天內就能完工。

當工廠陸續生產出大量的加農砲、飛機、卡車和火車車廂，有人終於問了：「為什麼不能量產房屋呢？」這才是屬於我們時代的心態。什麼都不完備，但什麼都可以做。未來二十年，工業化的建築將會把標準化的建材整合起來，就像鋼鐵工業一樣；科技技術的應用，將會把暖氣、照明和合理的結構

真正的建築。這也彰顯出量產化住宅在居住正義層面的價值：富人和窮人的住宅之間仍存在某種共同的連結，富人的住宅也保持應有的節制，不會過度奢華。

模式，提昇到難以想像的水準。工地將不再像零星孵化的物件，總是堆疊許多問題使一切複雜化；金融與社會組織，將會運用審慎溝通、強而有力的方式，解決居住的問題，於是工地將會變得非常巨大，並像行政機構那樣經營管理。城市與近郊的土地重劃，將會寬廣而垂直（審譯按：像棋盤式的方正格局），不再極度地稀奇古怪；如此方能敦促建築的量產化和工地的工業化。於是，我們終將停止建造「量身訂製」（sur mesure）的建築物。無可迴避的社會演變將導致租戶與房東之間的關係改變，關於住宅的概念也將不同，而城市則變得井然有序，而非混亂不堪。從此房屋不再是笨重、號稱足以對抗時間侵蝕，讓有錢人拿來炫富的物體。相反地，房屋將成為一種生活工具，就像汽車成為交通工具那樣。如此一來房屋不再是把厚重的基礎構造深深扎在

「多米諾骨牌式」住宅區。

土裡，用石頭造得無比堅固，並成為家庭和種族信仰崇拜對象的一件老古董。

假如從人們的心靈中剔除那些根深蒂固又迂腐的住宅概念，單純從客觀和批判的角度看待問題，就會得到「住宅即工具」的結論。屆時，住者有其屋的量產化住宅，比起從前的住宅不知要健康（且道德）多少倍，也因為成為伴隨我們一生工作的工具，而顯得更美好、更有美學意涵。

此外，住宅之美也將來自藝術美感賦予其精密而純淨的有機元件之活力。

但當務之急是營造「想要住進量產化住宅」的心態。

每個人都合理地夢想著確保自身的居家安全。然而，這夢想在目前的情況下根本無法實現，甚至被當成不可能，以至於在人們內心引起了一種濫情的歇斯底里。想要建造屬於自己的住宅，變得簡直像在立遺囑：等我將來要

「多米諾骨牌式」住宅。住宅與商店，無承重牆，窗戶環繞住宅四周。

勒‧柯比意，1915 年。「多米諾骨牌式」住宅內部。量產化窗戶、門、和（系統）櫥櫃。可隨
意將一個、兩個、或十二個窗戶裝配起來；一扇門一個氣窗、兩扇門兩個氣窗，或兩扇沒
有氣窗的門等等，以此類推；櫥櫃的上部鑲玻璃，下部裝抽屜當作書架、收納櫃或餐具櫃
等⋯⋯所有構件都依據共同的模矩，交由工廠工業化生產製造，彼此間可以相互精準搭配
使用。住屋的結構澆灌之後，便可以在屋內組合這些構件，並先以木作暫時固定：牆面空
隙用石膏磚、磚塊、或木片填充，一反慣用的施工方式順序，卻可以節省幾個月的工期。
同時獲得了建築中非常重要的一致性，運用模矩也自然而然就會讓住宅達到良好的比例。

蓋自己的房子⋯⋯會把我的雕像放在前門廳，我的小狗凱蒂也會有牠自己的
沙龍。等我有自己的房子，將會如何如何等等⋯⋯。這些幻想簡直可以作為
神經科醫生的研究題材。一旦真的等到建造住家的時刻來臨，哪裡輪得到泥
水匠或技術專家說話？這可是一個人等了一輩子才等到，讓他至少有機會寫
一首詩的時刻（審譯按：作者在反諷因期待已久，完全失去理性的業主）。

於是，近四十年來，我們在都市及其郊區所見到的不是房子，而是一棟
棟的詩，例如：聖馬丁之夏日詩（poème de l'été de la Saint-Martin，審譯按：
作者模仿詩名，聖馬丁之節日為 7 月 4 日，正值夏天，諷刺建造房屋變成寫詩）
畢竟，擁有自宅是人生事業的巔峰⋯⋯，也是人類剛好夠衰老、已經飽受人
生折磨，開始要小心風濕、死亡⋯⋯和各種（審譯按：包括他人或自己的）荒
唐想法的時刻。

勒・柯比意，1922 年。藝術家住宅：鋼筋混凝土結構，牆面材料為每層 4 公分厚的雙層「水
　　泥噴漿」護板。明確地界定問題，釐清住宅的根本需求：像處理火車車廂及工具等，一
　　樣的方式來解決問題。

勒・柯比意，1919 年。粗糙混凝土住屋。地基是鋪礫石層，當地設有碎石場，礫石與石灰一起
　　澆灌在 40 公分寬的模板中，樓板為鋼筋混凝土結構。由營建程序本身產生特有的美感。

勒‧柯比意，1922 年。量產化的工人住宅。如果社區規畫得當，同一幢住宅就可依不同方位
　　角度來重複建造。四根混凝土柱，「水泥噴漿」噴成的牆面。至於美感？建築是屬於造
　　形的範疇，而不是屬於浪漫主義的。

為了符合現代工地的經濟原則，就必須得運用直線，直線是現代建築的重大成就，
　　也是有益的成果。建築必須掃除浪漫主義的遺毒舊蜘蛛網。

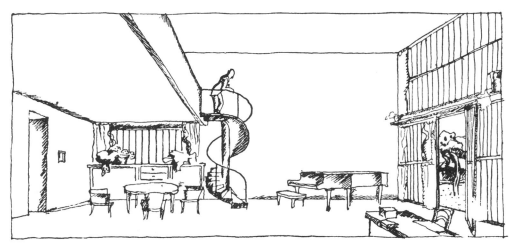

勒·柯比意，1921 年。量產化「雪鐵漢」（Citrohan）住宅（其實就是指涉，但不明講「雪鐵龍」品牌；審譯按：雪鐵龍為當時的時髦汽車品牌）。換句話說，一棟設計得像汽車的住宅，構思和配置得像公共汽車或船艙的房屋。目前的住宅需求應明確予以界定並尋求解決方法。我們必須採取行動反對濫用空間的老房子。有必要（當前的必要性來自：造價成本）將住宅視為居住的機器或工具。

想要開創工廠企業時，人們懂得購買機具設備；可是提到安身立命之所，我們卻仍只會租賃破爛愚蠢的公寓。時至今日的住宅，已經變成毫無一致邏輯的多廳房組合，房間裡總是有多餘的空間卻又總是嫌空間不足。幸虧，今天，我們已經沒有有足夠的資金來維持這樣的迂腐做法，然而人們又未曾正確闡明問題（居住的機器），於是我們變得無法在城市中建設，災難性的危機遂產生；用既有的預算，其實可以建造規畫令人讚賞的建築，前提是租戶得改變他們的心態；話說回來，這樣的轉變終將成為形勢之趨。門窗的尺寸必須修正；火車車廂和轎車已經證明人體可以通過狹窄洞口，面積的利用也可以計算到每平方公分的程度；把廁所蓋到 4 平方公尺大是一種罪惡。此外鑒於建築物的造價已經漲了四倍，有必要將建築的構想規模減少一半，住宅的體積也至少要減少一半；這是技術人員如今能解決

勒·柯比意，1922 年。量產化別墅，面積 72 平方公尺。鋼筋混凝土結構，水泥噴漿。9×5 公尺的大客廳、廚房、傭人房、主臥、浴室、小會客室、兩間臥室、日光浴室。

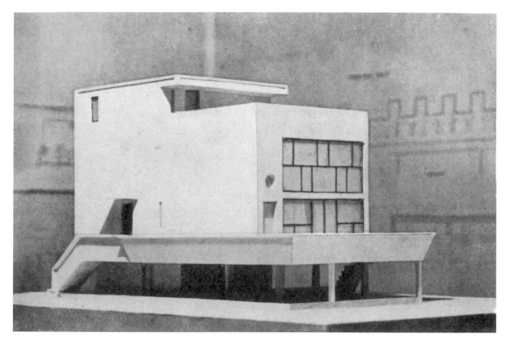

的課題；只是要應用工業化的創造發明；徹底修正人們對住宅的心態。至於美？只要意圖崇高並懂得運用比例，結果必然是美的；而比例的設計無需花業主一毛錢，只是針對建築師的專業要求而已。如果理智無法獲得滿足，心靈必將無法感動，因此一切都必須經過縝密計算。住在沒有尖屋頂、牆面光滑得像鋼板或窗戶像工廠框架的住宅裡，沒什麼好羞恥的。相反地，擁有一棟有如打字機般實用的住宅，是值得驕傲的。

勒・柯比意，1921。「雪鐵漢」住宅。混凝土架構利用絞盤機在現地澆灌。3 公分厚的牆膜為金屬板噴水泥漿所構成，並留有 20 公分的間隙；樓板也運用同一模矩；整排的工廠窗框窗戶配合實用的出入口，一樣運用相同的模矩。房間的配置符合家庭生活的需求；充足的照明，依據各房間的用途安裝；同時也考慮到衛生及對傭人的尊重等各種問題。

勒・柯比意，1919 年。「莫諾爾」（Monol，審譯按：應該源自法文 monolithique，意指一體
　　式、整體式建築）住宅。運輸業危機：目前的住宅所需的材料過於笨重：磚塊、木料、水
　　泥、地磚、瓦片、屋架等。這些材料在法國境內運送，占去了相當可觀的交通運輸量。
因此在工廠生產住宅的問題已被提出。其營建原則如下：將 7 公釐厚的折疊石棉水泥瓦板（審
　　譯按：當時尚不知石棉對人體有害，有致癌風險），搭成高一公尺的中空牆殼，就地取材

勒・柯比意。「莫諾爾」一體式住宅。論及量產化住宅就必須考慮土地劃分、社區規畫的問題。
　　建造元件的一致性，是美觀的保證。至於建築群體中必需的多元變化將由土地劃分、社區
　　規畫來達成，進而營造出建築的整體規畫與真正節奏。土地劃分、社區規畫完善的量產化

用碎石、廢料等粗料填入其中，以石灰沙漿予以接合，並留下空隙以使牆壁有絕緣的作用；樓板及天花板用波形石棉板做模板（緊拉的拱形），上澆置數公分混凝土作為防水層。拱形板留在原處作為一層絕緣材料。木作部分、窗戶及門等，和石棉水泥板的殼同時安裝定位。這樣建造住宅僅需單一工種的工人，且僅須運送 7 毫米厚的水泥石棉板的雙層牆殼。

住宅，將給人寧靜、有序、整潔的印象，使得居民遵守紀律；美國人的社區給予我們一個榜樣，取消了鄰居與鄰居之間的圍籬，這要歸功於營造了尊重他人財產的新心態；郊區因而獲得一種開闊的空間感，隨著圍牆的消失，一切都變得更明亮清晰。

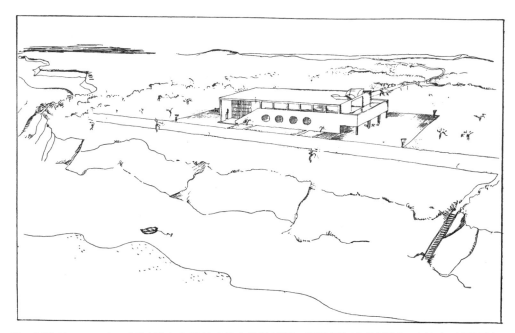

勒·柯比意，1921 年。運用量產化構件建造之海濱別墅：鋼筋混凝土柱間隔 5 公尺向兩側展開，
　　樓板為平拱的鋼筋混凝土。用類似所有工業建築的結構，平面則可以隨意安排，利用輕隔
　　牆加以分隔。在造價上達到最低廉的程度。

在美學上則達到了至為重要的模矩統一性。將捨棄複雜施工省下的預算，拿來擴大立面與量體。
　　輕隔牆可以自由地予以變換重組，因而平面也就易於改變。

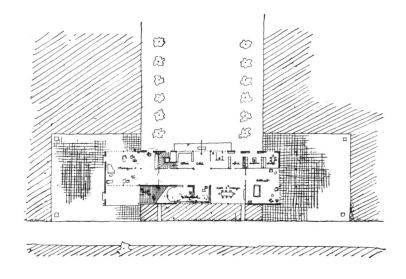

別墅平面，顯示出鋼筋混凝土柱規則地分布。

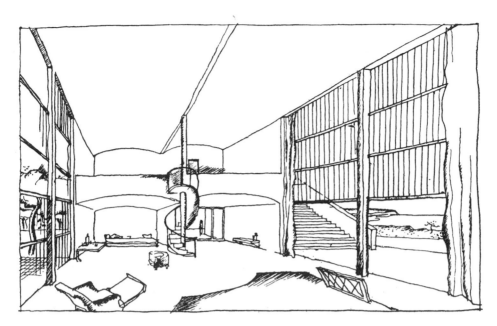

海濱別墅客廳。同樣粗細的柱子、淺拱的天花板、標準化的窗構件，虛實之間形成了結構上的
　　建築元素。

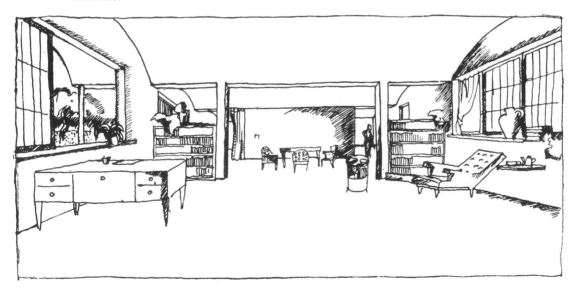

勒・柯比意。「莫諾爾」一體式住宅的內部，符合居住的舒適性。一旦有文化素養的人知道量
　　產化建造的住宅能如此完美和諧，造價還比在城中的公寓低廉，他們就會對鐵路公司施
　　壓，阻止當局在巴黎聖拉札火車站繼續營運郊區火車的可恥景象；他們會向柏林人學習，
　　然後一切就會完美。如此一來我們便能運用廣大周邊的郊區建地。量產化住宅會讓最實
　　用，也最合乎純粹美學的解決方法成為可能。但我們必須等待鐵路公司覺醒，並促使工業
　　量產出標準化的構件元素。

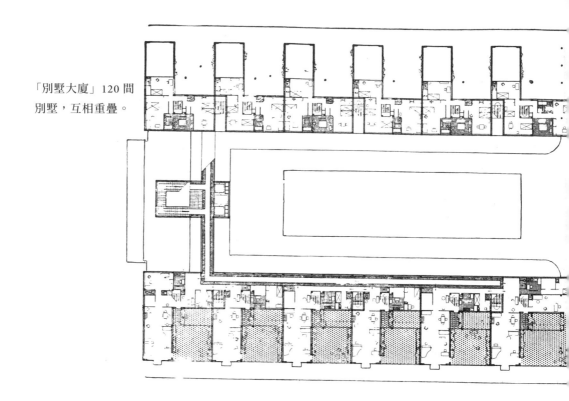

「別墅大廈」120 間別墅，互相重疊。

「別墅大廈」立面局部。每個陽台花園都與鄰房獨立分開。

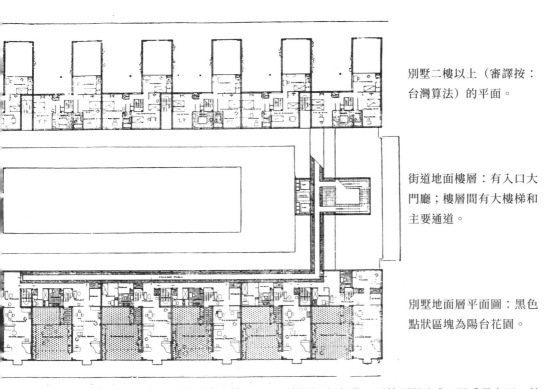

別墅二樓以上（審譯按：
台灣算法）的平面。

街道地面樓層：有入口大
門廳；樓層間有大樓梯和
主要通道。

別墅地面層平面圖：黑色
點狀區塊為陽台花園。

勒·柯比意，1922 年。出租公寓大樓。以下圖例顯示如何將一百幢別墅分成五層重疊在同一棟
大樓中，每幢別墅都是兩層樓的空間並擁有自己的花園。大樓的公共服務交由飯店式物業
管理機構經營，解決傭人危機（傭人危機才剛開始而且是不可避免的社會進程）。面對如
此重要的挑戰，現代技術社會將應用機器及組織取代人力勞動：熱水、中央暖氣設備、電

「別墅大廈」柱子及樓板為量產化的結構。雙層中空牆板的牆體。

「別墅大廈」：陽台花園。

冰箱、吸塵器、淨水器等⋯⋯。傭人不一定得住在家裡，來社區就像到工廠上班一樣工作八小時，機警的大廈工作人員日夜值班以提供服務。生食或熟食的供應也可交由採購服務人員代勞，達到物美價廉的目標。大型的廚房將可供應住戶的餐食，或者設置社區公共餐廳。每幢別墅都有健身室，在頂樓更設有大型的公共運動場及 300 公尺長的田徑跑道。頂

「別墅大廈」餐廳一隅，右窗之外可見陽台花園。

「別墅大廈」：大樓的量體（120 幢別墅重疊而成）。

樓還有交誼廳可供住戶使用。大廈的入口一向都是與門房的狹窄門廳擠在一起，爾後將由寬敞的大廳取代；服務人員將日夜接待訪客，引導他們進到電梯間。二樓以上通向室外的大中庭之上方，屋頂上蓋有車庫，地下室則設有網球場。中庭四周、別墅陽台花園裡和四周街道，綠樹成蔭，鮮花盛開。所有樓層的空中花園都長滿了常春藤和鮮花。「標準化」在此發揮了功效。這些別墅代表了合理而睿智的規劃類型，摒除所有的浮誇，卻又能滿足需求而且非常實用。藉由租售系統的普及，過時的房產所有制將不復存在。

住戶將不用再付房租，而是以二十年長期低利貸款購買大樓的持份，支付的利息則相當於很低的房租。

出租公寓大樓比任何其他房產更適合量產化的原則：因為在此追求的是平價。量產化的精神更在社會危機的時期，帶來了各種意想不到的益處：居家經濟的改善。

「別墅大廈」的入口大門廳。

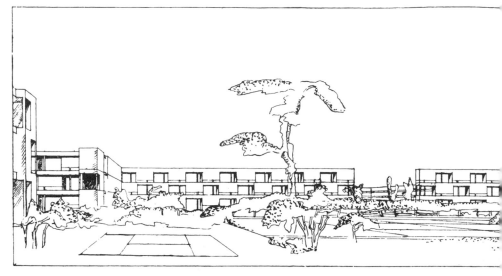

勒‧柯比意與皮野‧讓納雷，1925 年。

姑且試想如何利用花園城市分配給每位居民的 400 平方公尺建地：住屋與附屬建築物 50 至 100 平方公尺；300 平方公尺作為草坪、果園、菜園、花圃及空地。維護這樣的社區不僅勞民傷財，而且收益僅有幾根紅蘿蔔和一籃梨子。沒有遊戲場，兒童與大人都沒法遊玩，更無法運動。運動應該是隨時隨地想要動一動，便可以在住家門口進行，而不是一定得到體育館，因為會去體育館的人不是職業運動員便是無業有閒的人。這次讓我們把問題闡述得更合乎邏輯一些：住屋 50 平方公尺，花園院子 50 平方公尺，住屋及花園將位於地面層或距離地面 6 或 12 公尺的樓層，形成「蜂窩式」的社區大樓。住家門口有廣闊的遊戲場（足球、網球等……），每棟住屋便有 150 平方公尺的遊戲場。住屋另一面（亦是每棟住屋分配 150 平方公尺）將有工業化的耕地，用密集式耕作進行高效率生產（渠道灌溉澆水、交

1 座陽台花園

3 棟住屋
2 座陽台花園

2 棟住屋
3 座陽台花園

3 棟住屋

波爾多的「富界」（Frugès）新社區。

正在建造的第一組房子。

由專責農民犁田、小卡車運送肥料、土壤、及各種產品等……）。由一位農民負責監督和管理一個區塊的集合農地。建倉庫儲存農作物產品。既然農村勞動人口逐漸流失，實行八小時三班制的一部份工人，或可來此耕作再次成為農民，並生產出自己消費的農食品的一大部分。你問這是建築，還是都市計畫？其實，僅僅合乎邏輯地研究建築單元，及其之於整體建築群的功能分析，就能提供一個成果豐碩的解決方案。

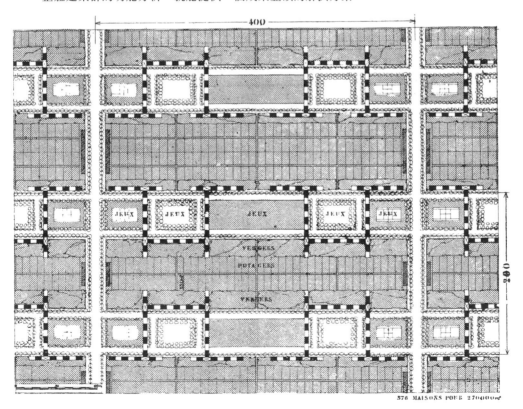

「花園城市」的蜂巢式建地劃分。

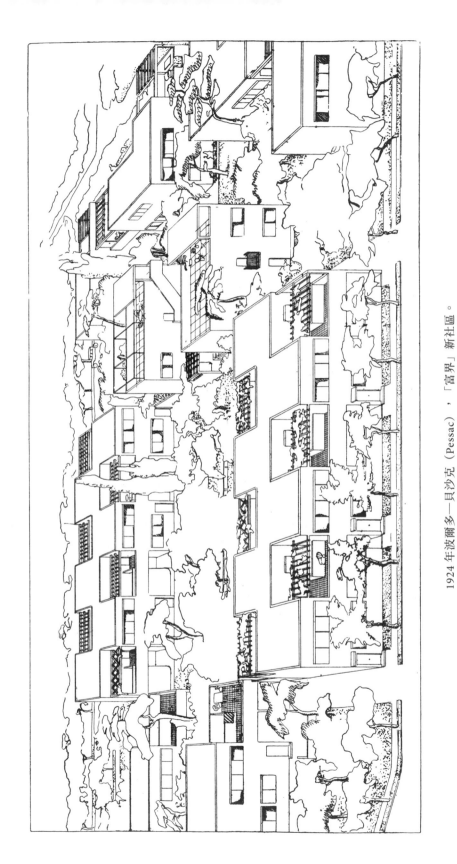

1924年波爾多—貝沙克（Pessac），「富界」新社區。
大規模開發計畫中的部份建地，用混凝土建造的社區。基本的元素類型經過精心研究確認，
藉由不同的排列組合呈現多元變化，這是真正的工地工業化。

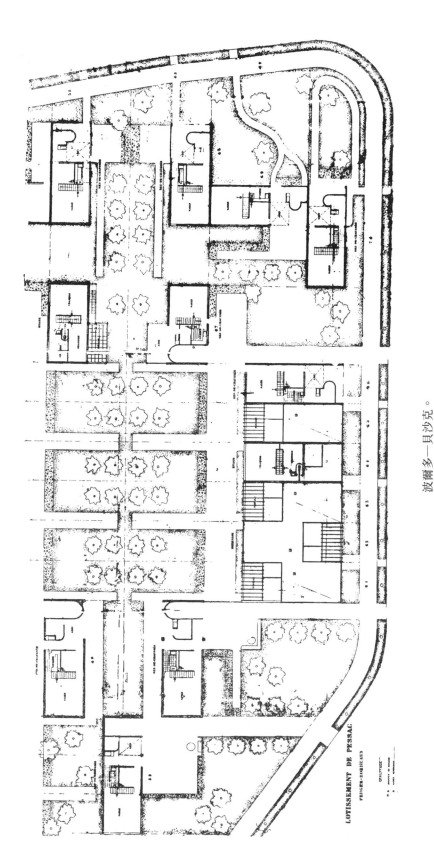

波爾多—貝沙克。

本書的第一版強烈地影響了一位波爾多偉大的實業家，於是他決心拋棄陳規舊例。秉持對工業與建築未來的崇高理念，他採取了最勇敢的創新之舉。多虧他，在法國破天荒第一次，有人用符合時代精神的方式，解決當前建築的問題。其結果兼顧到經濟學、社會學和美學：是運用新方法達成的創新成果。

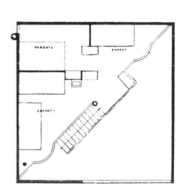

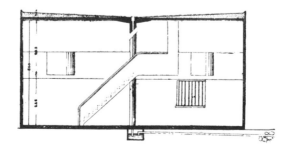

勒‧柯比意與皮野‧讓納雷，1924 年。

工匠的量產化住宅。此處的問題是：要如何讓工匠居住在非常明亮的大工作室中（外牆長寬為
　　7 公尺 x4.5 公尺）。為了降低造價，用建築手法刪除隔牆和門，降低房間一般的面積和高
　　度。住宅將由一根獨立的中空鋼筋混凝土支撐。外牆材料採用有隔熱效果的壓縮稻草，外
　　層再用水泥噴槍噴上 5 公分厚的水泥砂漿，內層表面則抹上石膏。整棟住屋內內外外只有
　　兩扇門。沿著斜對角蓋成的夾層空間讓天花板完整地展開（7 公尺 ×7 公尺），牆面也展
　　現了它們最大的尺寸，此外夾層空間的斜對角形營造出一種意想不到的空間感：7 公尺長
　　的小屋竟能容納一個 10 公尺長的關鍵元素（審譯按：指斜對角）。

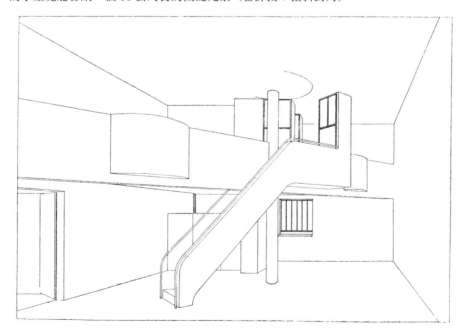

室內透視。
（廚房及夾層空間的牆採用 U.P. 公司之量產化構件，配置圖詳見 291 頁。）

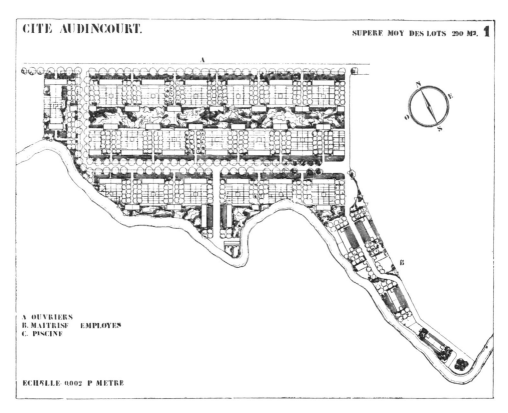

勒·柯比意與皮野·讓納雷，1924 年。棋盤式的社區劃分。

所有住宅都以標準化的構件建造，形成一種基本的住宅單元。每塊建地的面積都相等，布局也
　　非常規則。建築有充分的空間，可以自由表達。

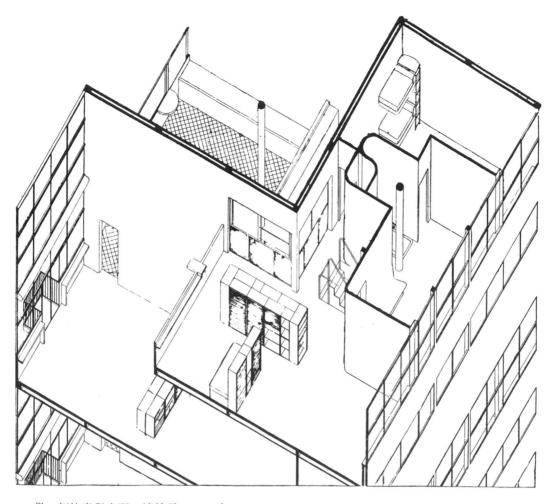

勒‧柯比意與皮野‧讓納雷，1924 年。

此為「別墅大廈」（詳見前述）的一個基本單元。這也是 1925 年在巴黎舉辦「國際裝飾藝術展」
　　時所展出的「新精神館」。是運用建築標準，為普通人設計的量產化住宅，營造上徹底地
　　工業化。

泥作的部分，由蘇梅（G.Summer）泥水施工營造公司負責，在「壓縮稻草」上施以「水泥噴
　　漿」，地板與陽台也運用同樣的材料及工法。地板結構及量產化的窗戶則是營建工程師哈
　　務‧德固荷（Raoul Decourt）的設計。木工完全被取消，木匠也就不必再出現於建築工
　　地中：捷克斯洛伐克的 U.P. 聯合營建公司開發整套系統化的房間基本配置，未來的施工
　　將有如把抽屜裝入書桌一樣簡單。玻璃和油漆工程由魯爾曼（Ruhlman）和勞宏（Laurent）
　　負責。

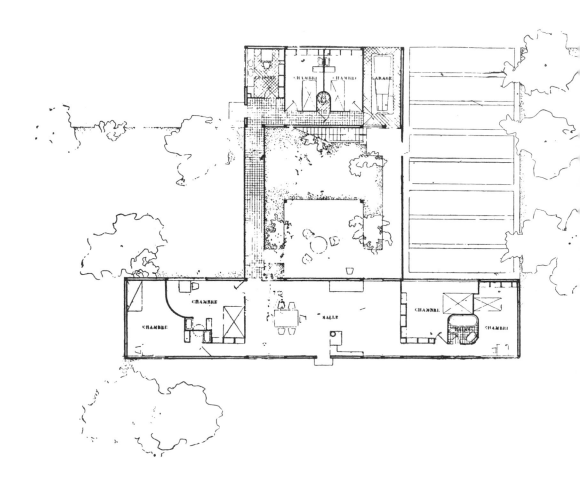

勒‧柯比意與皮埃爾‧讓納雷，1925 年。位於波爾多的別墅。
使用量產化構件，以及建造「貝沙克」花園城市住宅時同樣的機器生產。（282-285 頁）
量產化對建築不是一種束縛。
相反地，量產化將能使細部一致而完美，並使整體產生多元變化。

別墅等角透視圖。

整體景觀。

勒‧柯比意與皮野‧讓納雷，1925 年。大學城方案。人們不惜成本為學生建造宿舍城，試圖模
　仿、再現牛津大學古老建築物的詩意。多麼昂貴的詩意，多麼災難性的浪費。事實上學生
　正處於反抗古老牛津的年紀；古老的牛津是捐錢興建大學城的贊助者的夢。學生真正想要
　的是像僧侶般的宿舍，但要明亮並有暖氣，同時還要有個能看星星的角落。他們渴望走兩
　三步路便有地方能和同學一起運動。除此之外，宿舍愈獨立愈好。

平面圖與剖面圖。

所有學生都有權享有同樣的宿舍；如果宿舍也有貧富之差，是非常殘酷的事。此處待解決的問
　題是：提供各地學生居住的大學宿舍城；每間宿舍都有會客室、廚房、自己的廁所、客廳、
　睡覺用的夾層空間和屋頂花園。宿舍與宿舍之間用牆完全隔開。學生會在鄰近的公用運動
　場或宿舍活動中心的公共空間碰面。對宿舍及其構件加以區分，歸類、確立。如此便能經
　濟有效率。你問這稱得上是建築藝術嗎？如果問題能清楚予以闡明，當然是建築藝術。
在此將大學宿舍構想成像「廠房」一樣，既能無限擴建又能確保理想的採光，同時摒棄笨重（昂
　貴）的承重牆。此處的牆只須用輕質隔緣材料填充即可。

剖面與平面。

花園露台細部。

勒・柯比意與皮野・讓納雷。畫家工作室。（建物可參照本書 122 頁）

符合時代精神的提問：

四十歲了，為什麼不為自己買棟房子呢？我的確需要居住工具，就如同我買了滿足移動需求的福特汽車（la Ford）一樣，想要更時尚的話，就買雪鐵龍（Citroën）。以下為針對這問題之分析。

———

協力者：工業，專業化工廠。

潛在協力者：郊區鐵路、金融機構和改革後的高等（建築）藝術學院。

———

目標：量產化的住家。

———

阻礙：所謂的建築師和美學家、對房子的不朽信仰。

———

執行者：專業公司和真正的建築師。

以下是**有力的證明**（La preuve par neuf）：

1）航空博覽會；

2）著名的藝術城市建築，如：威尼斯行政官邸大樓（Procuraties）、巴黎里沃利路、孚日廣場（place des Vosges）、跑馬場（Carrière）、凡爾賽宮等等：全是量產化的建物（審譯按：這裡指大量重複單一樣式的建築）。

量產化的住宅，必然會自動促使城市的重劃更為寬廣而大氣。這是因為要量產化的住宅，必須對住宅的每一個細部進行詳盡的研究，並且需要確立標準、類型（type）來進行標準化。當類型的標準被創造出來，距離美就不遠了（就如製造汽車、郵輪、火車車廂和飛機一樣）。量產化的住宅，將迫使不同的物件，如窗、門、建造的方法，以及材料皆趨於一致。正如同路易十四時期，一位有智慧的羅希葉（Laurier）神父，在東拼西湊、擁擠不堪、雜亂無章，不適人居的巴黎針對城市規畫所呼籲的：*細部設計要統一，但整*

◆c
1921 年，勒・柯比意已經設計了系統化「雪鐵漢」住宅，其法文「Citrohan」源自「Citroën」（雪鐵龍）品牌的汽車，其實也是隱喻工業化量產的概念。他的目的，就是要藉由談論雪鐵龍汽車為例，詮釋「住宅是供人居住的生活機器」。
就像汽車不斷推出新型號（Type）的系列產品，他也是在這樣的概念下，不斷建構他的雪鐵漢式公寓。隨後，他開始創造大量集合住宅。對他而言，集合住宅是他建構原型的一個非常重要的方法。
在雪鐵漢住宅設計上，他用一體成形的牆面，取代了傳統磚牆的堆砌方式，其樓板與屋頂，都以鋼筋混凝土作為結構材。
他傳達的理念非常清楚：我們必須對濫用空間的老房子採取行動，以造價成本為主要考量。這樣的心態才是將房屋視為居住的機器。
量產化住宅由系列化的構件元素所建造，是最實用的住宅解決方法，可將施工經費降至最低，同時，也在美學上達到了最重要的模矩統一性。

體規畫要大氣、多元（如今的所作所為，剛好與其背道而馳：在細節上瘋狂呈現多元，街道和城市的整體規畫卻千篇一律而無聊至極）。◆c

　　結論：這的確是迫切的時代問題，不僅如此，甚至可以說是攸關時代的唯一問題。

　　歸根究底，社會平衡的關鍵是建築問題。

　　我們得出的結論，形同一個合理的抉擇：**新建築或革命**。

低壓風機。（哈多公司系列）

熱訥維利耶（Gennevilliers）發電廠，功率 4 萬千瓦之發電機。

新建築
或革命

在工業的各個領域，人們都提出了新問題，並發明能解決它們的工具。如果把現狀拿來與過去相比，就會意識到發生了革命。

營建業已經開始標準化量產建築構件；面對新的經濟需求，整體和細部的構件都已經問世，兩者都產生了顯著的效益。如果把現狀拿來與過去相比，就會意識到企業的方法與規模都發生了革命。

過去的許多個世紀裡，建築歷史的發展，只在「結構」和「裝飾」上緩慢地演變。但是，近五十年以來，鋼鐵和混凝土的應用所帶來的成果，揭示了建造能力的大幅提升，也使得建築的法則受到強烈衝擊。

如果與過去比較，就會發現諸多過去的「風格樣式」已不具意義，一種屬於這時代的「風格」卻已建立，這就是革命。

————

我們的心靈已經有意無意地認清這些事實，新的需求也有意識或無意識地產生了。

社會運作的齒輪，受到強烈震撼，正在兩項結果之間搖擺不定：是創造一個歷史性的重大進程，或者是引發一場大災難？

所有生物最原始的本能，是確保自己的棲身之所。然而，當今社會的各個階層，無論是工人或知識分子，卻都沒有適合的安身立命之所。

於是，如今建築的問題已經成為平息當今社會動盪、恢復其平衡的關鍵：

新建築，或革命。◆a

在工業的各個領域，人們都提出了新問題，並發明能解決它們的工具。實則，極少有人能意識到我們的時代與先前時代之間的斷層；儘管眾人的確知道當代所帶來的大量變革，但真正有用的是將這個時代的知性、社會、經濟和工業活動，拿來來跟十九世紀初，以至於跟全人類的文明史比較。如此一來很快就會發現，人類自動反應社會需求而自製的工具，先前都是緩慢演變，而今卻以驚人的速度發生變化。過去的工具總是掌握在人類手中，如今卻已全面翻新，變得更強大，甚至暫時掙脫了人類的掌控。面對難以一手掌控的工具，人類這種動物（la bête humaine）目前仍喘著氣，顯得不知所措；進步的到來，讓所有人一則以喜，一則以憂；人類心中滿是困惑，覺得自己是被情勢所迫，只能接受進步，絲毫不覺得被解救、如釋重負或有任何改善，反倒有被奴役的感覺。這的確是個面臨重大瓶頸的時代，道德思維的危機尤其嚴重。為渡過難關，必須建立正確的心態，以理解正在發生的事情，更得教導人類學會使用自己的新工具。一旦人們重新站穩，知道該如何努力，就會發現事情已經產生變化：一切都改善了。

　　關於過去，容我再說幾句。當前的時代和剛剛過去的五十年，正單獨面對著先前一千年的沉重挑戰。在過去的一千年當中，人類的生活是按照所謂「自然」的系統來安排；工作時事必躬親，從頭到尾一手包辦、自己決定；日出而作、日落而息，工作結束放下手中的工具，卻仍想著手邊未完的工作，以及隔天要做的決定。每個人都在家裡的小店舖工作，家人就圍繞在身邊，就像蝸牛住在自己的殼裡一樣，住家就像是為其量身訂做；情況尚稱滿足和諧，沒有任何誘因促使他改變狀況。家庭生活正常地進行著，從孩子還在搖

◆ a
勒・柯比意有時拿筆名玩文字遊戲，以法文 Corbeau（烏鴉）仿擬 Le Corbusier，自嘲是惹人反感的「烏鴉嘴」。

他不說迎合大眾的話，他是新時代的先知先覺者！他對於現代工業文明帶來的巨大變化感受之深，以至於要求人們把現代文明放在整個文明史中去進行評判。如此偉大而深刻的思想，對於一位建築師來說，非常罕見。

建築相關的材料、技術和建造方式正在發生革命，建築也必須發生革命；建築的地位和革命一樣重要，是改造社會的重要工具。

今天社會的動亂，關鍵就是住宅問題：不努力朝向新建築，就要革命！這是他個人雄心萬丈的宣言。

建築的革命，必須和社會的最迫切的需要結合起來：大量人口需要合適、住得起的住宅。要建造簡單而合乎人道的住宅，建築就非革命不可。

所有生物原始的本能，就是確保自己的棲身之所。沒有符合建築精神的住宅政策，就會讓人民心情低落，這就可能導致革命。

紐約，公平大廈（Equitable Building）。

籃時，父親就開始監管他們，直到孩子也進入小店舖工作；努力與收穫都在家庭的秩序下，順遂地交替進行著；家庭制度也從中受益。眾所皆知，當家庭受益，社會就會穩定而持久。這就是先前一千年，以家庭為單位組織工作的情況，甚至可能是十九世紀中葉以前所有時代的寫照。

　　現在，讓我們看看當今的家庭與工作機制。工業帶來量產化的產品，機器與人類密切合作；每個工作都無可避免地必須挑選最適合的人，無論粗工、技工、工頭、工程師、經理及行政人員都各司其職；一個具備管理才幹的人，絕不會長期當一名粗工；所有的職位都開放給每一個人，專業化分工讓每個人依附在其所操作的機器上；所有人都被要求絕對精準，因為單一零組件一

美國鋼鐵公司（US Steel Corporation）造的鋼骨結構。

且被傳送到下一道程序的工人手中，就很難再進行修正調整；所有零組件的製造都要絕對精準，才能順利被裝配到最終產品中。於是，父親不必再向兒子傳授從前那小店舖裡的祕訣竅門；陌生的領班工頭也能嚴格控管分工精確的工作流程，針對明確而有限度的任務進行指導。每個工人只須負責一個微小的零件，然後不管做上幾個月、幾年甚至是一輩子，都在加工同一個零件。只有當完成品在工廠的中庭裡，閃閃發光、打磨光亮又純淨整潔地朝著送貨卡車的方向經過時，工人才能看到自己工作的成品。

　　當然，從前小店舖的精神已經不復存在，現在呈現的，是一種更加集體化的精神。如果工人夠聰明的話，他就會明白自身工作的意義何在，並因此

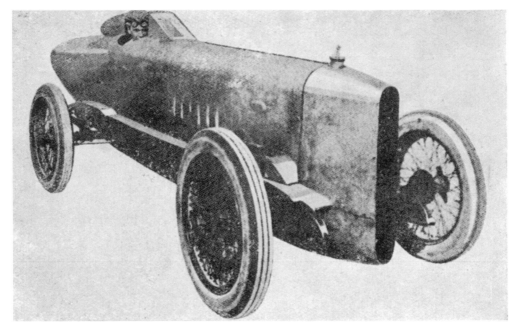

美國跑車。馬力 250 匹，極速每小時 263 公里。

產生理所當然的自豪感。舉例來說，當《汽車雜誌》（*L'Auto*）出刊並聲稱，某某品牌的汽車剛剛達到時速二百六十公里的時候，工人會聚在一起，相互道賀：「這是我們製造的汽車！」這是重要的心理層面。

　　八小時工作制！三班制的工廠！工人們輪班工作。上晚班的從晚上十點開始工作，早上六點下班；另一組人則在下午二點下班。我們的立法者在通過八小時工作制的時候，有沒有想過這些人的狀況？這些從早上六點到晚上十點，或從下午二點直到晚上都無所事事的工人，應該如何自處？到目前為止，也只有「小酒館」才能收容他們，在這種情況下，家庭會受何影響？照理說，住家本來可以接納收容下班的人，工人也應該受過足夠的教育讓他們知道如何健康地利用這許多自由時間。可惜偏偏不是這樣，恰好相反，工人的出租住宅往往是醜陋不堪的，而工人所受的教育也仍不足以使其善加利用空閒的時間。所以說以下推論絕非危言聳聽：沒有新建築，就會讓人民心情低落，而人民心情低落，就會導致革命。

機庫前之瓦贊飛機。

讓我們從另一個觀點來看：

當前巨大的工業活動必然引起關注，因為每時每刻，它都直接或以報紙雜誌報導的方式，把驚人創新的物品展現在我們眼前，促使我們去關心、歡喜或擔憂它們被發明的原因。現代生活中的所有這些事物，帶給了我們一種現代化的心態。於是，我們回過頭充滿困惑地看著自己那腐敗破陋的老屋，看那如蝸牛殼般的居所，是如何地無用、無效，每天腐蝕、束縛著我們。另一方面，卻隨處可見許多有用的機器，以令人欣賞的純淨方式生產各種產品。反觀我們居住的機器也就是住宅，卻像是得了結核病的老布穀鳥。我們在工廠、辦公室或銀行的日常工作，是何等健康、有意義，又有效率，相形之下我們的居家生活卻是如此地四處碰壁、令人懊惱。這樣的居家生活簡直是在迫害家庭，而人民也因為像奴隸般被過時的思想所綑綁，而使得其心情極度低落。

每個人的心靈都曾受到他所參與的當代事件之影響，而後有意無意地激

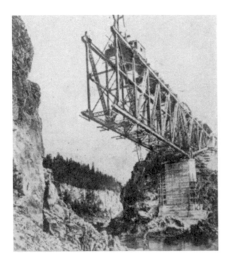

鐵橋。

發了一些欲望。這些願望幾乎都關乎家庭，因為家庭是社會的原始本能。如今所有人都知道自己需要陽光、需要溫暖、需要清新的空氣和整潔的地板。男士們懂得要穿戴硬挺的白衣領，女士們也偏愛潔白精緻的衣物。現代人知道要享受心靈娛樂、適當休息身體，也必須要適度運動，才能舒緩因為辛苦工作而帶來的身心疲勞與緊張。以上所有欲望構成了人們對建築的訴求。

　　只可惜，當前的社會面對這些訴求全然束手無策。

———

　　另有一件事值得關注：
　　那就是面對現代生活的現況，知識分子們又會得出什麼樣的結論？
　　的確，當今時代工業的蓬勃發展，造就了活躍而數量眾多的社會中堅階層，也就是特殊的知識分子階層。
　　在所有工廠、技研機構、研究機構、銀行和百貨公司以及報社和雜誌社，都有工程師、部門主管、法定代理人、祕書、編輯、會計等等，他們接收訂單，創造出美好的事物：他們為我們設計出橋梁、船舶和飛機，他們製造發動機和渦輪機、指揮工地作業、處理授信借貸和會計等事務、從各殖民地和

萊茵河上的運煤船。

製造廠採購貨物、發表文章評論美好或可怕的時事，或者紀錄著人們的工作、不斷地產出，甚至是人類面臨的所有危急或瘋狂的時刻。所有和人類有關的事物都曾由他們經手。**所以他們當然會觀察人類所有面向的發展，並對其下定論。**這些知識分子正瞪大眼睛地盯著人類生活展示在其眼前，供他們選擇的各種可能。現代的世界正在向他們招手，閃閃發光、令人愉悅，似乎伸手可及……卻在欄杆的另一邊。下班回到家，他們只享有及格邊緣的舒適，無法得到與其付出的工作品質相稱的回報，只能再次鑽進骯髒的老舊蝸牛殼，根本不敢奢求建立一個家庭。縱使真的建立了家庭，也只是開始遭受漫長的折磨。這些人企求得不多，僅僅是能擁有一個合乎人性的「居住機器」而已。

　　工人和知識分子都受到阻礙剝奪，因而無法滿足家庭生活的深層條件；他們在職場上為他人服務時，每天都在使用這時代提供的出色高效能工具，但卻無法為自己用上這些工具。還有什麼比這更令人沮喪氣憤的嗎？當前社會面對其訴求全然沒有準備。於是，我們可以理直氣壯地說：沒有新建築，就會有革命。◆b

◆ b
為什麼勒・柯比意
會用「革命」這樣
強烈的字眼？
我們若不是生活在
那個變革的時代，
是無法深刻體會那
種恐慌的。
法國在一戰結束
後，住宅緊缺，亟
待大規模建造。在
那樣的時代背景
下，勒・柯比意站
出來大聲疾呼革命
的必要。
他帶著激動、煽動
的語氣，鼓吹新
式、簡潔、人性化
的新居住建築，這
是需要勇氣的。他
必須為自己的觀點
大聲疾呼，甚至產
生一種信仰，才能
讓食古不化的建築
師和觀念混沌的市
民信服。
在家具、汽車等產
品的工業化水準已
經迅速發展的時
代，辛勤製造這些
工業產品的工人
們，卻得不到一間
像樣的舒適住家，
就是因為當時建築
業的工業化和現代
化還未見端倪。
勒・柯比意作為一
位建築家，難免感
到憂心。
從這些語句中，讀
者會感受到令人血
脈賁張的熱情，引
發出革命的衝動，
直至想立刻動手做
些什麼，徹底推翻
舊世界。

———

現代社會不但沒有給予知識分子應得的酬勞，還放任舊有的房地產所有權制度，嚴重妨礙著城市和房屋的改革進步。以往的房地產所有權來自於繼承的機制，因此傾向於維持慣性，最好什麼都別更動，只要永久維持現狀。當人類的所有活動都受到「競爭」的嚴苛考驗，唯獨只有房地產所有人卻躲在他們的屋裡，高傲地逃避著眾人必須服膺的法規。他們占地為王。在現有的房地產權制度下，沒有一個建案的預算能夠成立。這就導致了建設的延宕。假如房地產權制

功率 4 萬千瓦發電機之轉子。克勒佐（Creusot）工廠。

度，就想當前一樣能夠改變（例如：前法國總理里博［Ribot］所推動的工人法案、樓層建物區分所有權人制等，或任何未來其他可能更大膽的私人或國家倡議計畫），那麼要再建設就有可能，人們也將再次熱衷於建造，就此避免一場革命。

———

唯有把事前默默準備的工作做好，新的時代才會降臨。

工業開發了它的工具。

企業修正了它的做法。

營造找到了它的工法。

於是，建築發現自己要面對的是修正過的法則。

工業創造了它的新工具：本章節的插圖提供了動人的證據。這樣的工具

哈多（Rateau）工程師之風機，每小時風量 59,000 立方公尺。

布卡提（Bugatti）超跑之馬達。

可以減輕勞工的負擔，為人類帶來福祉。如果把現代的革新拿來與過去相比，就會意識到革命發生了。

芝加哥。工業化的窗框構造大樣。

先見之明：明日的飛機（布勒蓋設計，Bréguet）。

　　企業修正了它的做法；如今的企業必須擔負起重責大任：成本、交貨期限、成品的堅固耐用。企業的辦公室裡全是工程師，他們忙著計算，並積極實踐經濟法則，試圖讓「物美」和「價廉」這兩相牴觸的特質兼容並蓄。智慧是所有行動的源頭，大膽創新則是目標。企業文化已經發生改變；當今的

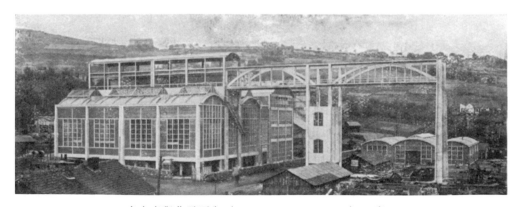

李木森與弗雷西內（Limousin et Freyssinet）工廠。

大企業是健全而道德的機構。如果把現狀拿來與過去相比，就會意識到企業的方法與規模都發生了革命。

　　營造找到了它的工法，這些工法所帶來的解放，意味著千百年來徒勞的探索已經結束。只要擁有一套足夠完善的工具，通過計算和發明，一切皆有可能，而今這樣的一套工具已經存在了。迄今，混凝土和鋼材，已經徹底改變了我們所知道的所有營建組織形式。此外這些材料能夠精準符合計算和理論的要求，讓激勵人心的成果一天天出現。受到激勵的原因首先是因為建造的成功，其次還有它們的外觀，讓人們聯想起自然界中的現象，不時重現大自然本身所做的試驗。如果與過去比較，就會發現新的方法已經出現，並且等著我們去利用，只要我們懂得打破成規，就會從那些忍受已久的束縛中得到解脫。而這正是營造模式的革命發生了。

　　建築要面對的是修正過的法則。營造技術經歷了巨大的革新，以至於那

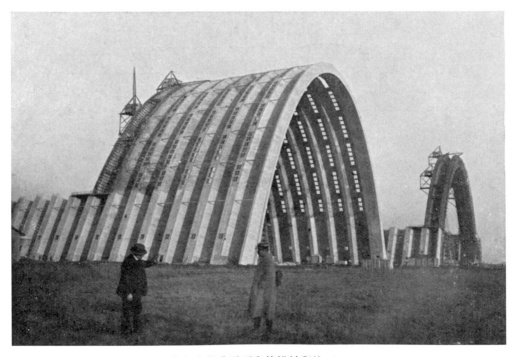

李木森與弗雷西內的設計與施工。

80 公尺跨度，50 公尺高，長為 300 公尺。

而巴黎聖母院的主殿跨距只有 12 公尺，高 35 公尺。

些依然陰魂不散的老舊風格樣式，已經不能隻手遮天；現時今日的材料，已經掙脫裝飾藝術家的擺布。建造方法所帶來的形體和節奏，是如此新穎；而都市規畫和工業計畫、無論是租賃或都會區項目，也是如此新穎；以至於建築基於量體、韻律和比例等要素的真正深刻法則，終於在我們的腦海中清楚扎根；諸多風格樣式已不復存在，滾出了我們的心田，即便仍舊試圖侵蝕我們，也只能像寄生蟲一樣糾纏。如果與過去比較，就會發覺古老的建築法則，過去四千年來已經累積太多繁文縟節，因而無法引起任何興趣；它跟我們已

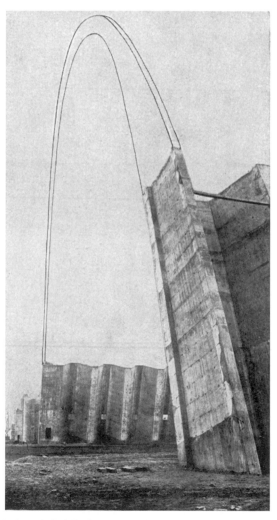

承包商：李木森與弗雷西內。奧利機場的大型飛船機庫。
80 公尺跨度，56 公尺高，300 公尺長。

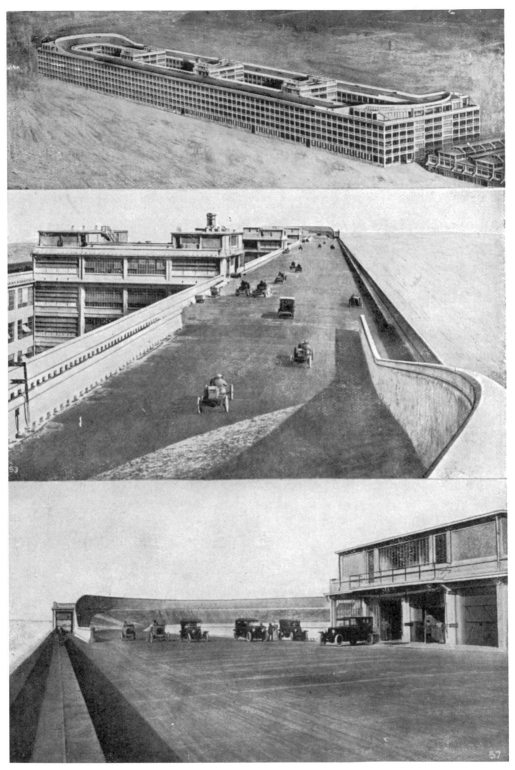

杜林（Turin）的「飛雅特」（Fiat）工廠屋頂上有汽車測試跑道。

經無關；所有價值已被重新檢修，亦即建築的概念發生了革命。◆c

———

　　受到來自四面八方反應的影響，現今的人們不禁擔憂，因為一方面感受到一個正規律地、邏輯地、清晰地在建構自己的新世界，一個正純淨生產有用和可用產品的世界；而另一方面，現代人卻困惑地發現自己正處在一個老舊又有敵意的環境框架中。而這環境框架，就是他的居所、他的城市、街道、住宅或公寓，竟然都在與他作對；這樣的環境不僅無用，還阻撓他在閒暇時繼續進行和工作中同樣的心靈旅程，妨礙他在休息的同時追求人生的有機發展，亦即建立家庭，就像地球的上所有動物那樣，像各個時代的所有人一樣，過著有條理的家庭生活。於是，社會正在目睹家庭的崩解，並且驚恐地意識到，自己將因此而走向毀滅。

　　現代化心態是一種深層的驅動力，正與堆滿陳舊垃圾並且令人窒息的老舊觀念進行拔河，彼此間存在著巨大分歧。

　　這是個適應的課題，攸關我們生活中所有客觀事物。

　　社會對於新建築正充滿強烈的渴望，然而卻可能得到，也可能得不到。這就是問題核心：結果完全取決於人們願意付出多少努力，並對這些令人擔憂的症狀，給予多少關注。

　　新建築或革命。

　　而革命是可以避免的。◆d

◆c
本書出版後的第二年（1925 年），勒・柯比意提出的巴黎瓦贊計畫（Plan Voisin），他的構想，是在塞納河以北到蒙馬特山丘之間，除了一些歷史建築，如羅浮宮、凱旋門、協和廣場，及少數教堂及街屋予以保存外，將整片巴黎右岸的市中心區剷平，硬生生將其當代的現代城市空間元素的高聳大樓植入其中。

幸好，這驚世駭俗的提案，不為巴黎行政當局所接受。否則，若是少了奧斯曼時期的民居，單純住宅區的協調性，也襯托不了巴黎城市的魅力與特質。

巴黎的奧斯曼時期建築普遍華美又穩重。在這裡，一致性和變化感，達到了完美平衡。被剷平的話，是很遺憾的。

但從另一個正面角度，正如勒・柯比意倡導的那樣，鋼和鋼筋混凝土成了重要的建築材料。大面積的平板玻璃、多用途的屋頂花園，果然成為現代建築的主要形式。住宅，這個「居住機」，就是用來居住的機器，卻真的源自於標準的戶型單元。

合作社的「煙斗」。

巴黎，1921-1922。

◆ d

「不朝向新建築，就要革命！」這是勒‧柯比意在最後一章發出的振聾發聵的號召。

這句話可以這樣解讀：「現代化的心態，是一種生存的驅動力：不朝向新建築就要革命！」

另一面，站在讀者角度看，這還是他個人抱負的宣言。能量總是要爆發出來的，不揮灑在建築上，就揮灑在革命上！

解讀這本書的目的，是為了激發建築人的思想，引起建築人對本書中討論的嚴肅問題的關注。

所有的價值已經被重新評估，建築觀念的改變已經發生了革命。

人們習慣於固守傳統觀念，讓勒‧柯比意痛心不已，並大聲疾呼。就像魯迅〈狂人日記〉裡的狂人一樣，希望打破這間鐵屋子，好讓人看到外面的光亮。因此，勒‧柯比意的這本書，就是為了突破「古典樣式」那沉重的外衣，這裡挖個洞，那裡挖個洞，打開視野，看見遠景！

勒‧柯比意說的「革命」，並非如同「無殼蝸牛運動」的實質示威抗議革命。我認為，勒‧柯比意想要的，是心態的革新、建築觀念的革命。

現代化心態是一種深層的驅動力，攸關我們生活中所有客觀事物。

在本書結尾最後一張圖片真耐人尋味。勒‧柯比意幽默地用一根 1921 年到 1922 年間合作社量產化的「煙斗」，他究竟暗示著、標示著什麼樣的時代意義？

勒‧柯比意
寫給查里‧勒普拉特尼葉老師的信

　　勒‧柯比意是在二十一歲時寫這封信給他的老師查里‧勒普拉特尼葉（Charles L'Eplattenier）。但直到勒‧柯比意去世後的隔天，此信才公諸於世。這要歸功於這位在拉紹德封（la Chaux-de-Fonds）任教的教授之女，她妥善地保存了該信件，並將它交付給瑞士《洛桑公報》（Gazette de Lausanne）刊載。這樣一則被隱匿終生的訊息，待得一切似乎都結束時才被揭露出來，反而顯現出獨特的魅力。我們從這一封他寫給老師的信，可以更瞭解到他是個怎樣的人，他的審美觀、性格和決心，以至於他和所有人一樣擁有的缺點。這封信讓我們更能理解他為何而戰，也更能了解他之所以嚴謹的深層原因，明瞭他的活力和溫柔的根源，明白他為何苛刻地保留情感，只為少數人付出真感情，以及他那唯有害羞之人才會有的暴怒；此信更揭示了他持之以恆的創作心態：那種創造之前的長期思索。

　　寫信的當下是在 1908 年，年僅二十一歲的他卻已經開展了自己的視野。遊歷歐洲期間，他猶如一位鐘錶雕鏤師，以精雕細琢的線條記述了建築的一切。他在各領域中見到陳舊的外殼正在分崩離析，因而預知了新時代的誕生。他看清了鋼筋與水泥結合的潛在功效。 此外他顯現出令人驚訝的洞見，對自己的生活與奮戰將會如何，都有一種神奇的預感。在這 20 世紀初的他，充滿了活力、熱情和決心。這封寫給老師的信，同時也是他給予年輕世代的偉大訊息，時至今日仍具有明顯的現代意義。

<div style="text-align: right">

尤進‧克洛迪—波第（Eugène Claudius-Petit）

國民議會副議長
曾任戰後重建和城市規畫部部長

</div>

1908 年 11 月 22 日，於巴黎

◆a
大量關於勒·柯比意作品及生平的著作，都以他的信函為線索和依據。比起其他類型的資料，他的書信更有助於拉近人們與大師之間的距離。
這些書信呈現了他的真實個性；鮮活而多情、嚴肅而感性、靦腆而好鬥、貪婪而慷慨。這些書信更幫助我們梳理他那複雜而充滿矛盾的個性，輕輕揭開他自我保護的外殼，也幫助我們更理解他的孤獨。
1900 年，勒·柯比意開始進入瑞士拉紹德封藝術學校，學習雕鏤技術。在學期間，在勒普拉特尼葉的引導下，讓他不至於侷限在狹隘的鐘錶雕刻技藝，而開啓了建築生涯之路。
此信函中，明確地告訴敬愛的老師，「您引導我學習鐘錶雕鏤師以外的事物是正確的，因為我自覺充滿著活力。」由他寫給他老師的這一封信中看得出來，信中敘述了他早期生命中的主要性格，例如「與真理的奮鬥」。

敬愛的老師：

　　即將回國幾天，能見到您及我親愛的家人，讓我滿心歡喜又深感惶恐。因為從好友佩蘭（Perrin）寄來的書信和明信片中，我多少感受到一些尷尬與不適……為了避免有任何的誤解，有必要先向您說明我目前的情儘管這對年少的我，是件頗為困難的事），以便我們能歡聚一堂，並再次感受到您對我的鼓勵。

　　或許，您引導我學習鐘錶雕鏤以外的事物是正確的，因為我自覺充滿著活力。◆a

　　想來您應該知道我的生活是如何忙碌於工作，而非在嬉皮笑臉中度過。因為要從鐘錶雕鏤師轉變為一位我理想中的建築師，需要付出極大的努力。不過如今，既然已認清自己的方向，我將滿　喜悅和勝利的熱忱，即刻開始努力。

　　對於想要積累實力有一番作為的人而言，停留在巴黎的時光是豐收的。然而巴黎是一座巨大的城市，也是一座思想的迷宮，倘若對自己不夠嚴酷無情，便會在此迷失自我。巴黎應有盡有，只要敞開我們的心胸去愛（用我們的心靈來愛自己心中的神性，邀它完成這項崇高的任務，那麼神性便有可能成為我們的心靈）。◆b

　　不過，假如你不懂得隨時痛定思痛、去檢視不斷流逝的前一刻是否有學到東西，就會任由時光蹉跎而一無所獲。在巴黎的生活必須嚴謹積極。的確，這座城市是光說不練者的亡命之地，卻也時時刻刻都在鞭策有心工作（或付出努力）

之人的心靈。

　　對我來說，在巴黎的生活是孤獨的。八個月來，我在獨自生活的每一天，與自己的堅強心靈獨處，日復一日與它交談。如今，我已能夠與我的心靈對話，那是成果豐碩的孤獨時刻，是努力開墾，也是忍受鞭笞的時刻。哎！我多麼盼望能有更多時間來思考和學習！然而現實的生活總是那麼瑣碎，貪婪地吞噬著時間。

　　我的理念已經建立起來，容我稍後再說是什麼引發了這些想法和它們的基礎。建構思想的過程歷經千辛萬苦，我可以自信地對您說：「我絕沒有浪費時間作白日夢」。

　　這個概念相當宏大；它令我欣喜若狂……卻又鞭笞驅策著我；它引領著我，有時也讓我如虎添翼，每當發自內心的一股力量向我呼喊：「你可以的！」我便暗自下定決心，用未來四十年的時光，在我目前尚平坦空白的地平線上，完成那依稀看見的偉大抱負。

　　如今，我早已放下那些小鼻子小眼睛的天真夢想：達到德國達姆斯塔特（Darmstadt）或維也納學派的成就。這些太容易了，我所要做的，是和真理本身奮戰。儘管我深知真理絕不會讓我好過，深信必須付出慘痛代價，遍體鱗傷也在所不惜。

　　我所追求的不是現下的安逸，也不是未來的安逸，更不奢求獲得群眾的擁戴……我願真誠地活著，忠於自己地活下去，哪怕是在謾罵聲中度過，我也將享受實實在在的幸福。

　　表達此志向的我，不是在癡人說夢，而是我內心的那股力量在說話。

　　也許有一天（就在不久的將來），現實將會是殘酷的：因為我和我所敬愛的人之間的對抗已經迫在眉睫，而且他們

◆b
巴黎是一座使人思想的迷惘的大城市，倘若對自己不夠嚴酷無情，反而心存憐憫又無法自律的話，便會迷失在此城市。勒‧柯比意認為巴黎是光說不練者的亡命之地，卻也是去蕪存菁的所在。
巴黎是物競天擇之地。他把巴黎當作一個達爾文式競爭奮鬥的地方，是供人鍛鍊心智的地方。
這些思想是尼采式的；幾乎連他所用的詞句都是。在這封信裡，勒‧柯比意描述著，建築師佩雷對於他的轉變具有如何重大影響，使他知道鋼筋混凝土具有種種革命性的可能：基於新的審美觀，在使用混凝土結構之後，能使立面和內部平面具有不受拘束的變化，例如：平屋頂可成為庭園……等。
他也不斷研究工程原理，如靜力學和材料力學，他更是曾經探尋新藝術形式主義的另一途徑。這一切理念的孕育，都是出於道德性的，強化了他日後奮鬥的精神。

必須挺身往前走，否則我們將無法再相愛。

　　哦！我是多麼熱切期待我的朋友、我的同志們，遠離那狹隘的、自得其樂的生活，焚毀他們曾經的最愛，焚燒那些過去他們以為美好而珍愛的事物，期盼他們發現自己的目光是多麼短淺，思想又是多麼狹隘。只有透過思想，才能在今日或⋯⋯明日孵化出嶄新的藝術。思緒往往稍縱即逝，因此必許與它正面交鋒，必須找尋孤獨僻靜的地方，而對於渴望寂靜和退省的人，巴黎正好可以提供蟄居之所。

　　我對營建藝術的概念，目前僅憑我淺薄不完善的資質，已粗略地描繪出大方向。

　　維也納學派對我原本純粹建立在視覺上（只關注形式）的建築概念，造成了思想上的致命一擊。抵達巴黎後，我內心無限空虛地對自己說：「可憐的傢伙！你還是一無所知呀！更可悲的是，你根本不知道自己究竟不會什麼？」這令我感到無比地焦慮和不安。我能向誰請益呢？於是我諮詢了夏伯隆（Chapallan），然而他所知更少，徒然使我更加困惑。我還向格哈塞（Grasset）、儒爾丹（F. Jourdain）、索瓦吉（Sauvage）、帕克格（Paquet）等人請益（還見到了奧古斯都・佩雷〔Auguste Perret〕，但沒敢開口詢問此事），他們都對我說：「你對建築的了解已經足夠多了。」但我的心靈無法認同這種說法，於是便求助於古代的前人。我選擇那些曾經最狂熱的戰士，選擇那些我們身為20世紀鬥士，願意效法的人們：中世紀的羅馬風建築師（審譯按：不同於古代羅馬建築）。於是我研習了三個月的羅馬式文明，每晚去圖書館自修。此後參觀了巴黎聖母院，又去了法國國立巴黎高等美術學院旁聽馬涅（Magne）教授關於哥德文化的課程尾聲⋯⋯漸漸有所領悟。

　　佩雷兄弟們鞭策著我，這些有力人士時時提醒督促我：他們藉由作品也偶爾在言談中告訴我：「你一無所知」。在研習羅馬風建築時，我開始懷疑「建築」不是單純只追求形式的和諧，它一定還意味者點別的什麼⋯⋯至於是什麼，當時還不得而知。於是，我開始研究力學，還有靜力學，哇！這兩門學科簡直讓我汗流浹背一整個夏天。學習期間我曾多次理解錯誤，如今，我才

氣憤地發現自己的現代建築學有多少漏洞，是多麼地不足。我既憤怒又喜悅，因為我終於發現我的研習方向是正確的。我研究材料力學，雖然覺得艱澀難懂，但又讚嘆於其中數學的美妙、合乎邏輯和完美！再次聆聽馬涅教授開設的義大利文藝復興課程，我也藉由對該時期建築的否定與批判，進一步了解了什麼是真正的「建築」。接著再度修習博納瓦爾（Boennelwald）教授關於羅馬風－哥德的建築課程，使我對建築的概念變得愈發清晰。

在佩雷兄弟的建築工地，我見識到了混凝土的功效，以及這種材料將對建築形體產生的革命性影響。

八個月的巴黎之行向我呼籲著：邏輯、真理、誠實，教我驅散對過時藝術的憧憬留戀。它們教會我高瞻遠矚，向前行！巴黎斬釘截鐵，彷彿一字不差地將這句話烙印在我腦中：「焚毀你曾經所愛的，崇拜你曾經所焚毀的」。（審譯按：這句名言是聖雷米主教為法蘭克國王克洛維一世施洗時所說，意指作者從此形成了新理念，有了新信仰。）

我控訴格哈塞、索瓦奇、儒爾丹，還有帕克格及其他一干人等，全都是說謊者。你，格哈塞，儘管一副持有真理的樣子，實際上卻是騙子，因為你根本不清楚什麼是建築；至於其他人，所有建築師無一例外也全都是騙子，更是愚蠢的笨蛋。

作為一名建築師，必須是個有邏輯思維的人；把對造形的迷戀、單純視覺效果的追求當作敵人，而處處對其提防；建築師必須同時兼具科學家的理性和藝術家的感性。我明白這一點，不過不是您們當中的任何一位告訴我的：對於像我這般願意虛心研習求教的人，前人祖先的啟示可謂取之不盡。

舉例來說，埃及建築之所以會如此，是因為當時的信仰及材料科學是如此：神祕的宗教，採用大塊石材砌成的構件，決定了埃及神廟的形式。

哥德式建築之所以如此，同樣是由宗教和材料因素所決定。天主教向上的擴張力，加上採用小塊的石材，決定了大教堂的形式。

綜合前述，得出的結論是：使用大塊平整的材料，便會建造出埃及、希臘或墨西哥式的神殿。而使用小塊的石材，則必然造出哥德式教堂的形式。

大教堂形式出現後六個世紀以來的建築活動，證明人們運用這種材料只能建
造這種形式，除此之外沒有其他可能。

　　在此我們所談論的是一種新的藝術，明日的藝術，而這種藝術必然會來
臨，因為人類已經改變了他們生活及思考的模式。計畫是新的，框架也是新
的。我們之所以可以談論一種即將來臨的藝術，是因為它的框架是一種新的
建築材料，鐵。嶄新藝術的晨曦必將光芒四射，因為人們已將鐵這種原本易
受鏽蝕破壞的材料，研發製成鋼筋混凝土，其成果聞所未聞，必將成為人類
建築史上另一座無畏向前的里程碑。

11 月 25 日，星期三，早晨

　　我仍想繼續這種學習、工作與奮鬥的生活，因為這是幸福的生活，也是
年輕人該有的生活。無論留在巴黎或去旅行，直到獲得足夠的知識為止，我
皆樂此不疲，因為知道獲益匪淺。

　　如果事情沒有變化，我將不再贊同您的觀點。事實是，我無法再同意您
的觀點，因為您認為二十歲的年輕人就應當火力全開，積極主動，擔任執行
者（執行業務並承擔對繼任者的責任）。正因為您個人感覺到自己強勁豐碩
的創造力，您就以為年輕人已經獲得了這種力量。

　　是的，這力量的確存在於年輕人心中，但仍需要去開發它。您似乎已經
忘記自己年輕時的經歷，忘記您當初是如何不自覺地在巴黎和旅行期間，以
及在您初到拉紹德封前幾年的孤寂中，將其發展出來。

　　您希望經由作品的演練，讓課堂上的學生提早成為成熟的個體，卻可能
把他們培養成自豪驕傲又自以為是的人了。實際上，二十歲的人應當懂得如
何謙遜。他們的驕傲之心正是來自於他們生活的日常。他們在牆上塗抹漂亮
的顏色，就相信自己下筆便是美。但恐怕他們所認為的美，不過是可悲虛假
的美：這樣的美太做作，太膚淺，必定是偶然的美。因為真正的創作，必須

建立在知識的基礎上。而這些課堂上的學生，他們還不知道，因為他們甚至還沒有開始真正的學習，就被不成熟的觀念所迷惑。他們沒有經歷任何痛苦、任何磨難，而不經歷痛苦和磨難，就不可能讓藝術誕生：藝術是一顆跳動的心的吶喊。但他們的心從未跳動過，他們甚至還不知道自己有一顆心。

　　依我之見，對於所有這些微小的成果，讚美尚言之過早，況且這些成果是建造在不穩的沙地基礎上，傾倒只在一瞬之間。

　　這樣就發起行動未免操之過急。因為您的學生兵都像幽靈，當奮戰真的來臨時，難保不會只剩下您一個人孤軍奮戰。說他們像幽靈是因為他們不知道自己存在，為何存在？又如何存在？

　　您的士兵從未思考，而明日的藝術必將是思考的藝術：

　　是高瞻遠矚且不斷往前邁進的概念！

　　然而當前只有您獨具慧眼，其他人仍在碰運氣，即便偶而碰巧幸運，但終歸是暗中摸索不成氣候，很快就都會陣亡倒下 。

　　您是擁有成熟實力的人，知道要深切了解自己有多難；知道背後的痛苦、憤怒和必須付出的代價，相對的，您也體驗過血脈賁張的熱忱。於是您說：既然我已承受過這痛苦，為他們鋪設過生存的道路，就讓他們活吧！您就像乾澀岩石上的一棵大樹，花了二十年的時間，把根扎向岩石下的泥土，然後慷慨地說：「我已完成了戰鬥。就讓我的孩子們來收穫吧！」大樹把種子播在積聚於岩石表面上的一點點腐植土裡，這點土還是從他身上掉下的枯葉、從他的痛苦幻化而成。岩石在陽光下升溫，種子發芽了，他如此迫不及待地，把稚嫩的根鬚向下伸展，又如此興奮地，把弱小的葉子舉向天空！……但是，太陽把岩石曬得滾燙，小小的植株焦慮地環顧著四周，被這難耐的高溫燙得頭暈目眩，他努力把側根伸向巨大靠山。而他的靠山，也就是大樹，可是花了二十年的時間不斷地奮鬥，把根系深入岩石的細小縫隙，並將那裡占滿。最終在焦慮的煎熬之下，小樹指控著創造他的大樹，甚至詛咒著他含恨而亡。小樹是死於從未獨立自主地生長過。

　　這便是我在故鄉所見到的，這便是我的焦慮與不安。在我看來，二十歲

就開始創作，而且還膽敢繼續創作，是荒謬、錯誤與難以置信的盲目，也是前所未聞的自大。有如人體肺葉還沒有長好，就想要高歌！這是何等的不自量力，不知道自己有多少斤兩？

大樹的寓言令我不寒而慄……尤其為那棵準備受苦的大樹擔心。您是心中充滿愛的人，若您看到這些小小的植株驕傲地、喜悅地，把頭抬向天空，卻被猶如焚風般無情而熾熱的生活——他們本該學著與之正面搏鬥——焚毀吞噬了其生命，心中必定無比傷痛。

我又如何能再面對朋友？我不像佩蘭那樣胸襟寬廣，可以委身同他們在一起。與他們相處，我會窒息難耐而逃跑。自從離開以來，我曾依循強烈的合群團結欲望和其中兩、三位相處，最後卻太痛苦，讓我只能選擇逃離。

親愛的老師，我與您的對抗，將是為了對抗以下錯誤：因為您自己的力量是非凡的，以至於您竟被其震攝而變得盲目，以為類似的力量普遍存在。您以為在古老醫院裡看到了一座年輕、熾熱、充滿熱忱的爐火（審譯按：指老師的學生）：但事實上，這一座爐火是成熟且已經勝利的爐火（審譯按：指老師自己）：因為您所看到的熊熊烈火，不是旁人，正是來自您自己的爐火。

至於我，我不敢妄下定論，因為我還年少識淺，對於更遠處，我無法看得透徹真切。不過目前我能看到這裡。因為我所說的一切，都是親身經歷。

我與朋友們的對抗，將是我與他們的無知之間的對抗，不是因為我知道些什麼，而是因為我至少知道我一無所知。我沒法與他們相處，因為每當我想看得更高更遠，就必將受到他們的打擊與阻撓。

正因為我愛著他們，是那種對他們期待甚高甚嚴的友誼，所以我會受傷。這一段時間以來，我觀察到「合群團結」的夢破滅了，我和兩、三位舊識的情感，原以為是最堅強的友情，卻已經逝去不可追：他們不理解藝術為何物。藝術，是對自我的深切之愛。這個神聖的「我」，唯有在孤獨和退省中才能找到它，並藉由奮鬥讓它成為現實俗世的我。如此一來這個「我」才能說出心聲，說出發自內心深處的心聲：藝術由此而生且稍縱即逝，有如噴湧而出。

在孤獨中，才能與自我交戰，自我鞭策。

因此，那邊的朋友們必須追尋孤獨。

然而，該去何處尋找呢？

又得如何尋找呢？◆c

星期三，晚間

很抱歉，好久沒有給您寫信。儘管一直想動筆，卻遲遲未能如願。為此我感到很內疚，沒有我的音訊，您一定替我擔心了。我有太多事要做，一分鐘也停不下來，雖然渴望片刻安寧，但只有等到來年的夏天，學校的課程告一段落才有可能……請您永遠不要質疑我對您的情誼，我是如此想念您，從來沒有一刻把您忘懷。我是如此景仰您卓越的創作，以至於只能竭盡全力不辱使命，渴望能對得起您對我的信任，做好準備迎接那決定性時刻的到來。

謹在此簡短向您說聲再見，因為再過不久，就能和您喜相逢了。

<div align="right">

鍾愛您的學生

查理・愛德華・讓納雷

（Ch・E・Jeanneret，審譯按：勒・柯比意本名）

</div>

（法文原版）編輯註：特別感謝尤進・克洛伊—波第（Eugène Claudius-Petit）先生熱心告知以上這封信的存在。

◆c
勒・柯比意在1908年寫給老師的這封信中，時年僅21歲，就已期許自己作為一名建築師，必須是個有邏輯思維的人，不要迷戀造形，不要追求單純視覺效果，而處處提醒自己，身為建築師，必須兼具科學家的理性和藝術家的感性。

這封信表達的思想，藝術是自我的深切之愛，牽涉到藝術家必有的孤寂境遇：離群索居、深思，而近乎自我本位的創作。

對於渴望尋求寂靜和退省的人，巴黎正好可以提供蟄居之所。

勒・柯比意孕育創作的過程，可以追溯到1907年訪問佛羅倫斯近郊的伊瑪（Ema）的修道院時。他認為，凡是富有創造力、事業心思維能力的領袖人物，都需要一間寧靜而安全無虞的斗室，作為隱退默想之地。

這封信是他寄給老師勒普拉特尼葉的兩百四十六封信之一。一方面充分流露出一名學生對恩師的尊重與愛慕，渴望對得起老師對他的信任；另方面，卻也大膽表達不認同老師的觀點。

解讀者後記

「勒・柯比意時代」走過一百年：
對當今的建築師啟發了什麼？

文／林貴榮

　　如果沒有我的導師勒・柯比意，我不會獲得這個獎項。是他教導我質疑
事物的本質，同時也鼓勵我，發掘擁有現代語彙又本土化的永續建築。

<div align="right">

——2018 年建築界普立茲克獎得主，印度建築師
巴克里希納・維塔爾達斯・多西
（Balkrishna Vithaldas Doshi, 1927-2023）

</div>

現代建築的代名詞

　　勒・柯比意是 20 世紀當之無愧的創作大師，是近代建築史上的傳奇性人
物。他一生在建築上的活動，其涉獵幅度之廣、影響之大，很少有建築師出
其右者。

　　從早期鼓吹純粹主義藝術，到「機械論」的創見，以及二次大戰後開始
趨向於粗獷主義等發展，橫跨 20 到 60 年代，大約半個世紀的現代建築發展，
幾乎都與他息息相關。解讀勒・柯比意的理論與建築，幾乎就可以了解現代

建築發展的整個過程，同時也可以了解西方建築傳統的核心問題。

他一生當中，在全球五大洲（歐洲、非洲、南美和北美洲、亞洲）建造了上百座建築。逝世超過半個世紀之後，他留在世界各地的十七件鉅作，終於在 2016 年獲得聯合國教科文組織（UNESCO）選定為世界遺產，並表揚他「對現代主義運動有著卓越貢獻」。

人文的叛逆

即便有卓越貢獻，但是世人對他的嚴厲批評，也沒有少過。不過，無論受到多少批判，仍然有許多人認同他的偉大。

原因何在？無可否認的，這是由於勒·柯比意的確有其獨到的開創性。他開啟了革命性的建築思維，為我們留下了豐富的創見。

美國建築評論家查爾斯·詹克斯（Charles Jencks）甚至說，只有文藝復興時期北義大利最傑出的建築大師安卓·帕拉底歐（Andrea Palladio），才足以與勒·柯比意互相比擬。

從左岸開始的戰鬥

法國小說家巴爾札克（Honoré de Balzac）於 1835 年所著的小說《高老頭》（Le Père Goriot）曾提及：「從未閒步塞納河左岸，不曾在聖雅克路與聖佩爾路之間晃遊的人，不懂人生！」

巴黎左岸，是大作家與知識分子的天堂。「左岸」一詞，指的是塞納河順流而下的河岸左方區段（也就是南岸）。倘若把「左岸」當作一個文化術語，大略涵蓋了巴黎聖日爾曼代普雷區（Saint-Germain-des-Prés）與蒙帕納斯區（Montparnasse）之間的街道巷弄。這裡是巴黎最有人文氣質的區域，也是勒·柯比意一生奮戰之地。

1917 年，勒·柯比意從瑞士來到巴黎左岸，住在雅各街（Rue Jacob）20號。這裡是一棟路易十四時代的法國式公寓，他在七樓的一間傭人房，一住就是十六年，直到 1934 年，他建好了自己的公寓，才搬出去。

　　從他的住處往南走，不遠處的塞夫勒路（Rue de Sèvres）35 號，曾是勒‧柯比意建築師事務所，這裡原本是一所老修道院。現在，巴黎市政府為了紀念勒‧柯比意的貢獻，有個以他為名的小廣場，就叫作勒‧柯比意廣場（Place Le Corbusier）。

　　當年，他曾經感動了兩、三代的青年建築師，離鄉背井，從丹麥、波蘭、西班牙、印度、日本、哥倫比亞等地，來到他的事務所工作，甘願充任待遇微薄的繪圖員，只為了學習「新精神」的教義，然後再返國傳播新建築理念。

　　我在 1978 年負笈法國，初期住在巴黎左岸第七區聖日爾曼路（Boulevard Saint-Germain）179 號，一間七層公寓的小閣樓上，正好介於勒‧柯比意早期住家及事務所之間，步行不到半小時的路程。

　　何其有幸，我能在留學的日子，悠遊在這個文風鼎盛的地區。每天走路經過著名的「雙叟咖啡館」（Les Deux Magots），來到我的母校法國國立巴黎第九建築學院（UPA9，現改名為國立巴黎 Val de Seine 建築學院），校舍就在巴黎高等藝術學院（École Nationale Supérieure des Beaux-Arts）校區裡。

　　左岸也是巴黎的學生區，巴黎大學及數座教育機構都座落在此。當年被勒‧柯比意批評得體無完膚的巴黎藝術建築學院，就位在他住家的隔條街。

　　儘管勒‧柯比意曾喊出「打倒學院！（Abas l'Académie）」的口號，呼籲人們推翻學院派的陳腐守舊作風，但是在 1956 年，他卻受到邀請，在學院派的大本營──法國藝術院（Académie des Beaux-Arts）進行會員演講。

　　他在演講時，仍然不改直言不諱的本性，說：「謝謝各位的邀請，但是，請各位絕對不能以我的名義來當作旗幟，試圖遮掩藝術學院只是在表面上朝向現代化演進的事實。」

　　在這場演講的十二年後──1968 年，法國爆發「五月學潮」，學生對於背離現實的教育體制的強烈反感已經沸騰，具有悠久歷史而自豪的「巴黎學院派」，一夕之間宣告解體。

　　在這樣的批判脈絡之下，巴黎左岸，這個被稱作「拉丁區」的區域，無疑就是叛逆分子對抗法國藝術學院僵化教條的總集散地。

　　或許，就是在勒·柯比意的現代建築觀念革命的鼓吹之下，建築系所就在五月學潮引發的教育改革中，從巴黎高等藝術學院脫離，單獨成立了九所國立建築學院，擺脫原有僵化的教條。

　　我就是在這樣的時空背景下，來到母校 UPA9，深刻感受到建築教育思維是無限的自由與開放。

　　我的指導教授居伊·德·內伊耶（Guy De Naeyer）先生，曾在勒·柯比意的事務所，參與一些巴黎的設計案。他曾經提到，勒·柯比意的太太伊夢·嘉莉絲（Yvonne Gllis）的故事。

　　她出生於摩納哥，是位時裝模特兒，勒·柯比意告知伊夢，作為一位建築師，將來的生活會十分艱困，所以兩人商議不要有孩子。結婚三十六年，他一直深深愛著伊夢，直至她離世。

　　根據我的老師德·內伊耶教授的描述，勒·柯比意總是穿著筆挺的西服，在白色襯衫的硬領上打著蝴蝶結，配上寬邊黑框的眼鏡。

　　這樣的特殊裝束，是勒·柯比意刻意營造的自我形象。就連他為自己取了「勒·柯比意」這個特殊的稱號，也是自我形象的一部分。

　　這麼做的目的，就是為了突顯他的菁英階層身分，表明他來自資產階級的家世背景與教養，好讓他與巴黎菁英階層進行論戰時，先亮出自己的高階身分，才能在競爭激烈的巴黎安身立命。

純粹的創造

　　我曾經多次參訪勒·柯比意在 1931 年設計的薩伏伊別墅（Villa Savoye）。

　　這座別墅位在巴黎西郊的普瓦西（Poissy）地區。精緻的立方體，靜靜地座落在那裡，一種質樸的純白，一大塊精緻的薄外牆板，懸浮在一片綠地之上。那超乎尋常的空間經歷，已穿透我靈魂深處，數十年來難以忘懷，影響我直到今日。

　　勒·柯比意的《朝向新建築》一書在 1923 年出版之後，極力鼓吹的「新

精神」，就具體表現在「機器時代的神廟」──薩伏伊別墅。

1926 年，他以自己設計的住宅作為範例，提出了著名的「現代建築五要點」（Cinq points de l'architecture moderne），凡是學習現代建築史的學子，絕對是耳熟能詳。底層挑空、自由平面、自由立面、水平窗帶及屋頂花園，這五個要點，也是他為 21 世紀建築師制定的一套設計方法論。

1934 年完工的自宅公寓──位於巴黎 16 區朗吉瑟・高（Nungesser et Coli）街 24 號，莫利托（Molitor）大樓。在這棟公寓，更是將他的「現代建築五要點」理論、技術和實驗宣言，完全具體實現。

勒・柯比意一直質疑，為什麼人們不用平屋頂來取代傳統的斜屋頂，何況，平屋頂產生的屋頂花園，可以做多功能使用。

他曾經舉例說明，當時位於義大利杜林的飛雅特（Fiat）汽車廠的屋頂平台，就設置了汽車試驗的跑道。

他曾自述：「自從第一次世界大戰以來，我就讓屋頂的花園自由生長，玫瑰花叢已經變成了大朵的薔薇，風和蜜蜂帶來了種子，一個小迷宮就此而生；無花果、薰衣草蔓延了開來，草地也長綠了。風和陽光掌握了花園的構成，半人造、半自然……」

這樣的屋頂理念，在當時還是創舉，如今卻早已被全世界廣泛學習，司空見慣了。從這一點，就足以說明勒・柯比意超越時代的創見。

在他的住宅設計圖上，總是經常出現網球場之類的體育設施，其涵義絕對不止是相信體育對於人體健康的影響而已。他年少時，堅信運動是一種達爾文式的競爭，可以砥礪一個人與生活互相搏鬥，就像古希臘時代那樣，用強壯的體格，來支援心智的和諧及才華的顯露。

在《朝向新建築》一書中〈飛機篇〉論述的住宅規範，有以下的宣示：

盥洗室要有良好採光，而且要是公寓裡最大的房間之一，例如用原本的會客廳來改就不錯。其中一面牆得全是窗戶，如果可能，用落地窗通往做日光浴的陽台更好；此外還得配有陶瓷洗手台、浴缸和淋浴間，健身器材等。

書上的論述，並不只是文字論述，他把它們生活化地呈現於真實作品。

薩伏伊別墅，就是依照他所敘述的住宅規範，建有寬廣的日光浴露台，上面可供健身。浴室裡有磁磚舖砌的降板浴池。磁磚舖成的曲線，形成供人休息的躺椅，使人緬懷起羅馬時代的浴池文化及體育活動。

這座別墅備受當時建築界的攻擊，連美國著名建築師萊特（Frank Lloyd Wright），也誤解其所說「機器住宅」的形而上概念，批評這棟別墅簡直就像「放在高蹺上的箱子」。

而受他影響很深的日本建築師安藤忠雄，於 1965 年 4 月效法勒‧柯比意的壯遊踏上第一次歐洲之旅，目的就是學習和探尋本書所以描述其中「奧祕」的力量。他曾經這樣評價勒‧柯比意：「在我成為一名建築師的道路上，一個偉大而複雜又極具矛盾的人物，對我的影響是決定性的，這個人就是勒‧柯比意。」

走在時代前端的先知

勒‧柯比意在他最富煽動性、影響最廣的書《朝向新建築》的〈第二版引言〉寫下：「建築成為反映時代的鏡子。當今建築所關注的房屋，是一般而平常的住家，供普通而平常的人使用。建築因而捨棄宮殿式設計思維，這是時代的標誌。」從其所提倡的「系統化量產社會住宅」，就能看見他的人道關懷。

雖然，有創見的設計在當時不被人們接受，但是無可否認，這些思想和設計形式，後來都成為建築的主流。

例如，因為鋼筋混凝土柱梁結構系統的應用，使得平立面獲得大解放，在造形上出現前所未見的自由。

此外，鋼筋混凝土的應用、地面層的穿透感、底部架空的建築形式所產生的公共空間，以及屋頂的多功能使用等，近百年來，他的新建築思想，已逐漸被全世界建築師接受，對現代建築設計產生了非常廣泛的影響。

純粹的心智產物＝法國廊香教堂。林貴榮攝。

光影的悸動

在勒‧柯比意眾多的方案以及完工的作品之中，可以找到許多接近印度、日本以及中國等東方建築與文化的元素。例如：對光的控制、人的思維超越有形物質的心靈境界、神聖感、對自然的親近、對數學的分析、量體的和諧、形式的嚴謹，甚至對最粗野天然材料的提煉。

例如，1954 年完成的廊香教堂（La chapelle Notre Dame du Haut à Ronchamp），是二次大戰後，勒‧柯比意風格改變的重要轉捩點。這座教堂，打破了原先教廷對天主教堂平面應該是十字形的規範，投射大量柔光，巧妙對映教堂內部供人虔心禱告的空間，回應他對歷史與自然的崇敬。

曲線優美的鋼筋混凝土外牆，彷彿是在掌心揉捏而成的工藝傑作，在追求別樹一幟的視覺體驗中，回歸一絲古建築的樸實純粹，成為現代宗教建築的典範，被譽為曠世傑作，彷彿「在人間塑造一個天堂的可能」。

1960 年完工的拉圖雷特修道院（Sainte Marie de La Tourette），也是另一項令我印象深刻的作品。尤其當我登上平屋頂的露台，看見勒‧柯比意設計兩公尺高的女兒牆，故意遮蔽人們的視線，讓人看不到地面上的農舍等雜物，藉此來劃定「天」與「地」。人的視覺在他的掌控下，看不到凡間塵世

費爾米尼聖彼得教堂。林貴榮攝。

的吵雜，只看到天光與白雲。

這令我嘆為觀止，彷彿上帝就在眼前。當晚，我夜宿在修道院，那不可名狀的內部空間，至今仍然浮現在我的心坎。

長年以來，建築界不斷讚賞貝聿銘在東海大學設計的路思義教堂，或是安藤忠雄的光之教堂、水之教堂。但是，廊香教堂的超絕地位，從未被超越。

直到廊香教堂完工五十年後，猛然發現，竟然只有勒·柯比意本人的作品，才能超越自己的創意，那就是 2006 年完工的最後遺作：費爾米尼聖彼得教堂（Église Saint-Pierre de Firminy）。

2015 年，我引領台北市建築師公會的建築師同業們，造訪了費爾米尼聖彼得教堂。這座教堂外表的清水混凝土密不透風，內部卻別有洞天，步移景異，散開的圓洞，如星雲不斷閃爍。

它是勒·柯比意的最後一件重要作品，在他 1965 年去世的四十一年後才完成，傳承著他的精神，具有特殊的意義。

粗獷的本質

1947 年，印度脫離了英國殖民統治，印度第一任總理尼赫魯（Jawaharlal

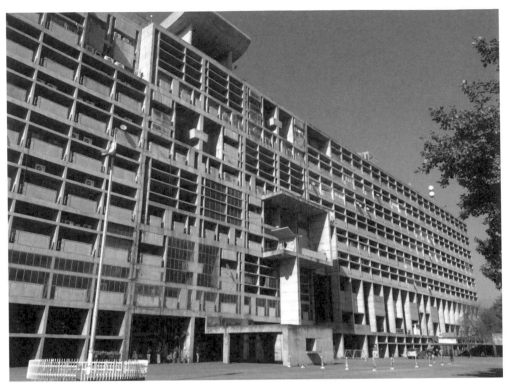

昌迪加爾祕書大樓的窗櫺牆。林貴榮攝。

Nehru）決定興建旁遮普省的新首府昌迪加爾（Chandigarh），委託勒‧柯比意設計一個「從過去的傳統中解放出來，象徵國家對未來的希望」的城市。

印度建築師巴克里希納‧維塔爾達斯‧多西（Balkrishna Vithaldas Doshi），年輕時曾至倫敦學習建築，之後前往法國，師承勒‧柯比意。兩人共事期間，他再度回到昌迪加爾，為勒‧柯比意的建築計畫進行監督指導。

勒‧柯比意在這座城市，放手實踐他的都市計畫與藝術理念，把建築物看成純粹造形的「有機體」，長達 254 公尺的祕書處大樓、高等法院及議會大樓，就像三個巨型雕塑藝術，近乎革命實踐的氣勢，讓人驚豔不已。

他創造了一個新字眼：「窗櫺牆」（Ondulatoires）系統，重新陳述「窗戶問題」的四項各別機能：透空氣、通風、觀望、採光。

在昌迪加爾的祕書處大樓上，就使用了窗櫺牆系統。這四項機能，在傳統的上下開關型的窗戶中多少有些妥協，而他將四項機能予以分開處理，讓每一種機能由一種新的形態來滿足。整體而論，這個方法也證明了他的創新

《張開的手》彫塑。林貴榮攝。

與獨特。

　　勒‧柯比意一生倡導現代都市計畫，從 1920 年代就提出了「光輝的都市」，1940 年代出版《雅典憲章》。三十多年間，不斷在世界各地奔波演說，並參加競圖，也經歷過多次失敗，最後，昌迪加爾終於讓柯比意能如願以償地發揮都市計畫的理念。

　　2014 年，我二度造訪印度，除了欣賞那令我瞠目結舌的古老印度建築之外，主要目的，是參訪阿赫瑪城（Ahmedabad）及昌迪加爾這兩個城市。

　　勒‧柯比意當初構想的是高密度市中心，竟面臨一座低密度城市。他為了高汽車流量而設計的大型都市計畫，卻建造在這座以腳踏車為主要交通工具、缺乏經濟活動的行政中心城市。這讓他的方案與實際需要格格不入。

　　在昌迪加爾，我竟然發現整個都市陷於不缺乏人性化的超大尺度，以致於半世紀過後，仍然人煙稀少，綠不成蔭。這倒是勒‧柯比意所始料未及的。

　　勒‧柯比意在宏偉的昌迪加爾法院外，設計了《張開的手》雕塑，象徵

勒·柯比意與多西。林貴榮於印度多西建築師事務所拍攝。

「受與施」（Pleine main j'ai reçu，Pleine main je donne）。

　　這是根據勒·柯比意在 1959 年創作的詩〈命運的安排〉，他親手畫了兩百多幅素描，及幾個模型及全尺寸的實樣。直到 1986 年，在他逝世二十一年後，《張開的手》動態雕塑才完工。

　　勒·柯比意在這兩座城市的設計案數量，簡直不少於他在法國及其他地區，造訪印度，幾乎就讓我完成他所有作品的巡禮。

　　當時，我也拜訪了高齡八十七歲，尚在執業的多西建築師。他在 2018 年獲得建築界最崇高的普立茲克獎，是第一個非西方，也不是來自富裕國家的獲獎建築師。在他的事務所，掛了不少他與勒·柯比意共事的照片及簽名書函，讓人感受到多西對一代大師的景仰。

「建築的雜技演員」

多西曾經寫了一首詩，向勒・柯比意致敬：

雜技演員不是傀儡，
他一生致力於表演，
永遠面臨著死亡的危險，
帶著訓練有素的精確度。

他演出具有無限難度的超凡動作，
……甚至隨時
可能扭斷他的脖子、粉身碎骨，
沒有人要求他這樣做，
也沒有人必須感謝他。

他活在一個雜技演員的超凡世界。

結果：千真萬確！
他完成了別人做不到的事。

多西是最親近勒・柯比意的建築師。他長期親身觀察勒・柯比意的工作，因而將勒・柯比意比喻成一個在鋼索上表演的空中飛人，甚至不在意底下有沒有安全網。他敢做出最大膽的冒險，也做了別人作夢都不敢做的事，這就是為什麼多西認為他是「建築的雜技演員」。

二次大戰後的風格巨變

二次大戰結束後，許多人預期，勒・柯比意在戰後會繼續依循《朝向新

建築》一書的宣言，繼續領導世界建築的新潮流。不料，他卻推出了另一種建築創作路徑，建築思想和風格出現了重大的變化。

對於現代建築的美學創作方向，勒‧柯比意曾經有兩次重大轉變。

一次，是在 1920 年代，他提出了純粹主義（Purism）；另一次，是 1950 年代，運用混凝土材料的本質。那是勒‧柯比意晚期逐漸廣為人知的「béton brut」（粗獷混凝土）的概念。

這兩段時期的作品，並非毫無關連。那壯實、粗質、古拙，甚至帶有幾分原始情調，被譽為粗獷主義代表作的馬賽公寓，以及充滿光影變化的廊香教堂，兩者有血脈相連之處。

這種轉變，代表了一種新的美學觀、新的藝術價值觀，也代表勒‧柯比意一生都在實踐「長久耐心探索」的精神。他所做的，就是將建築藝術擴展到具有明確方向，而且可以預見的未來向度上。

驢子與烏鴉

1953 年，當他獲頒英國皇家建築師協會的皇家金質勳章時，在講詞中一再訴說他屢次失敗的痛苦教訓，把自己比喻為「拖馬車的馬，曾經遭受過許多鞭策」。

而在其他的文章中，他把自己隱喻為一隻老鼠，或是帶著狗生活的人、奇技表演師、小丑、社會流浪漢，和屢遭折磨仍然精神抖擻的動物。

當國際現代建築協會（CIAM）稱他為「天才」時，他畫了一張畫，是一匹驢子背上站著一隻烏鴉，和一隻烏鴉背上站著一匹驢子，寫著說：「天才是在支持驢子，還是驢子在支持天才？」

他自稱是一個像驢子一樣愚笨的人。但是，在其他場合，他也常自稱是烏鴉（表徵天才），他的名字也是取自烏鴉的諧音。無疑地，他知道自己是天才。

性格深處悲劇性的掙扎

但是，他的個性裡，卻有著尼采式的、悲劇性的掙扎，經常自我否定。

勒‧柯比意初到巴黎時，受到尼采很深的影響。在尼采的觀念中，希臘悲劇來自兩種自然藝術傾向，即阿波羅精神（Apollonian）和戴奧尼索斯精神（Dionysian）的對立。

阿波羅是希臘神話中的太陽神，代表一種靜穆的美，以及藉冷靜、理智來觀察世界的一種精神；戴奧尼索斯則是酒神，代表熱情與生命的活力。

1942年，在勒‧柯比意為了馬賽公寓案與當局鬥爭時，他畫了一幅圖畫，圖中蘊含了一種二元性的辯證特質。右半臉是太陽神阿波羅，代表光輝、正義、勇敢；左半臉是蛇魔女梅杜莎（Medusa），代表黑暗、邪惡、多變。這幅畫，代表了理性與感性的糾結。

複雜與矛盾的交織，帶點理智，又帶點抒情，這種二元的辯證特質，帶給勒‧柯比意的，是他不斷和周圍世界鬥爭的表現。這已經超乎其個人經驗或意志所能掌握，而是一種悲劇性的生命歷程。

勒‧柯比意毫不保留地，將他二元性的內心世界表象化，用一貫的反體制姿態，表達一種譏諷性建築的形式，保持一貫的革命奮鬥精神。試圖將自然的形體轉換成具有秩序的形式，正是他一生雙重人格的特質。

勒‧柯比意對下一代建築界的影響是甚麼？

勒‧柯比意生前毀譽參半，死後卻聲譽日隆。在每個時代都有偉大的建築師，但是從來沒有一個人像他那樣影響巨大。

從他生涯的開始到終了，擔任了雙重角色：富有創意的建築師，和倡導建築觀念革命的鬥士。

勒‧柯比意在近代建築運動展現的膽識與道德力量，是無與倫比的。身為一個建築師，在兩次重大的建築潮流轉換中，都走在時代的尖端，這是極為罕見的。無疑的，他對現代建築的影響，至今仍然存在。

　　談起勒‧柯比意，美籍華裔建築師貝聿銘，求學時期在麻省理工的圖書館讀到其諸多巨著及作品後，領悟了建築的新思想。貝聿銘曾回憶說：「我至今仍記得，1935 年，勒‧柯比意來到麻省理工學院演講時的情景，與勒‧柯比意在一起的那兩天，是我建築教育中最重要的兩天。」

　　另一位普立茲克獎得主，英國建築師諾曼‧福斯特（Norman Robert Foster）也特別提到：「我是追隨著勒‧柯比意的腳步，改變人類居住環境。」

　　前衛建築的普立茲克獎得主法蘭克‧蓋瑞（Frank Gehry）在法文書出版百年追念勒‧柯比意說：「我想，若不是他，我的一些雕塑感的作品也許就無法以同樣的方式完成。我在不自知的情況下受到了他的影響。這是一種直覺牽引，就像畢卡索或威廉‧德庫寧（Willem de Kooning）之於繪畫的影響一樣，它打開了一扇充滿可能性的大門。」

質疑事物的本質：我們真的懂了勒‧柯比意？

　　早在一個世紀以前，勒‧柯比意就建造出我們今天所看到的各種建築形態。此後，他帶來的變革浪潮，延續了整個一世紀。時至今日，現代建築師都無法全然擺脫他的影響。

　　20 世紀以來，伴隨著現代化的步伐，國際主義建築轟轟烈烈地登上了建築舞台，運用世界上任何地方都可以得到的鋼鐵、玻璃、混凝土材料，開發出合乎經濟原則，甚至達到良好物理性能的建築，但是又落入千篇一律、單調、乏味、僵化。

　　由建築師們發起的建築理論，無視建築物所在地的特殊性，使方盒子建築在世界各地的城市中蔓延。在這樣的背景下，如何運用現代建築的材料和語言，使建築同時具有時代精神和永續性，將風、光、水等自然要素引入建築，創造出根植於建築場所的風土人情？

　　他曾對在印度合作的建築師多西說過一段話：「多西，在你的家鄉，難道沒有這樣的大鳥飛過你的屋子，在吊頂風扇的蓋子上築巢嗎？這些所有的一切，不都和你的生活非常相似嗎？」

　　勒‧柯比意這個人，集結了詩文、繪畫、雕塑、建築、美學於一身，他用一生的時間，實現了「建築是一種心智的習慣，而不是一種職業」這句話，堪稱有如文藝復興時代的全能天才建築師。

　　但是，我們不能被勒‧柯比意富有創意的造形表象所迷惑。

　　正因為我們沐浴在勒‧柯比意的各種顯而易見的光芒之中，我們也必須承認，他也有一些明顯的缺失，產生了許多負面影響。

　　例如，城市研究學者珍‧雅各（Jane Jacobs）就在其著作《偉大城市的誕生與衰亡》（*The Death and Life of Great American Cities*）中，嚴厲批評勒‧柯比意，指責他的都市計畫理論，硬生生切斷了族群發展整合需要的社會連結。

　　正因為他帶來的影響是如此巨大，我們更應該深入探究他思想的真諦。

　　勒‧柯比意把「住宅」和「機器」加以類比，他的本意，實在是期望建築的品質，能像古希臘雅典神廟般的精確，又能像現代機器一樣，可以被迅速且系統化地大量製造。

　　「透過細部處理，建築師更像是位雕塑家。這時，我們就可以區分是哪位藝術家。」他認為，雖然建築師必須學習工程師的精神，但是在進行建築造形設計時，「工程師的身分就逐漸淡化了。」他對於建築師，實在是愛之深、責之切，一面挖苦法國當時的建築師，最終卻還是認為，只有建築師才有能力去完成令人心動的作品。他始終認為萬物都要以「藝術」作為終極的目標。

　　台灣現代建築的先行者王大閎，在他原創的英文小說《幻城》的終章，主角迪諾王子的領悟，竟然也是如此的結論，「原來藝術不但可以壟斷空間，也可以靜止時間。」

　　張開眼睛吧！離開狹隘的隨波逐流，滿懷激情地投入到對事理的探究中來，至於建築，就會自發地開花結果。但我們的眼睛「卻視而不見」，百年前勒‧柯比意提醒建築師如是說，這對於我們當下的建築發展又何嘗不是振聾發聵呢？

勒·柯比意在 1965 年 8 月 27 日逝世，他最後的遺言，是這麼說的：

毅力、努力及勇氣決定一切，

成就不是天註定的。

但是，勇氣源於內在，

只有它能賦予生存的價值。

在法國尼斯海岸馬丹岬（Cap Martin）山頂上，勒·柯比意親自設計和他太太伊夢的合葬墓地，是一塊低底座、一個梯方體，和一個圓柱體，代表空間、嚴謹與幾何。碑文標示了姓名、日期、地點。

除此之外，沒有任何矯飾。

方寸之地，無聲無息。這是他為自己的一生所下的註解。

深度閱讀

觀察勒‧柯比意，思索現代建築

文／鄭治桂

藝術評論，國立台灣藝術大學兼任助理教授

　　神殿、祭壇、教堂與宮殿，承載歷史，偉矣盛哉；國會，法院，市政府，圖書館，權力與權利，公共擁有；廣場、街道、公園，紀念碑，穿行空間，古今交融；即使人們早出晚歸，罕得閒情地好好地看上一眼日日身處其中的居住單位（l'Unité d'Habitation）——公寓，也沒有人能脫離建築的籠罩，或擺脫醜惡建築的壓力。宏偉的空間讓渺小的人類自覺身為萬物之靈，而建築是什麼？建築以藝術的形式出現，是宏偉的里程碑，對現代人而言，建築的基本意義卻是居住空間。

　　憶昔巴黎期間數年的漫步時光，日日出入新藝術風（Art Nouveau）的 Metropolitan 地鐵站、杜勒麗庭園、香榭麗舍大道、凱旋門星形廣場、艾菲爾鐵塔、巴黎歌劇院、市政府、孚日廣場、羅浮宮與奧塞車站，逡巡盧森堡公園矗立自由女神的角落，並延伸到凡爾賽宮殿與廣大園林，楓丹白露森林與別宮（城堡）的那段光陰，也是我穿梭 20 世紀現代建築的夏攸宮（Palais de Chaillot）、龐畢度文化中心（Centre de Pompidou）、蒙帕納斯塔（Tour Montparnass）、阿拉伯世界中心（Institut du Monde Arabe）、巴士底歌劇院，拉德芳斯（La Défence）的新凱旋門（Grand Arche）、密特朗圖書館（Bibliothèque François-Mitterrand / BNF）和布朗利堤岸藝術館（Musée du Guai Branly）並存的時空。

從巴黎出發

　　巴黎，一個維持了十九世紀建築都市美學的標本，罕能得見現代性，而竟有一位現代建築的先驅勒·柯比意發軔於巴黎。

　　建築，從考古遺跡的希臘神殿，到世人從達文西素描的「維特魯威人」連結的羅馬時代《建築十書》，經歷時代風尚與城市規畫的奧斯曼的巴黎計畫所含括的建築美學，現代建築誕生於巴黎，而思考現代建築，觀察現代建築，有一個標本，具備現代建築機能主義的典型風格，並囊括 20 世紀初現代建築的重要現象，那便是法國建築家勒·柯比意的建築與文字。

　　瑞士人勒·柯比意並非建築科班出身，他的建築美學與實踐來自東西文化中的旅遊見聞與實際經驗。巴黎佩雷建築師事務所的現代鋼筋混凝土新技術，和德國貝倫斯事務所設計觀念的洗禮（貝倫斯所屬的德國工藝聯盟即是後來德國包浩斯的淵源），讓他在世紀初的巴黎學院風的主流中，從一開始就思索建築的現代性。

　　無論從事藝術創作，或者是建築設計，都應先問「我是誰」？藝術，是為了追求美呢？為了人類福祉？還是創造新的精神？

新精神

　　1925 年巴黎舉辦「裝飾藝術暨現代工業國際博覽會」（Exposition Internationale des Arts Décoratifs et Industriels Moderne），裝飾藝術風格（Art Déco）獲得正名，同時也揭開了追求裝飾與結構之間的緊張關係，並反映了工業化的機器生產，已開始影響現代藝術與建築的美學。1920 和 1930 年代既是包浩斯（Bauhaus）主張追求生活藝術化，實現工業化機器量產，追求平價的時代，建築上更是以「新精神廳」（Pavillon de l'Esprit Nouveau）參加 1925 當年博覽會的勒·柯比意大力提倡實用即美感的機能主義（Functionalism）發軔的時代。

　　20 世紀 20 年代的巴黎，還更是馬諦斯的野獸派、畢卡索的立體派，以

1925 年巴黎裝飾藝術暨現代工業國際博覽會，柯比意展出的「新精神廳」。

及康丁斯基與蒙德里安的抽象繪畫互以感性和理性相互輝映的時代。勒‧柯比意的「新精神廳」現代建築就以幾何與直線的美感，精簡地詮釋造形，人們發現宛如立體派切割畫面、重塑形體那般，簡潔明朗的直線和矩形，以不同的比例配置空間，家具廳堂樓層、桌椅、牆上的畫作，摒棄了雕琢的紋樣與自然的元素，把一個世代以前的「新藝術風」和正流行的「裝飾藝術風」遠遠拋開，而使用蒙德里安以來對於塊面切割長寬比例，以及單純色彩的布置。正如同當年所建造的夏攸宮，以及托加德洛庭園（Jardins du Trocadéro），勒‧柯比意在這裡提出了一個建築上廓然清朗的見解，這是機能主義最早的宣言，不只是「機能即是美感」，更是「美感源於機能」的一個宣告。

　　1925 年「新精神廳」登場於巴黎世界博覽會之前，1921 年他已開始在《新

精神》雜誌發表一系列文章，1923 年，三十六歲的他集結《新精神》雜誌上
的十二篇文章，增添章節，出版了《朝向新建築》。之後，世人漸漸熟悉他
的建築，都可看作這份建築思索的實踐。一百年後，我們觀察勒‧柯比意的
建築，閱讀《朝向新精神》，確認了這位先鋒的思維並非口號，也不只是實
務經驗的紀錄，這些宣言式的文字與世界博覽會的「新精神廳」實體空間之
間，有著堅定的關聯。

　　1925 年的巴黎世界博覽會，是現代主義的濫觴，從一個強調「裝飾性手
工藝」的「新藝術風」的生活藝術，到另一個傾向機能性工業製造的「現代」
生活藝術的里程碑。在藝術界進入 20 世紀由野獸派、立體派，或者包浩斯
所揭露的美學，已經影響了世界一百年，藝術的造形從具象的繪畫到抽象，
建築的裝飾性被結構取代，蛻變出幾何抽象極簡和機能性的特質，一直走向
國際化的現代風。勒‧柯比意身處於兩次世界大戰之間的 1920 ～ 1930 年代，
那時代巴黎的馬諦斯野獸派和畢卡索立體派正是現代藝術的兩大高峰，建築
則出現了充滿未來性的勒‧柯比意的新建築。

　　1937 年，第二次世界大戰爆發前夕，巴黎再度舉辦了 1937 年的巴黎
「現代生活藝術與科技國際博覽會」（Exposition Internationale des Arts et
Techniques dans la Vie Moderne），延續了 1925 年的博覽會精神，鼓舞了工
藝與設計的產業，新科技和新材料的開發，呈現了科技代表了現代工業的概
念，此時更加在美學上強調了國際化的風格，簡潔的構成主義，不僅成為畫
壇的新的藝術主流，更是勒‧柯比意的國際風格的發揮，這是巴黎最後一次
舉辦世界博覽會。在這一年，畢卡索的《格爾尼卡》（Guernica）成為當代的
藝術見證，它立體派的造形手法更和世界博覽會館的巴黎現代美術館（1937）
建築主體反映了第二次大戰爆發前夕的結構美學；而早在 1924 年，蒙德里
安原色塊面與黑白線條的「風格派」（De Stijl）純粹幾何結構，就已經實現
在荷蘭的施羅德宅（Rietveld, Schröder House, 1924）了。

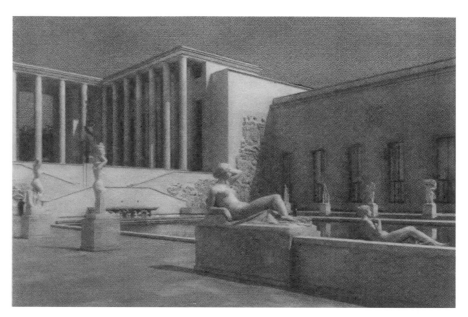

1937 年巴黎國際博覽會，今巴黎現代美術館建築。

荷蘭建築師里特費爾德（Rietveld, 1919-1986）的施羅德宅。

詩意與理性

　　藝術家們以立體派和抽象的造形實驗向世人證明了與傳統決裂的勇氣，現代建築的先驅勒‧柯比意更在構造、機能、媒材思維中定義了新的建築。馬賽公寓的「居住單元」，已經早在七十年前的 1952 年完工，它所呈現的正是蒙德里安 1920 年代在巴黎發展成熟的三原色色塊分割的抽象幾何美學，這個採用了最前衛的現代抽象藝術的結構與色彩的建築作品，大膽地將集體生活納入一個極端機能主義的方盒子裡面，垂直板狀的居住單元雖已非首創，卻是都市社區裡真正付諸實踐的生活單位，這件經典，正是將機能主義（functionalism）理想發揮極致的證物。「機能」成為「主義」，當然有它的侷限，而勒‧柯比意的建築未曾被機能主義的理性追求所限制而充滿詩意。

　　勒‧柯比意的廊香聖母院（1950-1955）如巨大的立體派雕塑，簡潔而沉著，厚重且將力量拋向空中的祈禱雙手，和那散布在巨大牆面上，小面積的不規則窗口，在巨大內部黑暗空間中，透入希望的光芒，引人深思。教堂巨大而令人折服的簡潔造形，何止體現了包浩斯校長密斯凡德羅（Ludwig Mies Van der Rohe, 1886-1969）所說的「少即是多」（less is more）的哲學，更是建築宏偉的詩篇了。同一時期，葛羅培斯（Walter Gropius, 1883-1969）的紐約古根漢美術館（1943-1959），也和同一時期的廊香教堂，具體地展現了建築物本身，甚至比起它的內在收藏更為重要的美學！

居住的機器

　　勒‧柯比意的「居住單元」充分印證他三十年前的機能美學，而「居住機器」（machine a habiter）更是建築的創造性新定義。他對於汽車、郵輪的讚美和所有使用物件的幾何結構自足之美的要求，更顯示了對於建築的量體（volume）和秩序規律的原則，而摒棄裝飾（decoration），幾乎成為 1930 年代現代建築的最高原則。「居住的機器」，這個關鍵詞變成勒‧柯比意在一百年前的現代的時空中，以郵輪、飛機、汽車來肯定工業發展對於新的建

馬賽公寓（l'Unité d'Habitation, 1952），鄭治桂攝

築應有的定義。龐大而機能完整並排除裝飾效果的交通工具，被稱為居住的
機器，交集於一個巧妙的雙關語，法文中「房間」（pièce）和「零件」是同
一個字，於是我們看到勒・柯比意大量的文字，讚美機器零件如房屋單位，
機能的思維則通向建築的新定義。

　　然而「現代建築」又如何定義？即使「型態從屬於機能」，或者「機能
與型態合一」的主張，在超過半個世紀之後，已經被「後現代建築」與「更
後來者」更新，我們卻不能夠否認一個世紀以來，不分東方或西方，構成現
代都市的元素，卻是那高樓林立的集合式住宅與辦公大樓，而個別用途的公

共空間如車站、運動場、港口、工廠、住宅社區，也無不以機能為前提。機能與造形，已不再是誰為本質的問題，而是機能即是創造人類生活福祉、改善生活的思維。

勒·柯比意的建築未曾被機能主義追求理性所限制，卻呼應了建築的目標——「創造出人類社會更具深遠意義的生活環境」，於是我們將發現，勒·柯比意的「理性」是現代建築的前提，而創造「福祉」則是最終目標。今日，繁密的鴿子籠交錯假豪宅似乎充斥城市空間，半世紀後的此時，重閱一百年前柯比意的《新精神》諸文，亦如閱讀超過一個世紀的波特萊爾（Baudelaire）和葛紀葉（Gautier）筆下的「現代性」（modernité），猶未過時。

宣言

勒·柯比意關於建築古希臘和羅馬城的秩序跟美感，是一種永恆的思索，然而他面對的現實背景則是第一次跟第二次世界大戰之間巴黎的學院派主流建築文化。他的《新精神》與傳統建築思維決裂，一如他那時代的現代畫家。他曾寫了一篇文章〈立體主義之後〉（Après le Cubisme），勒·柯比意遠離情緒作用濃厚的野獸派，而較偏向知性的立體派，更趨向蒙德里安幾何學的結構主義（Constructivism）。

當這位與夏卡爾（1887-1985）同年，僅比畢卡索（1881-1973）小六歲的勒·柯比意在 1965 年過世時，建築師萊特（1867-1959）也已經在 1959 年去世，密斯凡德羅和包浩斯創辦人葛羅培斯之後也都在 1969 年離世，現代建築的第一代先驅，留下與 20 世紀造形藝術共振的建築，今日已經成為歷史的經典。於是我們開始理解，直到今日，集合住宅、辦公大樓、工廠、運動中心、圖書館、廣場公園、公共空間，所思考的屬於市民生活的公共性，全都源於機能主義一百年前的思維。勒·柯比意體現了巴黎在兩次大戰之間建築上的創見，結構主義與抽象主義，在世人的眼中早已經成為籠罩我們生活的巨大現象。

建築博士林貴榮先生和資深法語翻譯家詹文碩，共同重譯這本一百年前

原來寫給法國讀者的《朝向新建築》，向現代建築先驅致敬之意，即在細緻地還原文字的時空意義以解讀建築實踐的精神，並提供了一個與 20 世紀初巴黎現代藝術現象的準確連結。勒‧柯比意撰寫《朝向新建築》，探討造形、秩序、精神與創造，他的文筆一如他自命不凡而誇飾的姓名[1]，自我意識鮮明又優雅流暢，時出嘲諷的警語，跳躍性的思維具有濃厚的宣示立場。

　　勒‧柯比意是什麼樣的建築家？觀察勒‧柯比意，思索現代建築，回到人文主義的本質閱讀他的文字，看見以工程師的身分實踐理想的他，像個知識分子指出現代建築的未來。忖思啟蒙現代設計的包浩斯已經百年（1919-2019），精神仍未過時，而重讀勒‧柯比意，永遠不缺一場思想的革命。

<div style="text-align: right">2023 年 9 月 9 日</div>

1　原名 Charles-Edouard Jeanneret-Gris 的勒‧柯比意，將姓名改為帶有貴族頭銜「Le」的 Le Corbusier 為姓氏。

附錄

勒‧柯比意經典名言十五則 （中法對照）

選摘／林貴榮

1

建築成為反映時代的鏡子。
當今建築所關注的房屋，是一般而平常的住家，供普通而平常的人使用。建築因而捨棄宮殿式設計思維，這是時代的標誌。

為普通人，「為所有的人」，研究一般人的住宅，方能找回人的尺度，找回根本的需求、根本的功能、根本的情感，也就是重新找回以人為本的建築基礎。這就是了！這就是重中之重，也就是建築的一切！人們摒棄了浮華，讓這莊嚴的時代到來！

　　　　──節錄自本書〈第二版引言〉

Ainsi l'architecture devient-elle le miroir des temps.
L'architecture actuelle s'occupe de la maison, de la maison ordinaire et courante pour hommes normaux et courants. Elle laisse tomber les palais. Voilà un signe des temps.

Étudier la maison pour homme courant, «tout venant», c'est retrouver les bases humaines, l'échelle humaine, le besoin-type, la fonction-type; l'émotion-lype. Et voilà! C'est capital, c'est tout. Digne période qui s'annonce, où l'homme a quitté la pompe!

2

眼睛是為觀賞光線下的各種形體而存在。

基本的形體是美的，因其清晰的本質易於識讀。

——節錄自本書〈量體〉篇

Nos yeux sont faits pour voir les formes sous la lumière.

Les formes primaires sont les belles formes parce qu'elles se lisent clairement.

3

量體是由各立面所包覆，而立面是依據形體的準線和基線予以分割，由立面賦予量體其獨特性。

——節錄自本書〈立面〉篇

Un volume est enveloppé par une surface, une surface qui est divisée suivant les directrices et les génératrices du volume, accusant l'individualité de ce volume.

4

平面是元生器。

少了平面，設計就陷入失序凌亂，並充滿獨斷性。

平面本身便蘊藏著感受的本質。

——節錄自本書〈平面〉篇

Le plan est le générateur.

sans plan, il y a désordre, arbitraire.

Le plan porte en lui l'essence de la sensation.

5

規準線讓人運用敏感的數學計算獲
得關於秩序的有益感知。
　　　　——節錄自本書〈規準線〉篇

Le tracé régulateur apporte cette
mathématique sensible donnant la
perception bientaisante de l'ordre.

6

住宅是居住的機器。
　　　　——節錄自本書〈郵輪〉篇

Une maison est une machine à
habiter。

7

建築是藝術的極致，它臻至柏拉圖
式的理型、數學秩序、哲學思辨，
並藉由動人的比例令人感知和諧，
這才是建築的終極意義和目的所
在。
　　　　——節錄自本書〈飛機〉篇

L'ARCHITECTURE, c'est l'art par
excellence, qui atteint à l'état de
grandeur platonicienne, ordre
mathématique, spéculation,
perception de l'harmonie par les
rapports émouvants. Voilà la FIN de
l'architecture.

8

建築意味著造形的創造、心智的抽象思考，是高層次的數學。建築是種非常崇高的藝術。

　　——節錄自本書〈汽車〉篇

L'architecture est invention plastique, est spéculation intellectuelle, est mathématique supérieure．L'architecture est un art très digne。

9

建築之戲劇性＝人類身為宇宙一份子、活在宇宙中的戲劇性。

　　——節錄自本書〈羅馬的啟示〉篇

Drame-architecture=homme de l'univers et dedans l'univers.

10

假如意圖超出了建築語彙的範圍，就會產生平面的錯覺，並因為錯誤的觀念或虛榮心作祟，而違反平面的原則。

　　——節錄自本書〈平面的錯覺〉篇

Si l'on compte avec des intentions qui ne sont pas du langage de l'architecture, on aboutit à l'illusion des plans, on transgresse les règles du plan par faute de conception ou par inclination vers les vanités.

11

藝術，就是詩意：感官的悸動、衡
量與評賞的心靈喜悅，並重新認知
那觸動我們生命本質的原則主軸。
藝術，就是那純粹的心智產物，可
以藉由某些頂峰，向人類揭示其潛
在的創造力峰頂。於是，人們發覺
自己在創造，因而感到莫大的幸福。
——節錄自本書〈純粹的心智產物〉篇

L'art, c'est la poésie : l'émotion des
sens, la joie de l'esprit qui mesure
et apprécie, la reconnaissance d'un
principe axial qui affecte le fonds de
notre être.
L'art, c'est cette pure création de
l'esprit qui nous montre, à certains
sommets, le sommet des créations
que l'homme est capable d'atteindre.
Et l'homme ressent un grand bonheur
à se sentir créer.

12

假如從人們的心靈中剔除那些根深
蒂固又迂腐的住宅概念，單純從客
觀和批判的角度看待問題，就會得
到「住宅即工具」的結論。
屆時，住者有其屋的量產化住宅，
比起從前的住宅不知要健康（且道
德）多少倍，也因為成為伴隨我們
一生工作的工具，而顯得更美好、
更有美學意涵。
——節錄自本書〈量產化的住宅〉篇

Si l'on arrache de son cœur et de son
esprit les concepts immobiles de la
maison et qu'on envisage la question
d'un point de vue critique et objectif,
on arrivera à la maison-outil, maison
en série, saine (et moralement aussi)
et belle de l'esthétique des outils
de travail qui accompagnent notre
existence.

13

於是，如今建築的問題已經成為平息當今社會動盪、恢復其平衡的關鍵：新建築，或革命。
——節錄自本書〈新建築或革命〉篇

C'est une question de bâtiment qui est à la clé de l'équilibre rompu aujourd'hui : architecture ou révolution.

14

這個神聖的「我」，唯有在孤獨和退省中才能找到它，並藉由奮鬥讓它成為世俗的我。如此一來，這個「我」才能說出心聲，說出發自內心深處的心聲；藝術由此而生且稍縱即逝，有如噴湧而出。
在孤獨中，才能與自我交戰，自我鞭策。
——節錄自本書〈寫給查里·勒普拉特尼葉老師的信〉

on va le chercher dans la retraite et la solitude, ce « moi » divin qui peut etre un moi terrestre quand on le force - par la lutte - à le devenir. Ge moi parle alors, il parle alors, il parle des choses profondes de l'Etre : l'art natt et, fugace - il jaillit.
C'est dans la solitude que l'on se bat avec son moi, que l'on se châtie et qu'on se fouette.

15

「現代建築五要點」（勒·柯比意 1926年提出的建築宣言）
1/ 底層架空柱　　2/ 自由平面
3/ 自由立面　　　4/ 水平窗帶
5/ 屋頂露台

Cinq points de l'architecture modern
1/Les pilotis　　2/Le plan libre
3/La façade libre　4/ La fenêtre en bandeau
5/Le toit-terrasse.

國家圖書館出版品預行編目 (CIP) 資料

朝向新建築 / 勒．柯比意 (Le Corbusier) 著 ; 林貴榮翻譯．解讀 ; 詹文碩
翻譯．審訂 . -- 初版 . -- 臺北市 : 英屬蓋曼群島商網路與書股份有限公司
臺灣分公司出版 : 大塊文化出版股份有限公司發行 , 2023.10
320 面 ; 17×23 公分 . -- (黃金之葉 ; 27)
譯自 : Vers une architecture
ISBN 978-626-7063-44-6(平裝)

1.CST: 建築藝術

920 112015127